Karl Blossfeldt

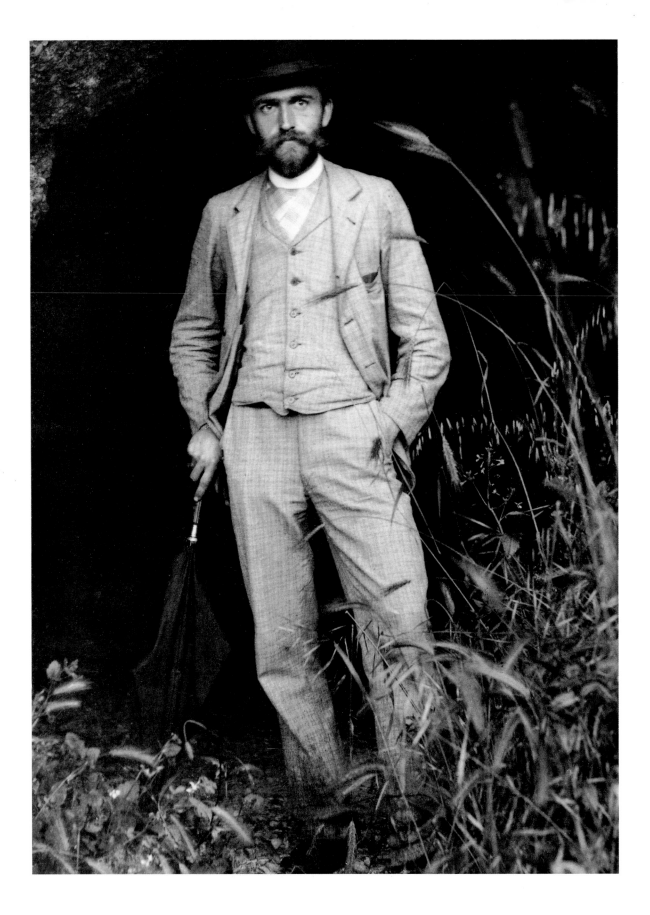

Hans Christian Adam

Karl Blossfeldt

1865–1932

TASCHEN

KÖLN LONDON LOS ANGELES MADRID PARIS TOKYO

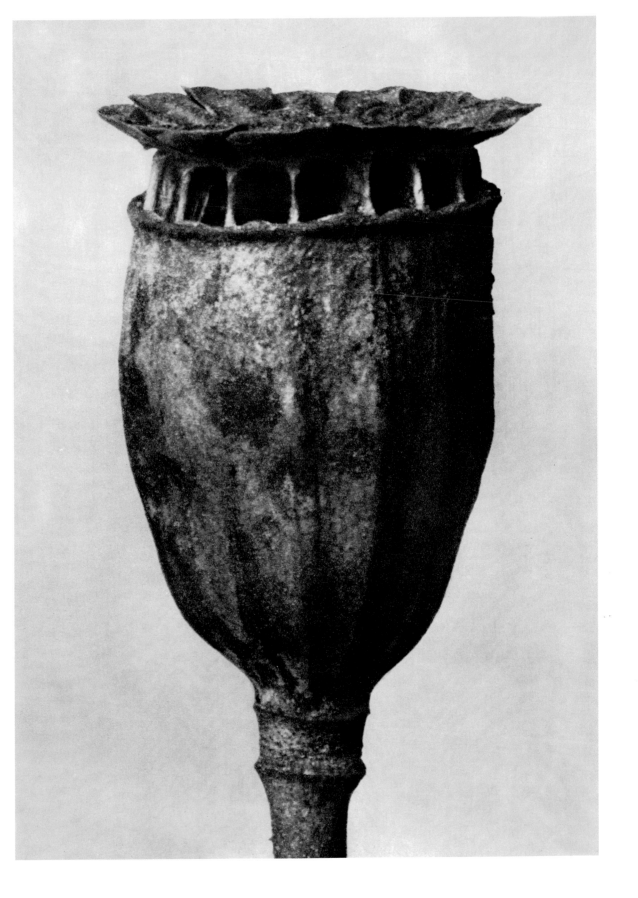

Inhalt / Content / Sommaire

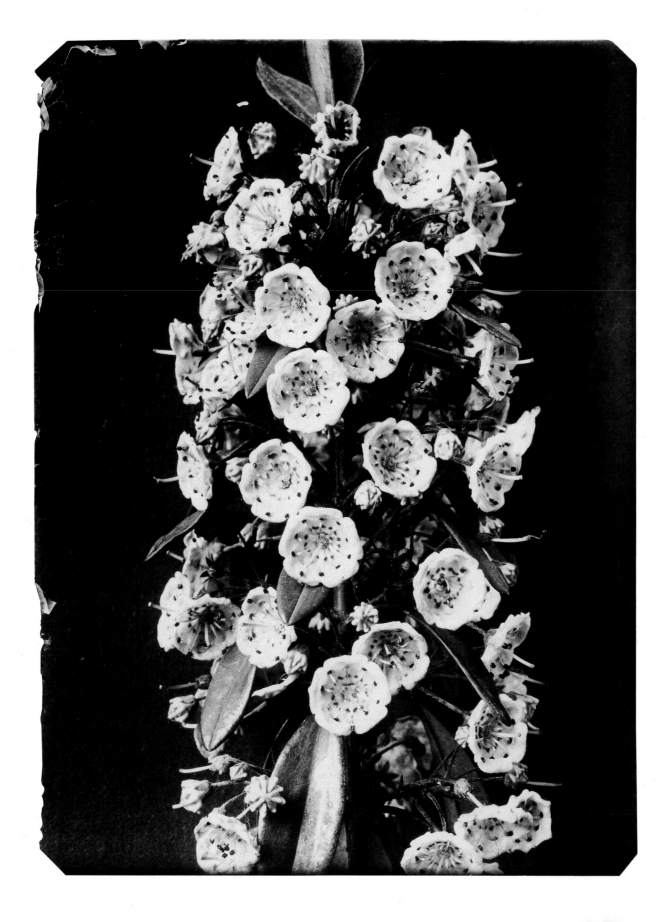

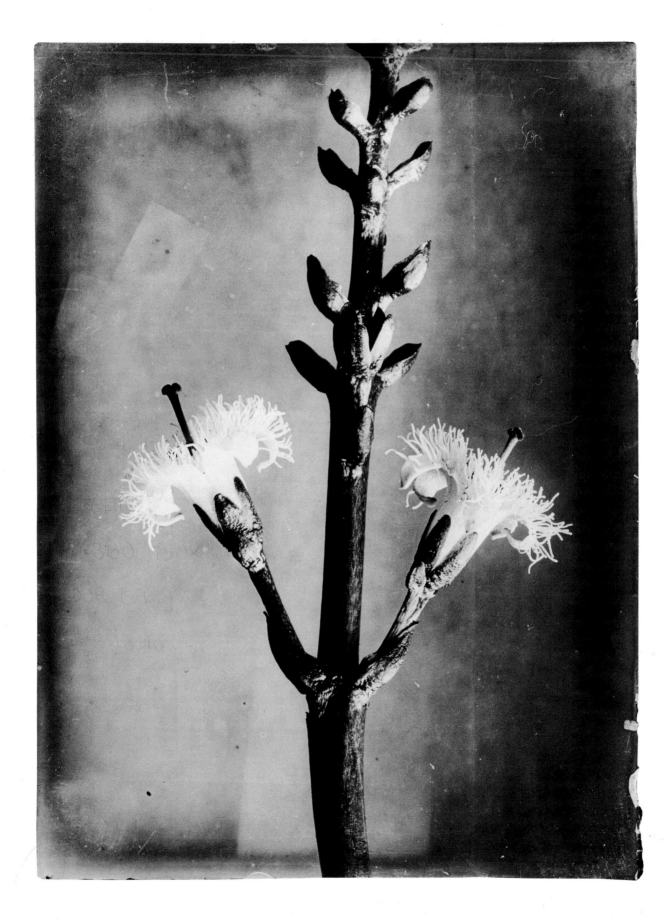

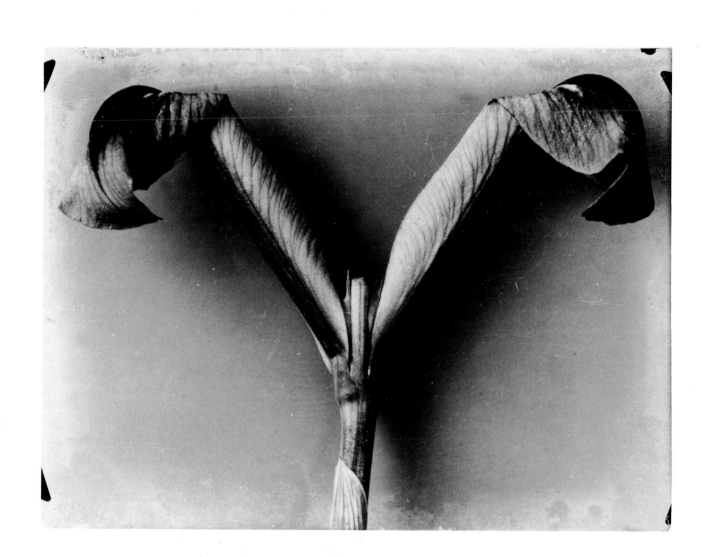

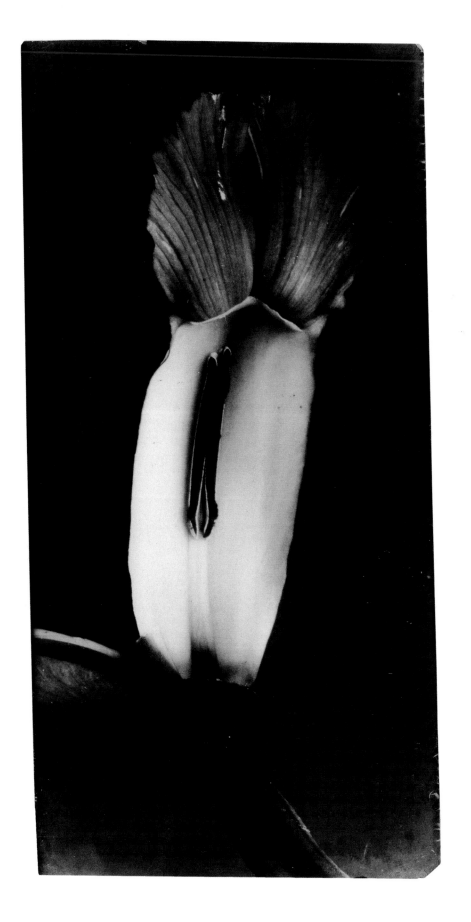

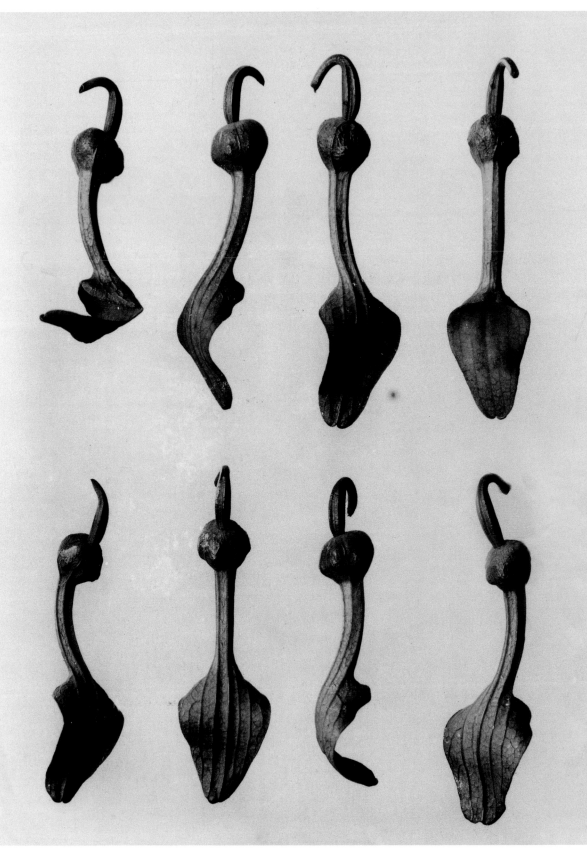

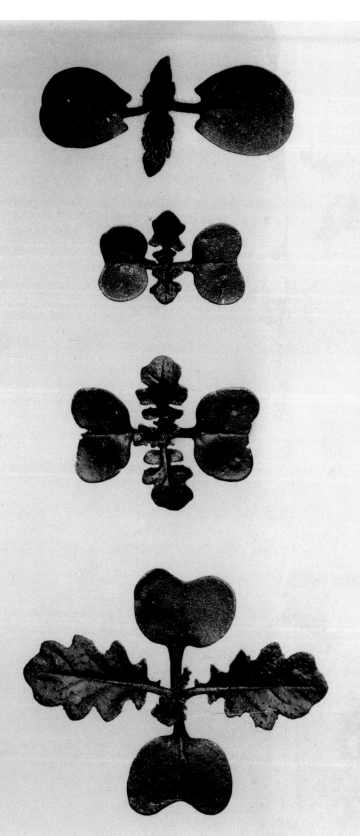

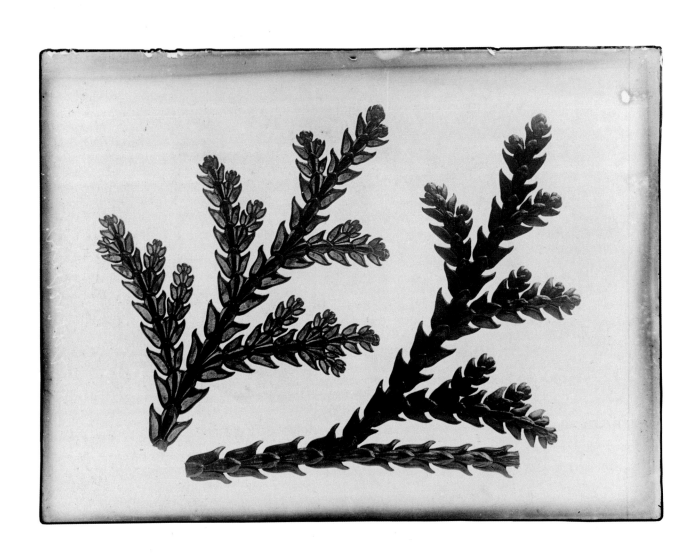

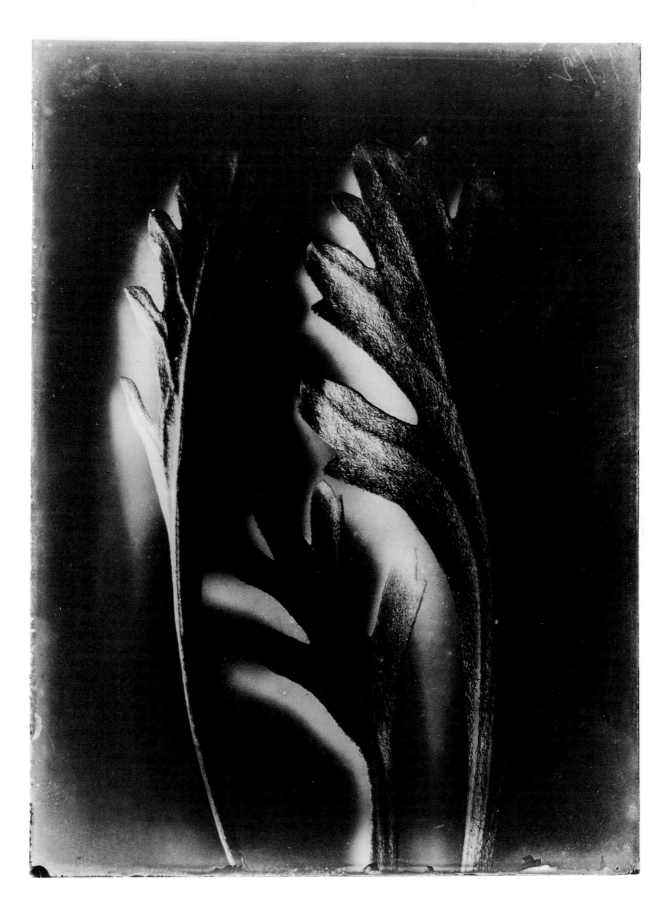

Zwischen Ornamentik und Neuer Sachlichkeit

Die Pflanzenphotographie von Karl Blossfeldt

Between Ornament and New Objectivity

The Plant Photography of Karl Blossfeldt

Entre ornement et Nouvelle Objectivité

Les photographies de plantes de Karl Blossfeldt

Hans Christian Adam

Nur wenige Photographen des 20. Jahrhunderts haben so große internationale Anerkennung erfahren wie Karl Blossfeldt (1865–1932). Das universale Motiv der Pflanze wählte er zum Gegenstand seines photographischen Schaffens und präsentierte es in klaren, streng komponierten Lichtbildern unverwechselbarer und einprägsamer Art. Ein Photograph war Blossfeldt genaugenommen jedoch nicht, jedenfalls nicht seinem eigenen Selbstverständnis nach. Er benutzte als engagierter Amateur eine selbstgebaute Holzkamera und setzte Lichtbilder als Hilfsmittel in seinem Zeichenunterricht ein, den er als Professor an der Berliner Kunsthochschule erteilte. Als Lehrer ist Blossfeldt heute vergessen, doch gelangte er im fortgeschrittenen Alter von 63 Jahren zu unerwartetem Ruhm durch sein erstes Buch, den Bildband *Urformen der Kunst* (1928), der schnell zu einem internationalen Bestseller avancierte. Die Publikation vermittelte einen ersten Überblick über sein lichtbildnerisches Werk, das sich als monumental erweisen sollte.

Blossfeldts lebenslanger Enthusiasmus galt nicht der Photographie, sondern den Pflanzen. Er studierte sie sorgfältig und entdeckte so zuvor nie wahrgenommene graphische Details, deren Symmetrien er dem Auge mit Hilfe der Kamera auf geniale Weise zugänglich machte. Aus Blossfeldts Schaffenszeit und aus der noch andauernden Aufarbeitung seines Archivs kennen wir bis heute einige hundert Lichtbilder; insgesamt soll Blossfeldt etwa 6000 Pflanzenphotographien angefertigt haben.

Während der ersten Jahrzehnte des 20. Jahrhunderts nahm in Deutschland die Begeisterung für die Natur zu, die ihren Ausdruck unter anderem in der Wald-und-Feld-, Licht-und-Luft-, Tanz-und-Gymnastikphotographie der Zeit fand. Obwohl Blossfeldts visuelle Entdeckerfreude von dieser Naturschwärmerei weit entfernt ist, bestehen doch Gemeinsamkeiten in der Annäherung an das Motiv. So sprach 1909 der Kunstgewerbler August Endell

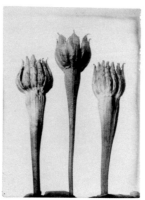

Cajophora lateritia
Ziegelrote Brennwinde,
Chile nettle,
Caiophora lateritia, Loasa

Arnoseris pusilla
Lämmersalat, Lamb Succory,
Amoséride

Few 20th-century photographers have enjoyed such great international acclaim as Karl Blossfeldt (1865–1932). He chose as the subject of his photographic work the universal motif of the plant, presenting it in clear, severely composed images of an unmistakable and memorable kind. Blossfeldt was not a photographer as such, at least he did not see himself as one. An enthusiastic amateur, he took pictures with a home-made wooden camera, using his images as a teaching aid in the drawing classes he gave as a professor at the Berlin College of Art. Today Blossfeldt is forgotten as a

Rares sont les photographes du XXe siècle à avoir connu autant de reconnaissance internationale que Karl Blossfeldt (1865–1932). Ayant choisi pour objet de son travail le motif universel de la plante, il en a donné, à travers des images composées avec une grande rigueur, une présentation tout à fait singulière et immédiatement identifiable. Et pourtant, Blossfeldt n'était pas un photographe au sens strict du terme, lui-même en tout cas ne se considérait pas comme tel. Amateur engagé, il se servait d'un appareil en bois qu'il avait lui-même construit et utilisait ses photographies comme support pédagogique pour les cours de dessin qu'il donnait à l'École supérieure d'Art de Berlin. Si Blossfeldt est aujourd'hui oublié en tant qu'enseignant, la parution en 1928 de son premier livre, l'album *Urformen der Kunst* (Formes originelles de l'art), qui devint rapidement un best-seller international, lui valut à l'âge avancé de 63 ans une célébrité inattendue. Cette publication donnait un premier aperçu d'une œuvre photographique, qui devait s'avérer monumentale.

Blossfeldt manifesta sa vie durant un intérêt pas tant pour la photographie que pour les végétaux. L'étude scrupuleuse qu'il en fit lui permit de découvrir des détails graphiques jusqu'alors invisibles à l'œil nu et dont il sut rendre avec génie les aspects symétriques. De la période d'activité de Blossfeldt, de même que du dépouillement, toujours en cours, de ses archives, nous ne connaissons aujourd'hui que quelques centaines de photographies. Et pourtant, ce sont environ 6000 photos de plantes qu'il a dû réaliser au total.

Dans les premières décennies du XXe siècle, la nature faisait en Allemagne l'objet d'un enthousiasme croissant qui trouvait son expression dans les clichés de forêts et de campagnes, dans les vues aériennes et en lumière naturelle, dans la photographie de danse et de gymnastique. Bien que le goût de Blossfeldt fût loin de cet engouement, certaines analogies

(1871–1925) von dem Entzücken, das die »köstlichen Biegungen der Grashalme, die wunderbare Unerbittlichkeit des Distelblattes, die herbe Jugendlichkeit sprießender Blattknospen« hervorriefen.

Diese hochemotionale Begeisterung gründete auf einer geschärften Wahrnehmung. Üblicherweise wird die Veränderung der Pflanzen im Wechsel der Jahreszeiten als Massenphänomen wahrgenommen, jetzt hingegen tritt die einzelne Pflanze aus der Artenvielfalt heraus. Zeugt schon Endells Zitat von einem ungewöhnlich enthusiastischen Blick für die Details von Pflanzen, so kommt Blossfeldt das Verdienst zu, durch sein photographisches Lebenswerk unserer Wahrnehmung neue Perspektiven eröffnet zu haben.

Dabei haben die Pflanzen in Blossfeldts Präsentation wesentliche Eigenschaften eingebüßt. Sie riechen nicht. Sie haben keine Farben. Sie verweigern die Auskunft über ihre taktilen Qualitäten. Sie sind auf geometrische Formen, Strukturen und Grauwerte, also auf standardisierte Typen reduziert. Das Unüberschaubare, Überbordende der Natur hat Blossfeldt zu einer Darstellung des isolierten Pflanzenindividuums in asketischer, auf graphische Weise überzeugender Strenge geführt, die sein Werk im Vergleich zu allem auszeichnet, was vor und nach ihm an künstlerischer Leistung auf dem Gebiet der Pflanzenphotographie vollbracht wurde.

Blossfeldts Ruhm ist auf seine in mehreren Auflagen und Ausgaben erschienenen Buchveröffentlichungen *Urformen der Kunst* (1928), *Wundergarten der Natur* (1932) und *Wunder in der Natur* (1942) zurückzuführen. Es waren diese Bücher, mit denen er einen wesentlichen und heute international anerkannten Beitrag zur Photographiegeschichte geleistet hat. Besonders dem ersten Band mit seinen 120 Tiefdrucktafeln war ein großer, lang anhaltender Publikumserfolg beschieden. Die lateinischen Pflanzennamen, die Blossfeldt selbst auf viele Negative schrieb und die mit den deutschen Bezeichnungen in seinen Veröffentlichungen übernom-

teacher, and yet photographically, at the advanced age of 63, he shot to unexpected fame with his first book, the photo volume *Urformen der Kunst* (Art Forms in Nature, 1928), which quickly became an international bestseller. The publication afforded a first insight into a photographic oeuvre that turned out to be monumental.

Blossfeldt's lifelong interest was not in photography, but in plants. He studied them carefully, discovering hitherto unnoticed graphic details, whose symmetries he brilliantly revealed to the eye by means of the camera. From Blossfeldt's creative period and from work – still in progress – on his archive, we know today only a few hundred images, although it is thought that altogether he produced some 6000 plant pictures.

During the early decades of the 20th century, Germany saw a growing interest in nature and naturism, which found expression not least in the woodland and field, outdoor and fresh-air, dance and gymnastics photography of the time. Although Blossfeldt's visual joy of discovery is far removed from this nature craze, nevertheless the two inclinations have something in common in their approach to the motif. Thus in 1909, for example, the craftsman August Endell (1871–1925) spoke of the delight occasioned by the "exquisite curves of blades of grass, the miraculous pitilessness of thistle leaves, and the callow youthfulness of shooting leaf buds". This may be a distinctly emotional description, but it was founded in a heightened awareness. Where the change in plants during the alternation of the seasons is normally perceived as a mass phenomenon, now the individual plant emerges out of the diversity of species. If Endell's quotation shows an uncommonly enthusiastic eye for the details of plants, Blossfeldt can be credited with having opened new perspectives for our perception through his life's work.

demeurent dans l'approche du motif. C'est ainsi qu'en 1909, l'artisan d'art August Endell (1871–1925) parlait, dans une description affective basée sur l'acuité de la perception, du ravissement dans lequel le transportaient les «volutes exquises des brins d'herbe, la merveilleuse inflexibilité de la feuille de chardon, la jeunesse âpre des feuilles bourgeonnantes». Si la citation d'Endell témoigne déjà d'une acuité visuelle peu commune pour les détails végétaux, c'est à Blossfeldt et à son œuvre photographique que revient le mérite de nous avoir ouvert de nouvelles perspectives dans notre façon de percevoir les choses. Et pourtant, les plantes telles que les a présentées Blossfeldt ont perdu des qualités essentielles. Elles sont inodores, incolores et ne délivrent aucune information sur leurs propriétés tactiles. Elles sont réduites à des formes géométriques, des structures et des valeurs de gris, c'est-à-dire à des types standardisés. Blossfeldt a comprimé l'exubérance et les débordements de la nature dans une représentation individuelle du végétal qui se caractérise essentiellement – et ceci est typique de l'ensemble de son œuvre – par une rigueur ascétique convaincante dans le graphisme ; le procédé, avant et après lui, trouva son accomplissement artistique dans le domaine de la photographie de végétaux.

Blossfeldt doit certainement sa célébrité en partie à la publication de ses livres *Urformen der Kunst* (Formes originelles de l'art, 1928), *Wundergarten der Natur* (Le jardin merveilleux de la nature, 1932) et *Wunder in der Natur* (Prodiges de la nature, 1942), qui firent l'objet de plusieurs rééditions. Ces ouvrages ont apporté en effet une contribution essentielle, et aujourd'hui internationalement reconnue, à l'histoire de la photographie. Le premier volume en particulier rencontra, avec ses 120 planches en héliogravure, un formidable succès public qui ne se démentit pas avec les années. Outre un aspect visuel et esthétique, les noms latins des végétaux, que Blossfeldt écrivait lui-même sur bon nombre de ses négatifs et qui furent repris dans

men wurden, gaben seinem Werk neben dem dominanten visuell-ästhetischen auch einen botanisch-wissenschaftlichen Zug.

Mit photographischen Mitteln knüpft Blossfeldt an die Tradition der Herbarien an, in denen getrocknete Pflanzen minutiös mit Namen, Datum und Fundort bezeichnet und nach dem botanischen Klassifizierungssystem in Mappen und Schubladen geordnet wurden. Diese Herbarien fehlten einst in keiner naturkundlichen Sammlung. In der modernen Biologie wird die Klassifizierung von Pflanzen eher als Relikt vergangener Zeiten gesehen. Die Systematiker der Arten sterben aus, denn die Entschlüsselung der Genstruktur von Pflanzen steht heute im Mittelpunkt der Forschung. Doch erneut rückt damit die Sichtbarmachung zuvor unbekannter Strukturen und Baugesetze in den Vordergrund.

Blossfeldt wurde 1865 in dem Dorf Schielo im Unterharz geboren. Sein Vater, ein Gemeindediener und Landwirt, arbeitete in seiner Freizeit als Dorfkapellmeister. Blossfeldt wuchs in der freien Natur auf, und schon als Kind soll er musische Interessen entwickelt haben. Bereits in Schielo fertigte er erste Photographien an. Mit der mittleren Reife verließ er das Realgymnasium Harzgerode und begann eine Lehre in der Kunstgießerei des nahen Eisenhüttenwerks Mägdesprung, zu deren Produkten schmiedeeiserne Gitter und Tore gehörten, die üppig mit verschiedenen Pflanzenornamenten verziert waren. Vor der alten Gießerei stehen heute noch zwei Bronzeplastiken, an deren Modellierung Blossfeldt mitgewirkt haben soll. Beide überlebensgroße Skulpturen stellen Hirsche dar und sind einem konservativ-naturalistischen Ansatz verpflichtet.

Der talentierte Blossfeldt erhielt bald ein Stipendium an der Unterrichtsanstalt des Berliner Kunstgewerbemuseums. Hier lehrte auch Moritz Meurer (1839–1916), der großen Einfluß auf Blossfeldts künstlerische Entwick-

In the process, however, the plants – as presented by Blossfeldt – lose some of their essential characteristics. They do not smell, they have no colours, and they give no hint of their tactile qualities. They are reduced to geometrical forms, structures and grey tones, in other words to standardized types. Blossfeldt turns nature's immensity and profligacy into a presentation of the individual plant in an ascetic, graphically compelling austerity that distinguishes his work from anything else that has been achieved artistically either before or after in the field of plant photography.

Blossfeldt's fame rests on his book publications *Urformen der Kunst* (Art Forms in Nature) of 1928, *Wundergarten der Natur* (Magic Garden of Nature) of 1932, and *Wunder in der Natur* (Magic in Nature) of 1942, all of which ran to many editions. These were the titles with which he made a significant and nowadays internationally recognized contribution to the history of photography. The first volume in particular, with its 120 gravure plates, enjoyed resounding and lasting success with the public. The Latin plant names, which Blossfeldt himself wrote on many negatives and which were taken over with their corresponding German designations in his publications, gave his work, besides its dominant visual-aesthetic dimension, a botanical-scientific aspect.

Through his photography, Blossfeldt links in with the tradition of herbaria, in which dried plants are minutely catalogued by name, date and place where found, and arranged in albums and drawers in accordance with the botanical system of classification. At one time no self-respecting natural history collection was without one of these herbaria, but today modern biology tends to view such means of plant classification as relics of a bygone age. The classifiers and systematicians of species are on the verge of extinction, for research is now primarily concerned with decoding the genetic structure of plants, and the task of illuminating and recording previ-

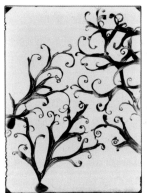 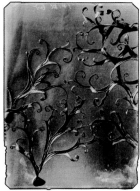

Delphinium
Rittersporn, Larkspur,
Dauphinell

Delphinium
Rittersporn, Larkspur,
Dauphinelle

ses publications en même temps que leur appellation allemande, conféraient à son œuvre une valeur botanique et scientifique.

Blossfeldt renoue par des moyens photographiques avec la tradition des herbiers qui répertoriaient des plantes séchées en inscrivant minutieusement leur nom, la date et leur lieu de prélèvement, avant de les ranger, d'après le système de classification botanique, dans des cartons et des tiroirs. Ces herbiers étaient autrefois présents dans toutes les collections de sciences naturelles. Pour la biologie moderne, la classification des végétaux fait plutôt figure de vestige d'époques révolues. Les systématiciens des

lung nehmen sollte. Meurer hatte 1889 den Auftrag erhalten, eine neue Methodik für den Zeichenunterricht zu entwickeln, unter anderem deshalb, weil die handwerklichen und industriellen Erzeugnisse aus Deutschland – ungeachtet anderer Qualitäten – in ihrer Gestaltung der internationalen Konkurrenz nicht gewachsen waren. Das hatten die Weltausstellungen gezeigt. Die Initiative ging vom Preußischen Handelsministerium aus, dem das Kunstgewerbemuseum als Institution staatlicher Wirtschaftsförderung zugeordnet war. Meurer schlug vor, Mappenwerke und Modellsammlungen von Pflanzendarstellungen zwecks ornamentaler Umsetzung anzulegen. Handwerker und Fabrikanten sollten davon profitieren. Naturformen ließen sich in bildende Kunst und Architektur übertragen, wie dies die Kunstgeschichte seit der Antike mit zahlreichen Beispielen bewiesen hatte. Allerdings hatten sich die Kunstschaffenden auf die Rolle von Natur-Kopisten zu beschränken; ihre »kreative« Arbeit bestand lediglich darin, die Formen der Natur auf die Grundelemente zu beschränken und ablenkende Gestaltungsmerkmale wie beispielsweise Lichteffekte, gänzlich zu eliminieren. Meurer, der in einem auf Naturbeobachtung beruhenden Naturalismus die Grundlage der Kunst sah, ließ sich 1890 mit staatlicher Förderung in Rom nieder. Sechs Assistenten fertigten für ihn Zeichnungen und plastische Modelle an. Einer der Modelleure – und bald Meurers bester Mitarbeiter – war Karl Blossfeldt.

Schon in Rom setzte man zur systematischen Erfassung von Pflanzen oder, besser, von Pflanzenpräparaten eine Kamera ein. Dabei wurden störende Blütenblätter entfernt, Knospen aufgedreht oder Wurzeln abgeschnitten. Das Ergebnis wurde als Pflanzentypus katalogisiert und photographiert. Gemeinsam mit Meurer bereiste Blossfeldt erstmals Italien, Griechenland und Nordafrika, wo typische Beispiele gesammelt, getrocknet und so konserviert, aber auch gezeichnet und modelliert wurden. Die sehr empfindlichen getrockneten Pflanzen wurden zum

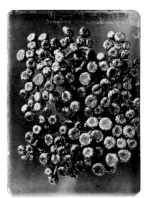
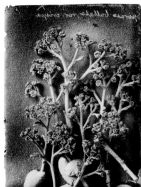

Chrysanthemum vulgare
Rainfarn, Common tansy,
tanaisie vulaire

Spiraea bullata vor. rispa
Spierstrauch, Spirea, Spirée

ously unknown structures and constructional laws has once again come to the fore.

Blossfeldt was born in 1865 in the village of Schielo in Germany's Harz Mountains. His father, a beadle and farmer, worked in his spare time as a village bandmaster. Young Karl grew up in the open air, and by all accounts already developed artistic interests as a child. He took his first photographs in Schielo. At the age of about 15 or 16, Blossfeldt left Harzgerode grammar school to begin an apprenticeship at the foundry of the nearby Mägdesprung ironworks. This factory produced, among other things,

espèces sont en voie de disparition, dans la mesure où c'est le décodage de la structure génétique des végétaux qui se trouve actuellement au cœur de la recherche. Ainsi, rendre visibles des structures et des lois de construction jusqu'ici ignorées redevient par là même une préoccupation de premier ordre.

Blossfeldt est né en 1865 à Schielo, un village du Harz. Son père, à la fois apparieur et agriculteur, officiait pendant ses loisirs comme chef de l'orchestre du village. Blossfeldt grandit en pleine nature, et a dû dès l'enfance manifester un certain intérêt pour l'art. C'est à Schielo qu'il a réalisé ses premières photographies. Il quitta le collège de Harzgerode après avoir obtenu son brevet élémentaire et commença un apprentissage dans la fonderie d'art de la toute proche usine sidérurgique de Mägdesprung. Parmi les produits que fabriquait cette usine, il y avait des grilles et des portes en fer forgé décorées d'une profusion d'ornements végétaux. On peut voir encore aujourd'hui, devant l'ancienne fonderie de Mägdesprung, deux sculptures de bronze au modelage desquelles Blossfeldt a certainement participé. Ces deux sculptures, qui représentent des cerfs plus grands que nature, relèvent d'une conception naturaliste et conservatrice de la nature.

Le talent de Blossfeldt lui valut bientôt une bourse qui lui permit de faire des études à l'École du Musée des Arts décoratifs de Berlin. Là, il entra en contact avec le professeur d'art décoratif Moritz Meurer (1839–1916), qui devait avoir une grande influence sur l'évolution artistique de Blossfeldt. Meurer avait été chargé en 1889 d'élaborer une nouvelle méthode d'enseignement du dessin, en partie parce que les produits artisanaux et industriels allemands, bien qu'ils eussent d'autres qualités, n'étaient pas en mesure, par leur aspect formel, de soutenir la concurrence internationale. C'est ce qu'avaient montré les expositions universelles. Meurer proposa de constituer des portfolios et des collections de représentations de végétaux

Teil auf Pappen montiert und in kleinen Glasschaukästen aufbewahrt. Insgesamt verbrachte Blossfeldt sieben Jahre in den Ländern der klassischen Antike. Meurers intensive Publikationstätigkeit ließ ihn zum einflußreichsten Kunstpädagogen des deutschen Kaiserreiches werden; in einer seiner Veröffentlichungen von 1896 erschienen anonym erstmals einige von Blossfeldts Photographien. Diese Lichtbilder wurden jedoch als reine Illustrationen, nicht als eigenständige künstlerische Arbeiten angesehen. Bis in die späten zwanziger Jahre gab es keinen Verlag, der für Blossfeldts Aufnahmen außerhalb eines botanischen oder kunstgewerblichen Kontextes Interesse gehabt hätte.

Nach einer Orientierungsphase, in der Blossfeldt zwischen dem Verbleib in Italien, einer Auswanderung nach Amerika und einer Tätigkeit in der deutschen kunstgewerblichen Industrie schwankte, folgte er dem Ruf an die Charlottenburger Kunstgewerbeschule. Zunächst Hilfslehrer und Direktionsassistent, ab 1898 Dozent, gelang es Blossfeldt im Jahr darauf, an der Hochschule das neue Lehrfach »Modellieren nach lebenden Pflanzen« einzuführen – ein Fachgebiet, das nicht nur die Meurersche Tradition fortführte, sondern genau auf Blossfeldt zugeschnitten war. Nun konnte er seine Neigungen vereinen: das Studium der Natur, die exakte Zeichnung und die bildhauerische Umsetzung ins Relief. 1921 wurde Blossfeldt zum ordentlichen Professor ernannt und lehrte, nach dem Zusammenschluß verschiedener Institutionen, ab 1924 an den Vereinigten Staatsschulen für angewandte Kunst in der Berliner Hardenbergstraße, der heutigen Hochschule der Künste.

Die photographische Aufnahme erschien Blossfeldt als das wichtigste Hilfsmittel seiner Lehre. Die Anfänge seiner seriellen Pflanzenphotographie fallen daher mit dem Beginn seiner Lehrtätigkeit im Jahr 1898 zusammen. Als eigenständige künstlerische Leistung hat Blossfeldt seine Photographien nicht betrachtet, die Kamera diente ihm allein zur Herausarbeitung und Reproduktion von Pflanzendetails, die in ihrer Winzigkeit

wrought-iron grilles and gates, sumptuously decorated with various plant ornaments. Today two bronze statues from the foundry still stand in front of the old ironworks, and it is said that Blossfeldt had a hand in modelling them. Both larger-than-life-size sculptures represent deer and are in a conservative-naturalistic idiom.

Soon the talented Blossfeldt received a grant to study at the pedagogic institute of the Berlin Museum of Arts and Crafts. Here he came into contact with the crafts teacher Moritz Meurer (1839–1916), who was to have a great influence on Blossfeldt's artistic evolution. In 1889 Meurer was charged with developing a new methodology for teaching drawing to bring the design of Germany's otherwise excellent technical and industrial products up to the level of international competitors at world fairs. The initiative came from the Prussian Board of Trade, to which the Museum of Arts and Crafts as a state-sponsored institution was accountable. Meurer suggested putting together portfolios and collections of plant representations for the purposes of translation into ornamentation that would be of benefit to craftsmen and manufacturers. Natural forms provided excellent models for the creative arts and architecture, as art history had shown in countless examples since antiquity. However, the creative artists were obliged to limit themselves to the role of copiers of nature, for their "creative" work actually consisted only of reducing nature's forms to their basic elements, completely eliminating any distracting design elements, such as light effects. Meurer, who saw the basis of art in a naturalism flowing from the observation of nature, settled in 1890 in Rome with state backing. Six assistants produced drawings and sculptural models for him. One of the modellers, soon to become Meurer's best collaborator, was Blossfeldt.

In Rome they began using a camera to systematically record plants or, rather, prepared plant specimens, removing disturbing petals, cut-

qui serviraient de modèles à la création de motifs ornementaux, et dont devaient bénéficier les artisans et les industriels. Les formes naturelles, comme le prouvaient les multiples exemples qui, depuis l'Antiquité, jalonnaient l'histoire de l'art, se prêtaient à une transposition dans l'art plastique et l'architecture. Ceux qui toutefois voulaient faire œuvre de création artistique étaient obligés de s'en tenir à un rôle de copistes de la nature ; l'aspect « créatif » de leur travail consistait uniquement à réduire les formes naturelles à leurs éléments constitutifs de base et à éliminer tous les autres facteurs qui, tels les effets de lumière, pouvaient affecter la perception de la structure. Meurer, qui voyait dans un naturalisme basé sur l'observation de la nature le fondement de tout art, reçut en 1890 une subvention de l'État qui lui permit de s'installer à Rome, où six assistants devaient réaliser pour son compte des dessins et des modèles en relief. L'un des modeleurs, qui devait rapidement devenir le meilleur collaborateur de Meurer, était Blossfeldt.

À Rome déjà, on utilisait l'appareil photographique pour opérer un enregistrement systématique des végétaux ou mieux, de végétaux ayant été soumis à une préparation. C'est ainsi que les pétales gênants étaient retirés, les boutons ouverts ou les racines coupées. Le résultat obtenu était catalogué comme plante-type et photographié. C'était la première fois que Blossfeldt parcourait, en compagnie de Meurer, l'Italie, la Grèce et l'Afrique du Nord pour herboriser, puis sécher les spécimens collectés, mais aussi pour les dessiner et les modeler. Les plantes fragiles étaient en partie fixées sur des cartons et conservées dans de petites vitrines en verre. Blossfeldt passa sept ans en tout dans les pays de l'Antiquité classique. L'intensité de ses activités de publication fit de Meurer le pédagogue le plus influent de l'empire allemand en matière d'art appliqué ; dans une de ses publications de 1896 parurent pour la première fois, quoique de façon anonyme, des photos de Blossfeldt. Ces clichés étaient toutefois considérés comme de

zuvor keine Beachtung gefunden hatten. Die starre Fixierung auf dies einzige Sujet hat Blossfeldts Ruhm begründet, zugleich aber verhindert, daß er sich als Photograph weiterentwickelte. Über drei Jahrzehnte bediente er sich derselben Aufnahmetechnik. Von seinen Negativen wurden für den Unterricht zunächst Glasdias hergestellt, mit denen er seinen Studenten Formen und Strukturen der Natur näherbrachte; Papiervergrößerungen hingen an den Wänden der Seminarräume und dienten als Vorlagen für den Zeichenunterricht.

Nach eigener Aussage bezog Blossfeldt seine Pflanzen nicht von Floristen und auch eher selten aus botanischen Gärten. Häufig sammelte er die Pflanzen an Feldwegen, Bahndämmen und anderen gleichsam »proletarischen« Orten. Die faszinierendsten Formen wiesen für ihn oftmals die gemeinhin und zu Unrecht als Unkräuter diffamierten Gewächse auf, weniger die künstlich gezüchteten Rosen und edlen Lilien. Zwar gehörte der Berliner Botanische Garten zu Blossfeldts Bezugsquellen, aber auch von dort nahm er nicht exotisch-elitäre Pflanzen wie Kakteen oder blühende Orchideen mit. Nie photographierte er etwa dekorative Blumensträuße, dafür hin und wieder ein Stück Waldboden, um seinem Pflanzenfund eine visuelle Notiz zum ursprünglichen Umfeld hinzuzufügen. Die Frage, warum Blossfeldt immer wieder neue Exemplare eines bestimmten Gewächses suchte, legt die Vermutung nahe, daß er auf der Suche nach dem Archetypus der lebenden Pflanze war, deren Wachstums- und Veränderungsphasen er in Serien von Photographien festhielt. Die natürliche Alterung, das Verwelken und Eintrocknen hat Blossfeldt in sein isoliertes Pflanzenuniversum einbezogen. Wahrscheinlich hat er in zeitlichen Abständen Beispiele gleicher Arten in sein Atelier mitgenommen und photographiert, nachdem er sie zuvor so lange zupfend und schneidend manipuliert hatte, bis ihm der optische Eindruck perfekt erschien. Blossfeldts Erfolg mit seinen so sachlich wirkenden und doch zu sinnlich-emotionalen Interpretationen anregenden

ting off roots, unfurling buds, and tweaking them in other ways. The results were catalogued as plant types and photographed. Together with Meurer, Blossfeldt travelled for the first time to Italy, Greece and North Africa, where typical examples were not only collected, dried and preserved, but also drawn and modelled. Some of the fragile dried plants were mounted on cardboard and kept in small glass display cases. Altogether, Blossfeldt spent seven years in the lands of classical antiquity. A flurry of publications by Meurer led to his becoming the most influential craft educationalist in the German empire. One of his works, dated 1896, contained Blossfeldt's first published photos, although the handful of shots were printed unattributed. However, the pictures were seen only as illustrations, not as works of art in their own right. Until the late 1920s no publisher appeared interested in Blossfeldt's photos outside of a botanical or craft context.

After a period of wondering how to proceed with his life, vacillating between staying in Italy, emigrating to America, and working in the German crafts industry, Blossfeldt took up a position in Berlin's Charlottenburg School of Arts and Crafts, working first as an auxiliary teacher and assistant to the director, and then, from 1898 on, as a lecturer. The following year he managed to introduce the new subject of "modelling from living plants", a special field that not only continued the Meurer tradition, but was tailor-made for Blossfeldt. Now he was able to bring into play all his interests together – studying nature, exact drawing, and transforming the nature drawing into a sculptural relief. In 1921 Blossfeldt was appointed professor, lecturing from 1924 onwards – after the merger of a number of institutions – at the Combined State Colleges of Applied Art in Berlin's Hardenbergstrasse, today's College of Art.

The photograph seemed to Blossfeldt to be his best teaching aid, and so the beginnings of his serial plant photography coincide with the

pures illustrations, et non comme des réalisations artistiques autonomes. Jusque dans les années 20, aucun éditeur ne se serait intéressé aux clichés de Blossfeldt en dehors d'un contexte botanique ou décoratif.

Après avoir hésité un moment entre plusieurs orientations, à savoir s'installer en Italie, émigrer en Amérique ou travailler dans l'industrie allemande des arts appliqués, Blossfeldt accepta un poste à l'École des Arts décoratifs de Charlottenburg. D'abord adjoint d'enseignement puis assistant de direction, professeur à partir de 1898, il parvint l'année suivante à y introduire une nouvelle discipline intitulée «Modelage d'après les plantes vivantes», une spécialisation qui s'inscrivait dans la droite ligne de la tradition de Meurer et semblait taillée sur mesures pour Blossfeldt qui trouvait là un moyen de concilier ses inclinations pour l'étude de la nature, le dessin exact et la transposition plastique dans le relief. Blossfeldt fut nommé professeur en 1921, puis enseigna à partir de 1924 à la Réunion des Écoles nationales d'Art appliqué de la Hardenbergstrasse de Berlin, l'actuelle École supérieure des Arts.

Le cliché photographique apparaissait à Blossfeldt comme le support le plus important de son enseignement, ce qui explique que ses premières séries photographiques de végétaux coïncident avec les débuts de son activité d'enseignant de 1898. Loin de considérer ses clichés comme des productions artistiques autonomes, il voyait dans l'appareil photo uniquement un moyen de reproduire et de faire ressortir des détails de végétaux tellement minuscules qu'ils n'avaient suscité jusqu'alors aucun intérêt. Si la stricte préoccupation de ce sujet unique a fait le succès de Blossfeldt, elle a en même temps entravé son évolution de photographe dans la mesure où il a toujours eu recours, pendant trente ans, à la même technique de prise de vue. Il commençait par faire tirer, à partir de ses négatifs, des diapositives sur verre qu'il utilisait pour mieux faire comprendre à ses étudiants les

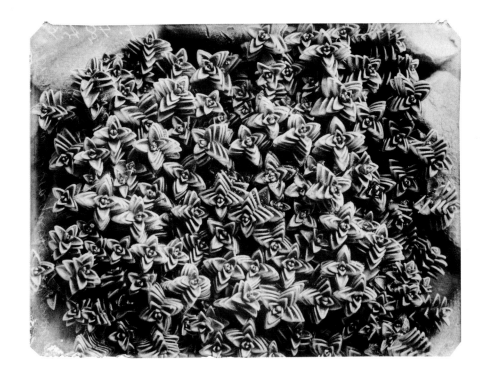

Arenaria tetraquetra
Sandkraut, Sandwort, Sabline

start of his lecturing in 1898. He did not consider his photos an artistic achievement in their own right. For him, the camera served only to bring out and reproduce minute plant details that had hitherto been ignored owing to their size. His rigid fixation on plant minutiae was the basis of his fame, but at the same time it hindered his development as a photographer. For over thirty years he used the same photographic technique. From his negatives he made glass slides to give his students an understanding of nature's forms and structures, and he also hung paper enlargements on the walls of his seminar rooms to serve as models for his drawing classes.

As Blossfeldt himself stated, he never obtained his plants from florists and rarely from botanical gardens. Frequently he gathered them from along country tracks or railway embankments, or from other similarly "proletarian" places. It was often the plants generally and unjustly denigrated as weeds whose forms fascinated him most, rather than artificially cultivated roses and noble lilies. Although he did sometimes obtain specimens from Berlin's botanical garden, here too he preferred not to take exotic "elitist" plants such as cacti or flowering orchids. Nor did Blossfeldt ever do studies of decorative posies or flower arrangements, though now and again he would photograph a piece of woodland floor to give his plant find a visual reference to its original surroundings. In hunting for new specimens of a particular plant he was perhaps searching for the archetype of the living plant, whose stages of growth and change he could record in photographic series. Natural ageing, wilting and drying out are all included in Blossfeldt's isolated plant universe. It seems that at intervals he took specimens of the same kind of plant back to his studio to photographically document them there, after having sufficiently trimmed and tweaked them until they seemed to him to look their best. Blossfeldt's success with his plant images, which seem so matter-of-fact and yet so sensuously and emotional-

formes et les structures de la nature. Des agrandissements sur papier étaient accrochés aux murs des salles de cours qui servaient de modèles dans l'enseignement du dessin.

Si l'on en croit Blossfeldt lui-même, il ne se fournissait pas chez les fleuristes, et rarement auprès des jardins botaniques. Blossfeldt avait coutume pour herboriser de suivre des remblais ou des chemins de terre, ou de se rendre dans d'autres de ces lieux pour ainsi dire «prolétariens». C'est souvent dans ces végétaux qu'on qualifie communément et à tort de «mauvaises herbes», beaucoup plus rarement en revanche dans les roses ou les nobles lys de culture artificielle, qu'il rencontrait les formes les plus fascinantes. Le Jardin Botanique de Berlin figurait, il est vrai, parmi ses sources d'approvisionnement; mais même là, il ne cherchait pas à se procurer des plantes exotiques et extravagantes comme le cactus ou les orchidées en fleurs. Il n'a jamais photographié par exemple de bouquets de fleurs décoratifs, mais de temps à autre, la présence d'un morceau de sol forestier venait assortir sa trouvaille végétale d'une note visuelle sur son environnement d'origine. Quant à la question de savoir pourquoi il recherchait sans cesse de nouveaux spécimens de telle ou telle plante, on est autorisé à penser qu'il s'agissait là d'une quête de l'archétype de la plante vivante dont il fixait la croissance et les transformations dans des séries photographiques. Blossfeldt a intégré le vieillissement naturel, le flétrissement et le dessèchement dans son univers végétal aseptisé. Il est probable qu'il ait souvent rapporté différents exemplaires des mêmes variétés dans son atelier où, après des manipulations préalables de taille et d'effeuillage qui duraient le temps nécessaire à l'obtention du meilleur rendu optique, il les photographiait. Le succès qu'ont valu à Blossfeldt ses photographies de végétaux qui, tout en produisant une impression très forte d'objectivité, invitent à des interprétations d'ordre émotionnel et sensoriel, repose sur le fait qu'il a su amener le

Pflanzenphotographien beruht darauf, daß er den zunächst eher beiläufigen Betrachter zur bewußten Wahrnehmung zu führen vermag. Sein Gestaltungsmittel ist dabei die visuell überraschende, ästhetisch befriedigende Nahsicht, sein Konzept und didaktisches Prinzip die Wiederholung.

Nach dem Erscheinen seines ersten Buches 1928 haben die Kritiker sich in ihrer Einschätzung weder auf Blossfeldts eigene, sehr sparsame Äußerungen verlassen noch seine Biographie herangezogen. Sie haben sich mit dem klar strukturierten, vom Verlag Wasmuth schön präsentierten Bildwerk auseinandergesetzt – und waren absolut überwältigt. Eine nachhaltige Wirkung entfaltete sich in den Teilen der Gesellschaft, die zu sehen bereit waren. Der zeitgenössische Schweizer Kunsthistoriker und Herausgeber der Zeitschrift *Das Werk*, Peter Meyer (1894–1984), sah, wie »das Mechanische, Abstrakt-Mathematische«, also die Abstraktion und die Geometrie der Formen, in den Vordergrund traten – künstlerische Prinzipien also, wie sie auch der Bauhaus-Lehrer László Moholy-Nagy (1895–1946) vertrat. Dieser zeigte 1929 Blossfeldt-Photographien in der wegweisenden Stuttgarter Ausstellung *Film und Foto*, in der die Avantgarde der Lichtbildnerei versammelt war. Plötzlich hatte das »Neue Sehen« der zwanziger Jahre Blossfeldts photographische Aufnahmen als eigenständige Arbeiten entdeckt. Der Fund ist Karl Nierendorf (1889–1947) zu verdanken. Der aktive Berliner Galerist hatte Blossfeldts Photographien wahrscheinlich an den Wänden der Berliner Kunsthochschule entdeckt und spontan erkannt, daß sie einen wichtigen Beitrag zur Moderne leisteten.

ly charged, derives from his ability to lead the initially casual viewer to conscious perception. Here his formal means is the visually surprising, aesthetically satisfying close-up while his conceptual and didactic principle is repetition.

Following publication of Blossfeldt's first book in 1928, the critics neither based their estimations on the artist's own, very scant comments, nor drew on his biography. Instead they addressed the clearly structured photo work, beautifully presented by the publisher Wasmuth, and were so overwhelmed by it that the work took on a life of its own in those sections of society that were prepared to see it. The contemporaneous Swiss art historian Peter Meyer (1894–1984), editor of the journal *Das Werk*, saw how "the mechanical, abstract-mathematical", that is to say the abstraction and geometry of Blossfeldt's forms, came to the fore – artistic principles that the Bauhaus teacher László Moholy-Nagy (1895–1946) also supported. And thus we find the latter in 1929 showing Blossfeldt photographs at the ground-breaking Stuttgart exhibition *Film und Foto*, where the photographic avant-garde was gathered. Suddenly the "Neues Sehen", a "new-vision" movement of the 1920s, had discovered Blossfeldt's photographic images as works in their own right. The find can be attributed to Karl Nierendorf (1889–1947), an active Berlin gallerist who probably stumbled upon Blossfeldt's photos on the walls of the Berlin College of Art and immediately recognized that they represented a significant contribution to Modernism.

Blossfeldt's conceptual approach brought him within the orbit of different and almost mutually incompatible artistic trends, ranging from New Objectivity to Surrealism. The teacher Blossfeldt had spent a large part of his life teaching students of graphic design how to apply the formal elements of symmetrically grown plants to, for instance, the decoration of

spectateur, qui d'abord regarde ses photos de façon plutôt distraite, à la perception consciente. La technique formelle qu'il utilise pour y parvenir est celle du gros plan avec son effet de surprise visuelle et la satisfaction esthétique qu'il procure, l'idée et le principe didactique résidant, pour leur part, dans la répétition.

À la parution de son premier livre en 1928, les critiques ne s'appuyaient pas davantage sur les quelques déclarations, très parcimonieuses, de Blossfeldt qu'elles ne tenaient compte de sa biographie. Elles s'intéressaient à l'œuvre photographique, qu'avaient déjà présentée les Éditions Wasmuth, et à sa structuration très nette, si imposante qu'elle développa une existence autonome dans les sphères de la société qui étaient à même de la voir. Contemporain de Blossfeldt, l'historien d'art suisse et éditeur de la revue *Das Werk*, Peter Meyer (1894–1984), a souligné combien «les aspects mécanique, abstrait et mathématique», c'est-à-dire l'abstraction et la géométrie des formes – les mêmes principes artistiques par conséquent que défendait Lázló Moholy-Nagy (1895–1946) dans ses cours au Bauhaus – étaient propulsés au premier plan. Ce qui explique que ce dernier montra des clichés de Blossfeldt dans l'exposition phare *Film und Foto* qu'il organisa à Stuttgart en 1929, et qui rassemblait l'avant-garde de la photographie. La «Nouvelle Vision» des années vingt avait soudain découvert dans les photographies de Blossfeldt des travaux autonomes. Cette trouvaille est due à Karl Nierendorf (1889–1947), dynamique galeriste berlinois qui a probablement découvert les clichés de Blossfeldt sur les murs de l'École supérieure de Berlin et s'est tout de suite rendu compte de ce qu'ils apportaient à l'art moderne.

C'est en raison de son aspect conceptuel que des orientations artistiques aussi peu compatibles que la Nouvelle Objectivité et le surréalisme se sont intéressées à son travail. Le professeur Blossfeldt avait passé la

Blossfeldts konzeptuelles Arbeiten hat ihn unterschiedlichen und kaum miteinander kompatiblen künstlerischen Richtungen nahegebracht: der Neuen Sachlichkeit ebenso wie dem Surrealismus. Der Lehrer Blossfeldt hatte den Großteil seines Lebens damit verbracht, Studenten zeichnerisch so zu trainieren, daß sie Formelemente symmetrisch gewachsener Pflanzen zum Schmuck gußeiserner Stützen von Brückenträgern und Gleisüberdachungen, von Aschenbechern und gedrechselten Schranktüren gestalten konnten. Parallel zu dieser Tätigkeit entstanden am Bauhaus und anderswo bereits funktionale Stahlrohrmöbel. Als Blossfeldt 1928 seinen Publikumserfolg erlebte, waren die Ideen, denen er 30 Jahre gedient hatte, weitgehend überholt. Doch Blossfeldts Werk sollte mühelos den Antagonismus zwischen Traditionalismus und Avantgarde überwinden. Dabei hat er sich nur an ein einziges, freilich immer wieder von Kritikern hinterfragtes, Konzept gehalten, das Erfolgsrezept der Photographie: klare, scharfe Abbildungen des Gegenständlichen, glaubhafte Ausschnitte der physischen Wirklichkeit zu liefern. Diese Idee hat die Photographie durch alle Stile und Epochen ihrer Geschichte gerettet. Als Blossfeldt mit seiner Pflanzendetail-Dokumentation anfing, waren piktorialistische Unschärfen en vogue; als er sein Lebenswerk abschloß, paßte seine Bildauffassung nicht nur in die Zeit, sie galt als fortschrittlich. Ihn selbst wird das vielleicht am meisten überrascht haben.

cast-iron supports for bridges and railway station roofs, or the adornment of objects such as ashtrays or turned cupboard doors. But meanwhile, parallel to this, the first functional tubular steel furniture was being produced at the Bauhaus and elsewhere. By the time Blossfeldt was publicly acclaimed in 1928, the ideas he had championed for 30 years were largely outmoded. Yet his work easily managed to transcend the antagonism between traditionalism and the avant-garde, for he stuck to a single, tried-and-tested concept – the successful formula in photography: to produce clear sharp images of concrete objects, plausible details of physical reality. It is an idea that has sustained the medium through all the styles and epochs of its history. When Blossfeldt started out on his detailed plant documentation, pictorialistic soft-focus was in vogue, yet when he concluded his life's work, his conception of the image was not only contemporary, but was considered progressive. No one, perhaps, would have been more surprised by this than Blossfeldt himself.

majeure partie de sa vie à dispenser à ses étudiants une formation graphique telle qu'ils puissent utiliser des formes végétales dont la croissance accusait des éléments de symétrie pour décorer des piles de ponts et, sur les quais de gare, des piliers d'auvents, des cendriers et des portes d'armoire moulurées. Parallèlement à cette activité, on avait déjà produit au Bauhaus et ailleurs des meubles fonctionnels en tubes d'acier. Lorsqu'en 1928, Blossfeldt connut son premier succès public, les idées qu'il avait servies pendant trente ans étaient en grande partie tombées en désuétude. Et pourtant l'œuvre de Blossfeldt devait triompher sans peine de l'antagonisme entre tradition et avant-garde : pour Blossfeldt, la photographie devait être en effet une copie nette et précise du monde concret et montrer des fragments plausibles de la réalité physique. C'est cette idée qui l'a toujours sauvé, quels que soient les époques et les styles qu'elle ait traversés au cours de son histoire. Lorsque Blossfeldt avait entrepris de constituer sa documentation sur les détails de végétaux, c'étaient les flous de la photographie artistique qui étaient à la mode; au moment où il terminait son œuvre, sa conception de la photographie non seulement allait tout à fait dans le sens de l'époque, mais passait pour très moderne, ce dont il eût peut-être été le premier étonné.

1928

Urformen der Kunst
Art Forms in Nature
Formes originelles de l'art

Einleitung / Introduction
Karl Nierendorf

Kunst und Natur, die beiden großen Erscheinungen unserer Umwelt, einander so innig verwandt, daß eine ohne die andere nicht denkbar ist, werden sich nie in die Formel eines Begriffes zwingen lassen. So unendlich vielgestaltig das Reich der mit uns wachsenden und vergehenden kristallischen, animalischen und vegetativen Formen auch ist: sie werden bestimmt von einem jenseitigen, starren und ewigen Gesetz und gehorchen dem geheimnisvollen Machtwort der Schöpfung. Alle Naturform ist ständige Wiederholung des gleichen Ablaufs seit Jahrtausenden und nur durch klimatische Verschiebungen oder wechselnde Bodenbeschaffenheit Veränderungen unterworfen, die an der Grundgestalt nicht rütteln. Farn und Schachtelhalme hatten ihre heutige Form schon vor unvorstellbaren Zeiten. Nur ihre Größe hat sich unter der Entwicklung der Erdatmosphäre geändert.

Was die Werke der Kunst von der Natur unterscheidet, ist Resultat des schöpferischen Aktes: Prägung einer eigengestalteten Form, das Neugezeugte, nicht Nachgeschaffene oder Wiederholte. Kunst entspringt unmittelbar dem gegenwärtigsten Kraftstrom der Zeit, deren sichtbarster Ausdruck sie ist. Sowie die Zeitlosigkeit eines Grashalms monumental und verehrungswürdig als Symbol ewiger Urgesetze allen Lebens erscheint, so wirkt das Kunstwerk erschütternd gerade durch seine Einmaligkeit als konzentrierteste Manifestation, als Lichtbogen zwischen den beiden Polen Vergangenheit und Zukunft. Vom assyrischen Tempel bis zum Stadion der Gegenwart, von dem in Meditation versunkenen Buddha bis zum Denker von Rodin, vom chinesischen Farbholzschnitt bis zum heutigen Kupfertiefdruck kündet jedes von Menschen erzeugte Gebilde mit solcher Deutlichkeit den Geist seiner Epoche, daß man ihm leicht den Zeitpunkt seiner Entstehung ablesen kann. Im künstlerischen Schaffen jeder Generation dokumentiert sich ihre Stellung zur Natur ebenso wie zu Gott und zur Mathematik. Und je stärker die ganze Gegenwart in ein Werk eingespannt ist, um so gewisser ist seine Ewigkeitsgeltung.

Art and nature, the two great manifestations in the world around us, are so intimately related that it is impossible to think of one without the other, and so we can never compress them into a single formula. Infinitely multifarious as the realm of the crystalline, animal and vegetable forms, they are governed by a rigid and eternal law emanating from beyond this earth, and obey the profoundly mysterious fiat of creation that called them into existence. For thousands of years every form in nature has been a constant repetition of the same process, subject only to alterations [...], which do not interfere with its basic shape. The fern and the horsetail already had their present form in inconceivably remote ages. Their size alone has undergone alteration through the development of the atmosphere of this planet.

It is the result of the creative act that distinguishes works of art from those of nature, namely, the modelling of an original form, newly produced, and not the imitated or repeated form. Art has its immediate origin in the latest powerful incentive existing at the time, of which it is the most visible expression. In the same way that a blade of grass in its timelessness appears monumental and worthy of veneration, as a symbol of everlasting primeval laws governing all life, so a work of art has an overwhelmingly moving effect through its very uniqueness as the most concentrated manifestation, as an arc of light joining the two poles of the past and future. From the Assyrian temple to the stadium of the present day, from the Buddha [...] to the Thinker of Rodin, from the Chinese colour wood engraving to the modern gravure reproduction, everything created by man records the spirit of his epoch with such distinctiveness that it is easy to deduce from it the actual date of its creation. In the artistic production of every generation, its relation to nature, as well as to God and the science of mathematics, is documented. And the more securely the actual present is enshrined in a work, the greater will be its value for eternity.

L'art et la nature, les deux grands phénomènes de notre environnement, si intimement liés que l'un n'est pas concevable sans l'autre, ne se laisseront jamais enfermer dans une formule ou un concept. Même si le règne des formes cristallines, animales et végétales qui s'épanouissent et disparaissent avec nous fait preuve d'un talent polymorphe infini, celles-ci sont déterminées par la rigidité d'une loi éternelle que leur dicte un au-delà et obéissent à l'autorité mystérieuse et insondable qui les a appelées à l'existence, à savoir la création. Toute forme naturelle est depuis des millénaires répétition permanente d'un même dispositif; elle ne connaît d'altérations et encore celles-ci n'ébranlent-elles pas la configuration de base que des déplacements climatiques ou des changements qui interviennent dans la nature du sol. La fougère et la prêle avaient déjà leur forme actuelle à des époques très reculées. Seule leur taille a changé avec l'apparition de l'atmosphère terrestre.

Ce qui distingue les œuvres de l'art de celles de la nature, c'est qu'elles sont le résultat d'un acte créateur, c'est-à-dire le produit d'un auto-engendrement, l'émergence d'une forme nouvelle qui ne doit rien à l'imitation ni à la répétition. L'art procède directement de ce qu'il y a de plus contemporain dans le courant de forces qui traverse une époque, dont il est l'expression la plus évidente. De même que l'atemporalité d'un brin d'herbe en fait un symbole monumental et vénérable des lois originales qui, de toute éternité, régissent toutes les manifestations de la vie, de même l'œuvre d'art doit-elle justement à son caractère de phénomène singulier et à l'extrême densité qui fait d'elle un arc électrique tendu entre les deux pôles du passé et du futur, de nous bouleverser. Du temple assyrien au stade que nous connaissons aujourd'hui, du Bouddha en méditation au penseur de Rodin, de la gravure sur bois polychrome des Chinois à notre héliogravure sur cuivre, chaque objet fabriqué par l'homme témoigne avec une telle évi-

Würde der Mensch in Jahrtausenden immer nur unabänderlich die gleiche Architektur und die gleichen Kunstformen hervorbringen, so wäre sein Schaffen nichts anderes als die Bauten der Bienen und Termiten: ein Naturprodukt auf gleicher Ebene mit den komplizierten Nestern mancher Vögel, dem Netz der Spinnen und dem Schneckenhaus. Was aber den Menschen hinaushebt über andere Wesen, ist seine Wandlungsfähigkeit aus eigener Geisteskraft, die dem mittelalterlichen Katholiken und seiner gesamten Welt eine gänzlich andere Struktur gab als etwa dem Griechen der klassischen Zeit. Wie die Natur in ihrer Monotonie ewigen Werdens und Vergehens die Verkörperung eines dunkelgrandiosen Geheimnisses ist, so ist die Kunst eine gleich unfaßbare, organisch aus Menschenherz und -hirn geborene zweite Schöpfung, die von Anbeginn an zu allen Zeiten der Sehnsucht nach Dauer, nach Ewigkeit entspringt und das im Strudel der Zeit versinkende geistige Antlitz ihrer Generation festhalten möchte in Stein, Bronze, Holz und in farbigen Abbildern über Geburt und Tod hinaus.

Das gilt für die Menschheit unserer Tage ebenso wie für jede andere Epoche. Wir erleben, daß die heutige Jugend, in Auflehnung gegen die vom Tempo der Zeit diktierte erbarmungslose Materialisierung und Intellektualisierung, sich wieder mit elementarer Gewalt der Natur zuwendet. Eine mächtige und allen Ländern der Welt gemeinsame Erscheinung, der Sport, schafft hier den notwendigen Ausgleich. Ein neuer Menschentyp erscheint: spielfreudige, freie Wesen, mit Wind und Wasser vertraut, sonngebräunt und gewillt, sich eine neue und hellere Welt zu erschließen. Die beglückenden und heilenden Kräfte von Licht, Luft und Sonne werden erkannt; Durchstrahlung des Körpers, Aufhellung des ganzen Wesens und Wandlung aller Lebensformen wird erstrebt: aktive, unmittelbare Naturverbundenheit. Gleichzeitig durchbricht eine neue Architektur die dunkeln Steinhöhlen, öffnet weite Blickfelder durch leichte Glaswände und verbindet organisch das Haus mit einem Garten, dessen phan-

If man in the space of thousands of years produced the same style of architecture and the same forms of art, his creations would amount to no more than the structures erected by bees and termites: mere products of nature on the same level as the complicated nests of many birds [...]. But what exalts man above the other creatures is his capability of transformation by aid of his own spiritual force, which gave the Catholic of the Middle Ages and his entire world a totally different structure from that, for instance, of the Greek of classical times. Just as nature, in its endless monotony of origin and decay, is the embodiment of a profoundly sublime secret, so art is an equally incomprehensible second creation, emanating organically from the human heart and the human brain: a creation which from the very beginning has had its origin in the yearning for perpetuity, for eternity, and in the desire to retain the spiritual face of its generation – doomed to be engulfed in the whirlpool of time – in stone, bronze, wood and painted images, that are independent of birth and death.

This may be said of mankind of the present day, as well as of any other period. We are witnesses to the fact that modern youth is rising up in revolt against merciless materialism and intellectualism, dictated by the rapid progress of our time, and is returning to nature with elemental vigour. Sport, a powerful manifestation common to every country on earth, here provides the necessary compensation. A new type of man is appearing – a free being, intimately acquainted with air and water, tanned by the sun and resolved to open out for himself a new and brighter world. He recognizes the cheering and health-giving powers of light, air and sunshine; he seeks the penetration of his body by the rays of the sun [...]; in other words, he aims at active, immediate union with nature. A new form of architecture is breaking through the dark stone caverns, opening out wide vistas by means of lightweight walls of glass and actually joining the house organically with

dence de l'esprit de son temps, qu'il est facile de lui attribuer une date. Chaque création artistique est un document sur la façon dont une génération se situe par rapport à la nature, ou encore à Dieu, ou aux mathématiques. Et plus elle concentre en elle de traits contemporains, plus elle a de chances d'accéder à l'éternité.

Si l'homme ne faisait que répéter invariablement, pendant des millénaires, la même architecture et les mêmes formes artistiques, son travail ne serait rien d'autre qu'une construction analogue à celle des abeilles ou des termites, à savoir un produit naturel qui serait à placer sur le même plan que les nids les plus complexes de certains oiseaux, la toile des araignées ou la coquille des escargots. Mais ce qui élève l'homme au-dessus des autres créatures, c'est la capacité qu'il a de se transformer par la seule force de son esprit, capacité qui a donné au catholique du Moyen Âge et à la totalité de son univers une structure radicalement différente de celle, par exemple, du Grec de l'époque classique. De même que la nature, dans la monotonie de son éternel processus de devenir et de déliquescence, est l'incarnation d'un mystère obscur et grandiose, de même l'art est-il une seconde création, tout aussi inaccessible à l'entendement. Cette création organique née du cœur et du cerveau humains procède depuis son origine d'un désir de durée et d'éternité qui, à toutes les époques, s'exprime en cherchant à fixer dans la pierre, le bronze, le bois et les couleurs des images le visage intellectuel de sa génération que happe le tourbillon du temps, et à transcender ainsi la naissance et la mort.

Cela vaut pour l'humanité d'aujourd'hui comme pour celle de n'importe quelle autre époque. Nous assistons au fait que la jeunesse actuelle, en rébellion contre le matérialisme et l'intellectualisme impitoyables dictés par le rythme de notre époque, se tourne à nouveau avec une énergie élémentaire vers la nature. À cet endroit, un puissant phénomène,

tastische Fülle erst durch die Züchtung neuer Blumenarten und ihre sinnvolle Anpflanzung möglich wurde. Und weiter über den Garten hinaus schafft das Auto engsten Kontakt zwischen Stadt und Land.

In Filmen erleben wir durch Zeitraffer und Zeitlupe das Auf- und Abschwellen, das Atmen und Wachstum der Pflanzen. Das Mikroskop offenbart Weltsysteme im Wassertropfen, und die Instrumente der Sternwarte eröffnen die Unendlichkeiten des Alls. Die Technik ist es, die heute unsere Beziehungen zur Natur enger als je gestaltet und uns mit Hilfe ihrer Apparate Einblick in Welten schafft, die bisher unseren Sinnen verschlossen waren. Die Technik ist es auch, die uns neue Mittel zu künstlerischer Gestaltung an Hand gibt. Wenn für das 19. Jahrhundert, dessen höchste Kunstleistung die Malerei war, das Wort Berechtigung hatte: »Die Schlachten des Geistes werden auf der Leinwand ausgefochten«, so sind die Kampfmittel jetzt Eisen, Beton, Stahl … Licht und Ätherwellen. Sowohl unsere Architektur, Ingenieurbauten, Autos, Flugzeuge wie Film, Radio, Photographie bergen phantastische Möglichkeiten hohen ästhetischen Ranges, und tausend Anzeichen beweisen, daß der so oft beklagte Sieg der Technik kein Sieg der Materie ist, sondern des schöpferischen Geistes, der sich nur in neuen Formen manifestiert.

So ist es kein Zufall, daß im gegenwärtigen Augenblick ein Werk erscheint, das mit Hilfe des photographischen Apparates, durch Vergrößerungen von Pflanzenteilen, eine Beziehung aufdeckt zwischen Kunst und Natur, wie sie mit gleich packender Unmittelbarkeit noch niemals dargestellt wurde. Professor Blossfeldt, Bildhauer und Lehrer an den Vereinigten Staatsschulen für freie und angewandte Kunst in Berlin, hat in Hunderten von Pflanzenaufnahmen, ohne Retusche und künstliche Effekte, lediglich durch vielfache Vergrößerung, den Nachweis gebracht von der nahen Verwandtschaft der vom Menschengeist geschaffenen mit der naturgewachsenen Form.

a garden whose fantastic riches have been made possible by the development of new species of flowers [...]. And, beyond the garden, the motor car is creating intimate contact between town and country.

With the aid of quick motion and slow motion we can experience in films the expansion and contraction, the breathing and the growth of plants. The microscope reveals entire worlds in a single drop of water, and the instruments of the observatory reveal the infinite depths of the universe. [...] And it is technology that provides us with new means of artistic creation. If the expression, "The battles of the spirit are fought out on canvas," was justified in the nineteenth century [...] today the fight is waged with iron, concrete, and steel [...]. Our architecture, engineering, motor cars and airplanes, as well as film, the radio and photography, hold fantastic possibilities of a high artistic order, and a thousand signs indicate that the triumph of technology, so often deplored, is not the victory of matter but of the creative spirit, which is only manifesting itself in new forms.

Thus, it is not by chance that a work is now being published which, with the aid of the camera, by giving enlargements of parts of plants, reveals a relationship between art and nature never heretofore represented with such startling immediacy. Professor Blossfeldt has demonstrated in hundreds of photographs of plants that have not been retouched or artificially manipulated the close connection between forms produced by man and those developed by nature. The artist approached nature with the eye of the camera, a world comprising all forms of past styles, from dramatic tension to austere repose, and even to the expression of lyrical and profound inspiration. The fluttering delicacy of a Rococo ornament, the heroic severity of a Renaissance candelabrum, the mystically entangled tendrils of the Gothic flamboyant style, noble shafts of columns, cupolas and towers of exotic architecture, gilded episcopal crosiers, wrought-iron railings, precious scep-

commun à tous les pays du monde, le sport, apporte la compensation nécessaire. Un nouveau type d'homme apparaît, celui d'un être qui aime jouer, d'un être libre, familier de l'eau et du vent, un être hâlé par le soleil et qui veut conquérir un monde nouveau et moins sombre. On reconnaît les pouvoirs bénéfiques et salutaires de la lumière, de l'air et du soleil; on s'efforce d'exposer son corps, d'éclairer la totalité de l'être et de transformer tous les modes d'existence: d'entretenir un rapport immédiat et actif avec la nature. Parallèlement une nouvelle architecture force les murs des cavernes, ouvre de vastes horizons à travers de légères parois de verre et relie de manière organique la maison à un jardin dont la formidable exubérance n'est possible que grâce à la culture de nouvelles variétés florales et à leur judicieuse plantation. Et, au-delà du jardin, la voiture crée le plus étroit contact entre la ville et la campagne.

Par l'accéléré et le ralenti, le cinéma nous fait assister au développement et au déclin, à la respiration et à la poussée des plantes. Le microscope révèle des univers contenus dans une goutte d'eau, et les instruments de l'observatoire nous ouvrent l'infini cosmique. La technique crée aujourd'hui des liens plus étroits que jamais entre la nature et nous, et, avec l'aide de ses appareils, nous permet d'aller jeter un regard dans des mondes qui, jusqu'à présent, restaient fermés à nos sens. La technique est aussi l'instrument qui met à notre disposition de nouveaux moyens de création artistique. Si l'on accepte que la phrase «les batailles de l'esprit se sont livrées sur la toile» caractérise le XIXe siècle, un siècle dont l'art le plus important a été la peinture, nos instruments de combat sont aujourd'hui le fer, le béton, l'acier … la lumière et les ondes. Notre architecture, les constructions industrielles, les voitures, les avions tout comme le cinéma, la radio et la photographie recèlent, eux aussi, d'énormes possibilités dans le domaine de la plus haute esthétique, et un grand nombre d'indices prou-

Jede einzelne Tafel der vorliegenden Auswahl offenbart die Einheit des schöpferischen Willens in Natur und Kunst, dokumentiert durch das sachliche Mittel der photographischen Technik und gerade dadurch um so stärker überzeugend. Und da hier eine ganze Persönlichkeit ihre Aufgabe erkannte und sich zum Lebensziel setzte, entfaltete sich dem mit dem Auge der Kamera an die Natur herantretenden Künstler eine Welt, die alle Stilformen der Vergangenheit umfaßt, von dramatischer Gespanntheit bis zu strenger Ruhe und selbst zum Ausdruck lyrischer, innerster Beseelung. Die flatternde Zierlichkeit eines Rokoko-Ornamentes wie die heroische Strenge eines Renaissance-Leuchters, mystisch-wirres Rankenwerk gotischer Flamboyants, edle Säulenschafte, Kuppeln und Türme exotischer Architektur, goldgetriebene Bischofsstäbe, schmiedeeiserne Gitter, kostbare Zepter … alle gestaltete Form hat ihr Urbild in der Welt der Pflanzen. Sogar der Tanz, kunstgewordener Menschenleib, findet sein Gleichnis in einer Knospe von rührend kindhafter Geste und einem Ausdruck reinster seelischer Spannung, einem Traumgebilde, herabgestiegen aus dem Reich der Visionen in blumenhafte Bezirke unserer irdischen Welt. Die Aufnahme dieses kleinen keimenden Triebes (S. 114) kündet mit besonderer Deutlichkeit die Einheit von lebender und gestalteter Form. Der Tanz, gebunden an den zeitlichen Ablauf des Naturgeschehens, wird erst zur Kunst durch die Wiederholung der vom Körper gesetzmäßig und in genau bestimmten Rhythmen dargestellten Bewegung. Er muß die Geste, der er nicht Dauer verleihen kann, durch ständige Erneuerung aus dem Fluß der

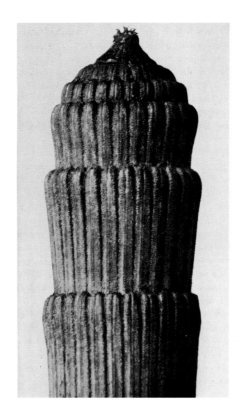

vent que la victoire si souvent décriée de la technique n'est pas une victoire de la matière, mais au contraire la victoire de l'esprit créateur qui ne fait que se manifester sous de nouvelles formes.

Ce n'est donc pas un hasard si une œuvre paraît actuellement qui révèle à travers les agrandissements de telle partie d'une plante, un rapport entre l'art et la nature encore jamais représenté avec une immédiateté aussi saisissante. Le professeur Blossfeldt […], a exécuté des centaines de photographies de plantes sans retouches ni effets artificiels. Utilisant des grossissements considérables, il a ainsi apporté la preuve que les formes créées par l'esprit humain sont proches des formes naturelles.

Chacune des planches représentées dans cet ouvrage révèle l'unité de la volonté créatrice présente dans la nature et dans l'art, et, la documentant par le moyen objectif de la technique photographique, la rend d'autant plus convaincante. Et comme il y a trouvé sa mission et en a fait e but de son existence, l'artiste qui s'est approché de la nature avec l'oeil de l'appareil photographique a découvert un univers qui recèle toutes les formes artistiques passées, dont l'expression s'étend de la tension dramatique à une rigoureuse quiétude et même au lyrisme le plus intime. La délicatesse aérienne d'un motif rococo comme la rigueur héroïque d'un chandelier Renaissance, l'entrelacs mystique du gothique flamboyant, les nobles fûts de colonnes, les coupoles et les tours d'une architecture exotique, des crosses d'évêque dorées à la feuille, des grilles en fer forgé, des sceptres précieux…

Equisetum hyemale
Winter-Schachtelhalm, junger Sproß
Dutch rush, scouring rush, young shoot
Prêle d'hiver, prêle des tourneurs, jeune pousse, 25 x

Entwicklung herausreißen, und während die Pflanzenknospe immer wieder jene ewige Form annimmt, die uns zum Gleichnis eines beseelten Körpers wird, um sich dann weiter zu entfalten, hält der Tanz den seelischen Ausdruck fest und nähert ihn dadurch der zeiterfüllten Atmosphäre der Kunst.

Tausendfach ist das Leben und tausendfach sind die Wandlungen der Menschen. Beglückend, weit über das ästhetische Erlebnis hinaus, ist die Erkenntnis, daß die verborgenen schöpferischen Kräfte, in deren Auf und Ab wir als naturgeschaffenes Wesen eingespannt sind, überall mit gleicher Gesetzmäßigkeit walten, sowohl in den Werken, die jede Generation als Gleichnis ihres Daseins hervorbringt, wie in den vergänglichsten, zartesten Gebilden der Natur.

Wenn die Kupfertiefdruck-Wiedergaben dieses Werkes erstmalig mit Deutlichkeit Zusammenhänge aufzeigen, die im Kleinen ebenso wie im Großen immer klarer hervortreten, so tragen sie auf ihre Weise zur wichtigsten Aufgabe bei, die uns heute gestellt ist: den tieferen Sinn unserer Gegenwart zu erfassen, der auf allen Gebieten des Lebens, der Kunst, der Technik zur Erkenntnis und Verwirklichung einer neuen Einheit strebt.

tres; all these shapes and forms trace their original design to the plant world. Even the dance – a human body made art – finds its counterpart in a bud, with a touchingly innocent sense of movement and expression of the purest psychic effort, a dream apparition descending from the realm of visions into the flowery regions of our terrestrial world. The picture of this small germinating shoot (p. 114) bears particularly clear witness to the unity of the living and the created form. The dance, confined to the temporal occurrence of an event in nature, only becomes art by the repetition of motion as represented by the body according to fixed laws and in strictly defined rhythms. It is called upon to wrest from the flux of change that movement to which it cannot bestow permanence except by constant repetition. And while the bud of a plant again and again adopts that everlasting form which becomes for us the equivalent of an animated body, only to go on and continue its development, the dance arrests the psychic expression and thereby brings it close to the atmosphere of art in which time stands still.

Manifold are the phases of life and manifold, too, are the transformations undergone by man. Elevating in joyousness, far beyond the aesthetic sensation, is the recognition that the hidden creative forces [...] prevail everywhere with the same regularity, in the works produced by each generation as a simile of its existence, as well as in the most perishable and most delicate creations of nature.

If the reproductions in this book for the first time demonstrate relationships with increasing clarity both in the minute as well as the great, they will have contributed to the most important task that lies before us today, namely, to grasp the deeper meaning of our time, which is striving for the recognition and realization of a new unity in all spheres of life, art and technology.

toute forme créée (p. 114) a son prototype dans le monde des plantes. Même la danse, qui est la transformation du corps humain en expression artistique, trouve son allégorie dans un bourgeon, geste enfantin et touchant, expression de la plus pure tension psychique, structure onirique descendue du royaume des visions dans les domaines floraux de notre monde terrestre. Le cliché de cette petite pousse en cours de germination témoigne avec une grande prégnance de l'unité de la forme vivante et de la forme créée. La danse, liée au déroulement temporel du processus naturel, ne devient de l'art que par la répétition d'un mouvement représenté en rythmes bien précis, déterminés par le corps. Par un renouvellement constant, elle doit arracher au flux de son évolution le geste qu'elle ne peut rendre permanent et, tandis que le bourgeon de la plante n'arrête pas ici de prendre cette forme éternelle qui, avant de se déployer plus encore, devient pour nous le symbole d'un corps animé, la danse, elle, fixe l'expression de l'âme, la rapprochant ainsi de l'atmosphère pleinement temporelle de l'art.

La vie est multiple et les transformations de l'homme le sont aussi. Il est dès lors réjouissant de constater que les forces créatrices secrètes dans les mouvements ascendants et descendants desquelles nous sommes également insérés, règnent partout selon les mêmes lois, aussi bien dans les œuvres que toute génération produit comme un symbole de son existence, que dans les structures de la nature.

Si ces photos mettent en évidence des rapports qui, dans les petites choses comme dans les grandes, apparaissent de plus en plus clairement, elles contribuent à leur manière à la mission qui est aujourd'hui la nôtre: comprendre le sens le plus profond de notre époque qui, dans tous les domaines de la vie, de l'art et de la technique, tend vers la connaissance et la réalisation d'une unité nouvelle.

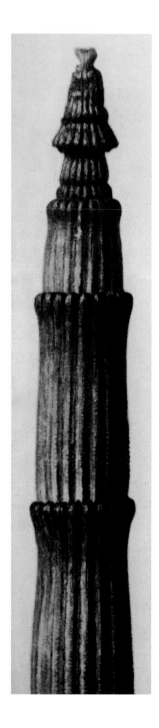
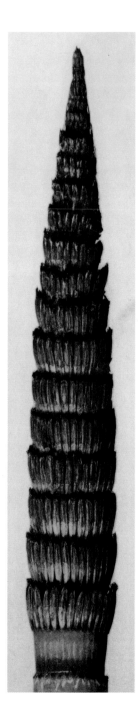
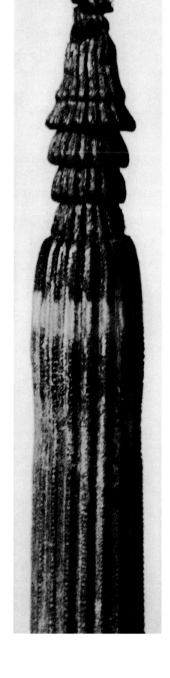

Equisetum hyemale
Winter-Schachtelhalm
Dutch rush, scouring rush
Prêle d'hiver, prêle des tourneurs, 12 x

Equisetum majus
Großer Schachtelhalm
Great horsetail
Queue de cheval, 4 x

Equisetum hyemale
Winter-Schachtelhalm
Dutch rush, scouring rush
Prêle d'hiver, prêle des tourneurs, 18 x

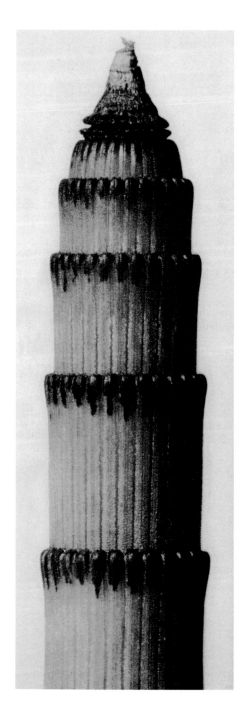

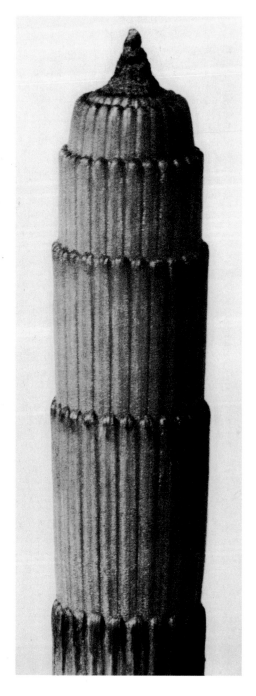

Equisetum hyemale
Winter-Schachtelhalm
Dutch rush, scouring rush
Prêle d'hiver, prêle des tourneurs, 12 x

Equisetum hyemale
Winter-Schachtelhalm
Dutch rush, scouring rush
Prêle d'hiver, prêle des tourneurs, 12 x

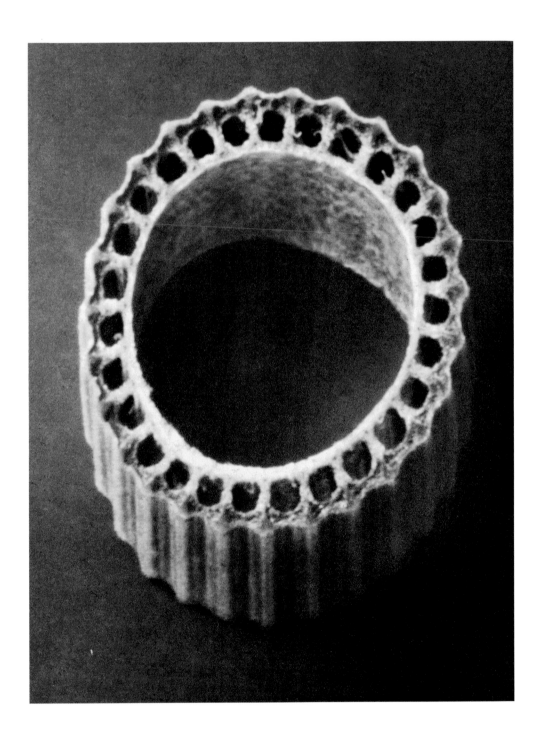

Equisetum hyemale
Winter-Schachtelhalm, Querschnitt eines Stengels
Dutch rush, scouring rush, cross-section through a stem
Prêle d'hiver, prêle des tourneurs, section transversale d'une tige, 30 x

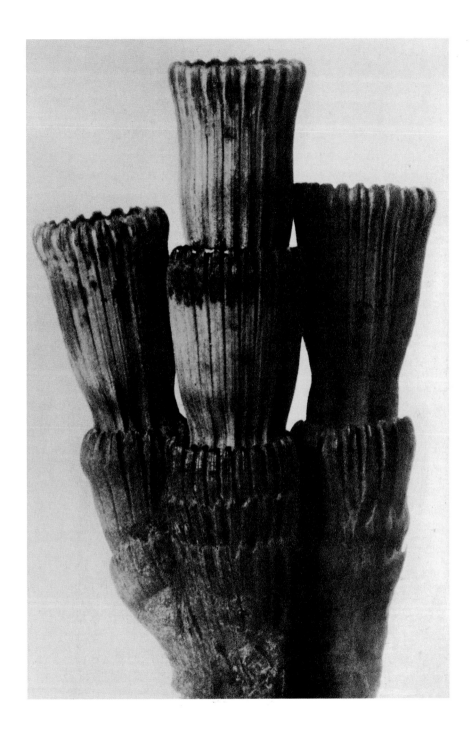

Equisetum hyemale
Winter-Schachtelhalm, basale Stengelteile
Dutch rush, scouring rush, stem bases
Prêle d'hiver, prêle des tourneurs, parties de la base de la tige, 8 x

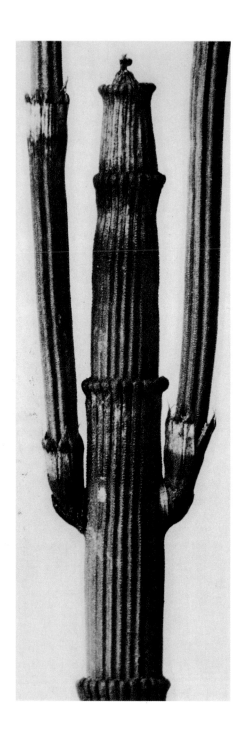

Equisetum hyemale
Winter-Schachtelhalm
Dutch rush, scouring rush
Prêle d'hiver, prêle des tourneurs, 8 x

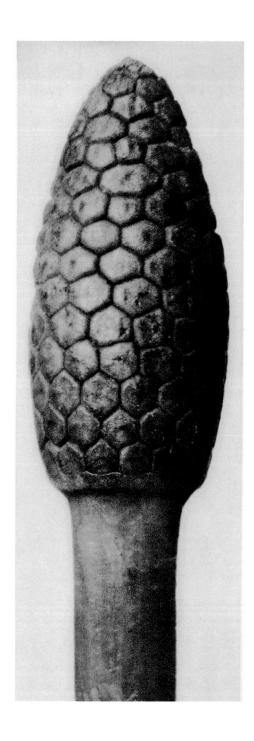

Equisetum arvense
Ackerschachtelhalm, Fruchtstand
Field horsetail, fruit
Queue de rat, fruit, 12 x

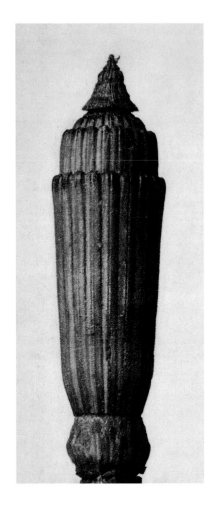
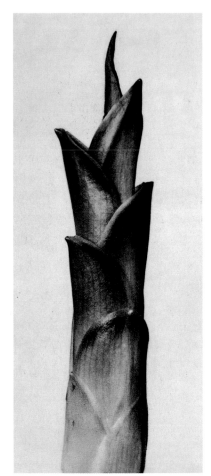
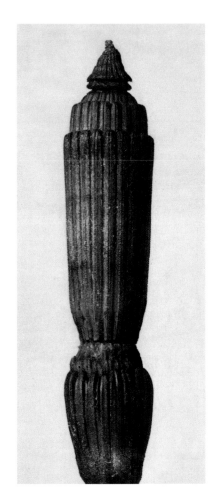

Equisetum hyemale
Winter-Schachtelhalm
Dutch rush, scouring rush
Prêle d'hiver, prêle des tourneurs, 12 x

Hosta japonica
Trichterlilie, lanzettblättrige Funkie, junger Sproß
Japanese plantain lily, young shoot
Funkie lancéolée, jeune pousse, 4 x

Equisetum hyemale
Winter-Schachtelhalm
Dutch rush, scouring rush
Prêle d'hiver, prêle des tourneurs, 12 x

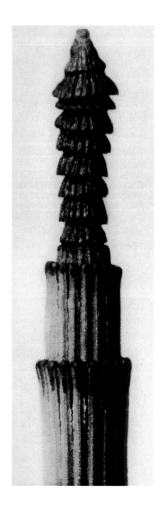

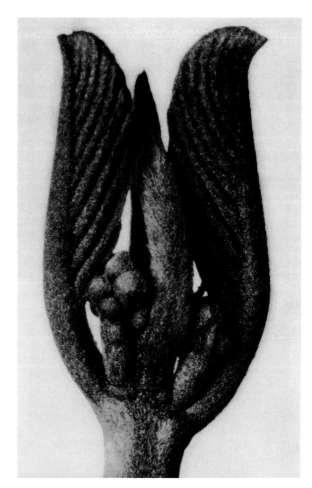

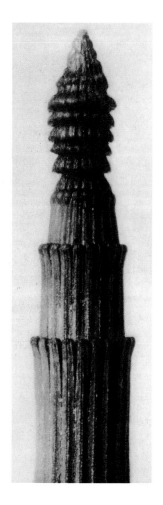

Equisetum hyemale
Winter-Schachtelhalm
Dutch rush, scouring rush
Prêle d'hiver, prêle des tourneurs, 10 x

Rhamnus purshiana
Purshs Kreuzdorn, junger Sproß
Cascara buckthorn, young shoot
Nerprun de Pursh, jeune pousse, 25 x

Equisetum hyemale
Winter-Schachtelhalm
Dutch rush, scouring rush
Prêle d'hiver, prêle des tourneurs, 10 x

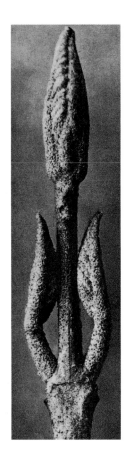
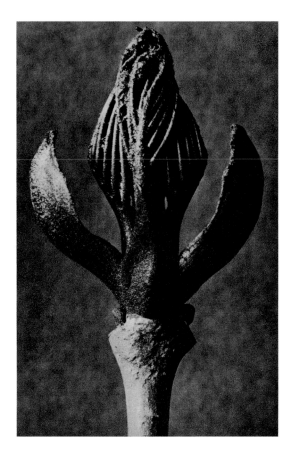
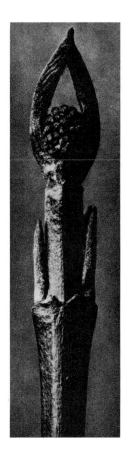

Callicarpa dichotoma
Perlenbeerstrauch, Schönbeere
Beauty-berry
Callicarpe, 7 x

Fraxinus ornus
Manna-Esche, Blumen-Esche, Sproß
Manna ash, flowering ash, shoot
Orne d'Europe, frêne à fleurs, pousse, 6 x

Cornus pubescens
Kornelle, Hartriegel
Dogwood
Cornouiller, 8 x

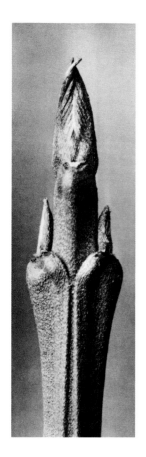

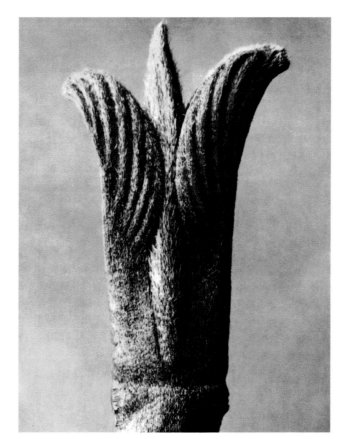

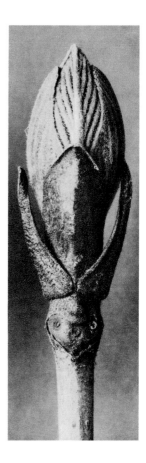

Cornus brachypoda
Kornelle, Hartriegel, Laubknospe
Dogwood, leaf bud
Cornouiller, bourgeon à feuille, 12 x

Cornus pubescens
Kornelle, Hartriegel, Laubknospe
Dogwood, leaf bud
Cornouiller, bourgeon à feuille, 15 x

Viburnum
Schneeball, Laubknospe
Viburnum, snowball, leaf bud
Viorne, bourgeon à feuille, 8 x

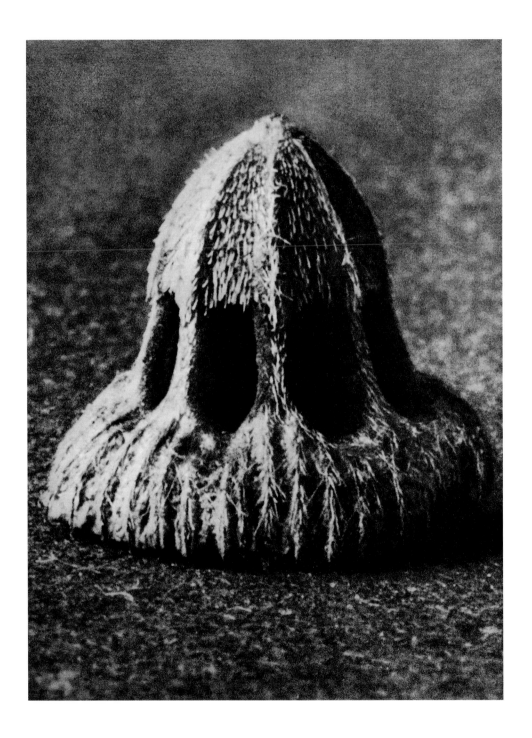

Callistemma brachiatum
Skabiose, Samen
Scabious, seed
Scabieuse, graine, 30 x

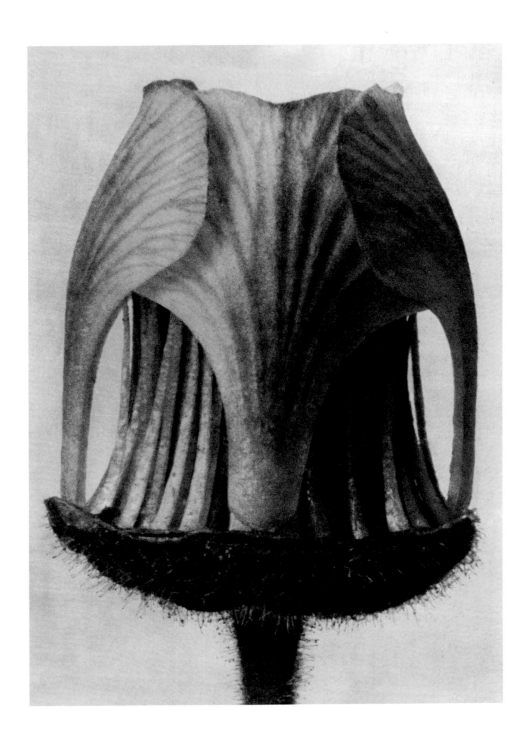

Geum rivale
Bach-Nelkenwurz, Blütenknospe ohne Kelchblätter
Water avens, flower bud without sepals
Benoîte aquatique, bouton de fleur sans sépales, 25 x

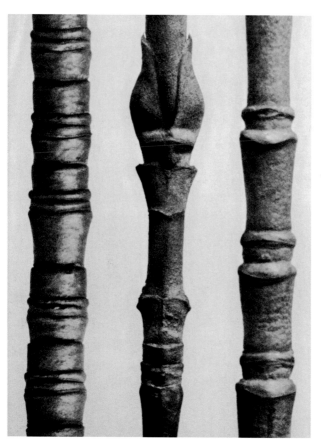

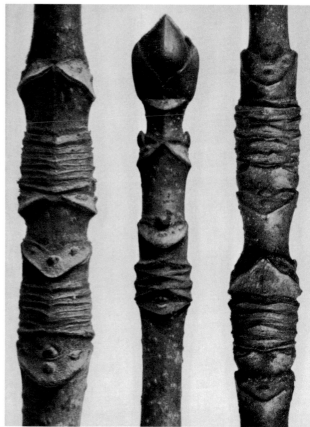

a), b) Cornus nuttallii c) Cornus florida

a), b) Kornelle, Hartriegel kleine Zweigteile c) kleine Zweigteile
a), b) Dogwood, small sections of twig c) small sections of twig
a), b) Cornouiller, petits segments de rameaux
c) petits segments de rameaux a) 12 x b) 8x c) 25x

Acer

Ahorn, Zweige verschiedener Ahornarten
Maple, twigs of different acer species
Érable, rameaux de diverses espèces, 10 x

Aesculus parviflora

Kleinblütige amerikanische Roßkastanie, Zweigspitzen
Bottle brush, tips of twigs
Pavier blanc buckeye, extrémités des rameaux, 12 x

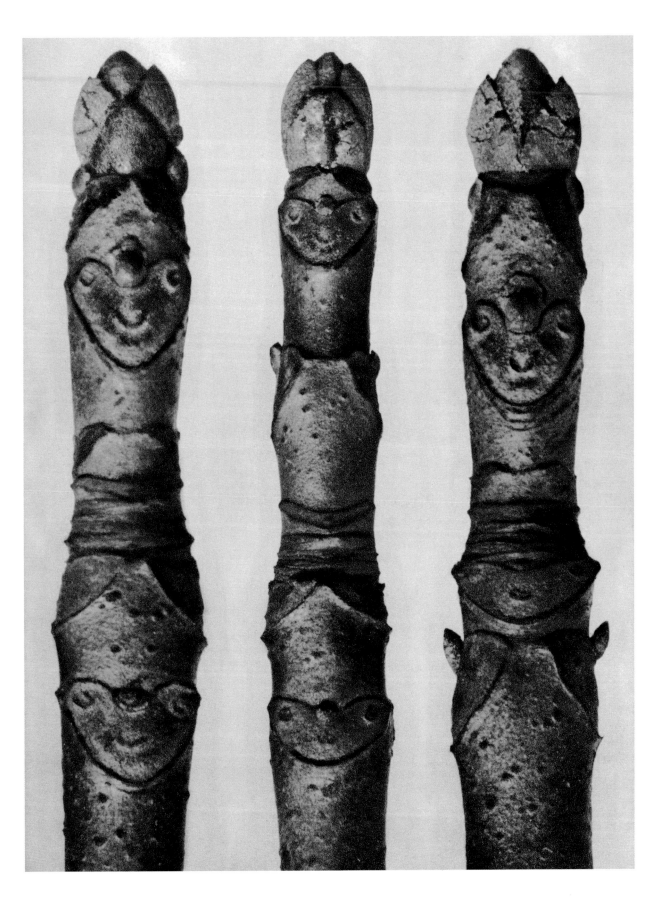

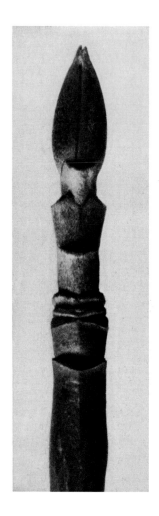

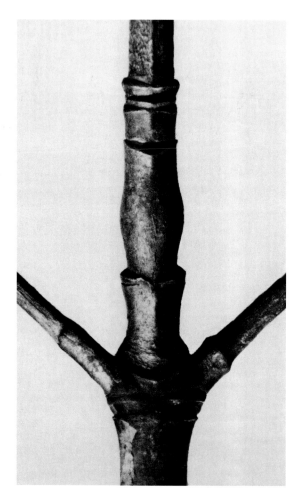

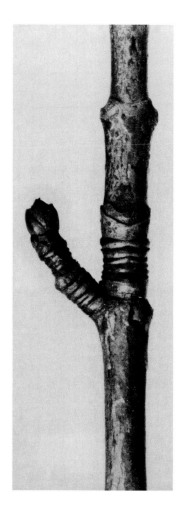

Cornus nuttallii
Kornelle, Hartriegel, Zweigspitze
Pacific dogwood, tip of a twig
Cornouiller, extrémité d'un rameau, 8 x

Cornus nuttallii
Kornelle, Hartriegel, Verzweigung
Pacific dogwood, branching
Cornouiller, ramification, 8 x

Acer
Ahorn, Verzweigung
Maple, branching
Érable, ramification, 8 x

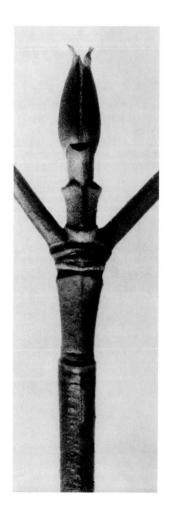

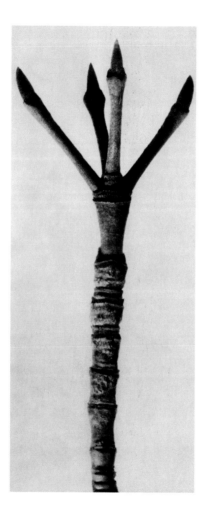

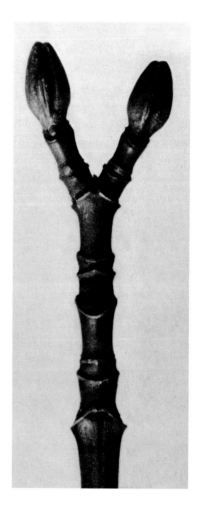

Cornus nuttallii
Kornelle, Hartriegel, Zweigspitze
Pacific dogwood, tip of a twig
Cornouiller, extrémité
d'un rameau, 6 x

Cornus florida
Blumenhartriegel, Zweigspitze
Flowering dogwood, tip of a twig
Cornouiller à grandes fleurs, extrémité
d'un rameau, 6 x

Acer pennsylvanicum
Pennsylvanischer Ahorn, Zweigspitze
Striped maple, tip of a twig
Érable jaspé, extrémité d'un rameau, 6 x

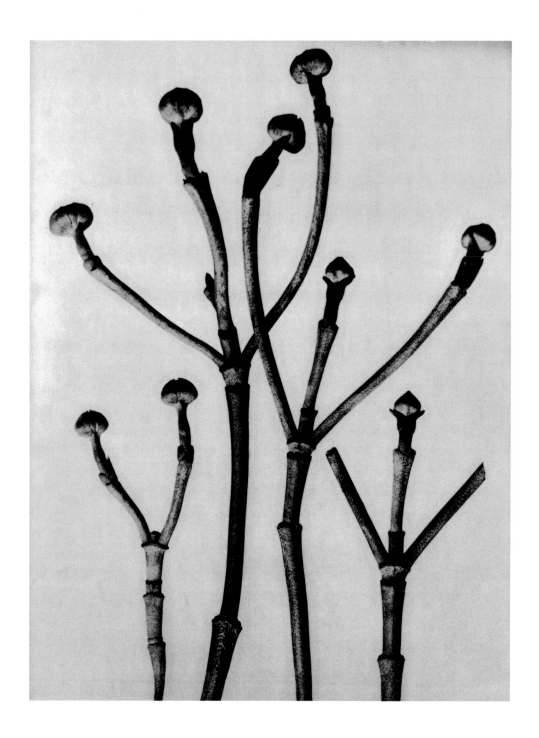

Cornus florida
Blumenhartriegel, Sprossen
Flowering dogwood, shoots
Cornouiller à grandes fleurs, pousses, 3 x

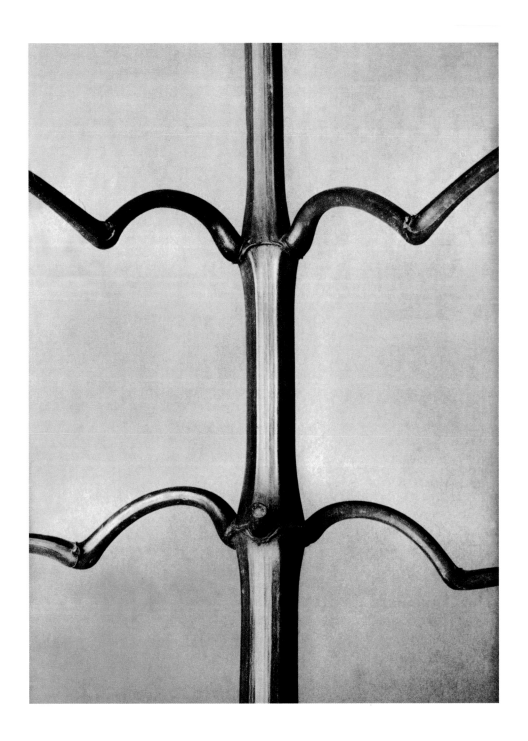

Impatiens glandulifera
Balsamine, drüsiges Springkraut, Stengel mit Verzweigung
Indian balsam, snapweed, branching
Balsamine, impatiente, tige avec ramification, 1 x

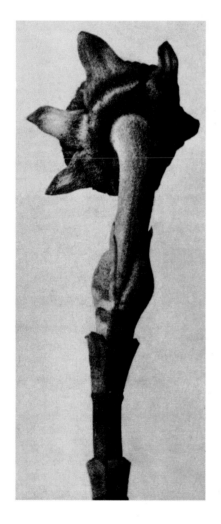

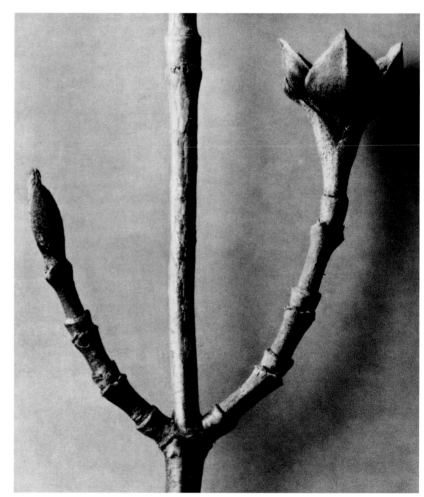

Cornus nuttallii
Kornelle, Hartriegel, junger Sproß
Pacific dogwood, young shoot
Cornouiller, jeune pousse, 5 x

Cornus officinalis
Kornelle, Hartriegel, Verzweigung
Dogwood, branching
Cornouiller, ramification, 8 x

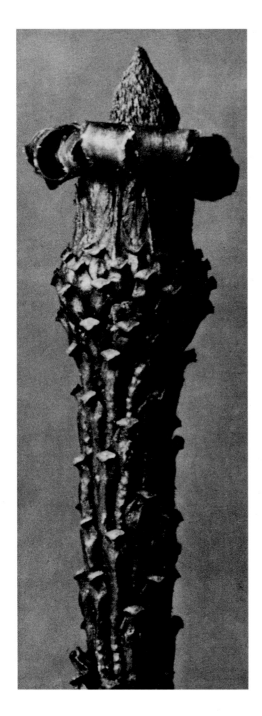
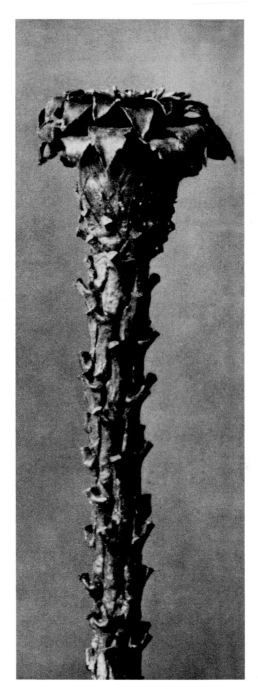

Picea excelsa
Fichte, Rottanne, Zweigspitze ohne Nadeln
Norway spruce, tip of a twig without needles
Épicéa, extrémité d'un rameau sans aiguilles, 10 x

Picea excelsa
Fichte, Rottanne, Zweigspitze ohne Nadeln
Norway spruce, tip of a twig without needles
Épicéa, extrémité d'un rameau sans aiguilles, 10 x

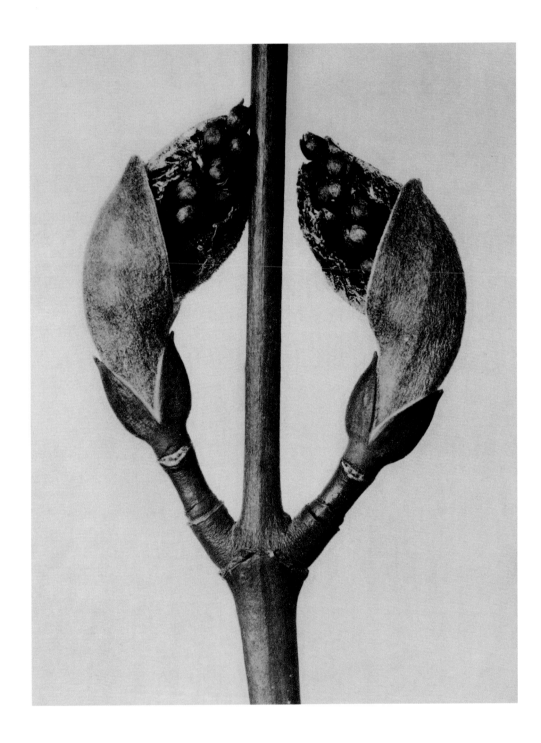

Acer rufinerve
Rotnerviger Ahorn, Zweig mit Laubknospen
Red-veined maple, twig with leaf buds
Érable à nervures roussâtres, rameau avec bourgeons à feuilles, 10 x

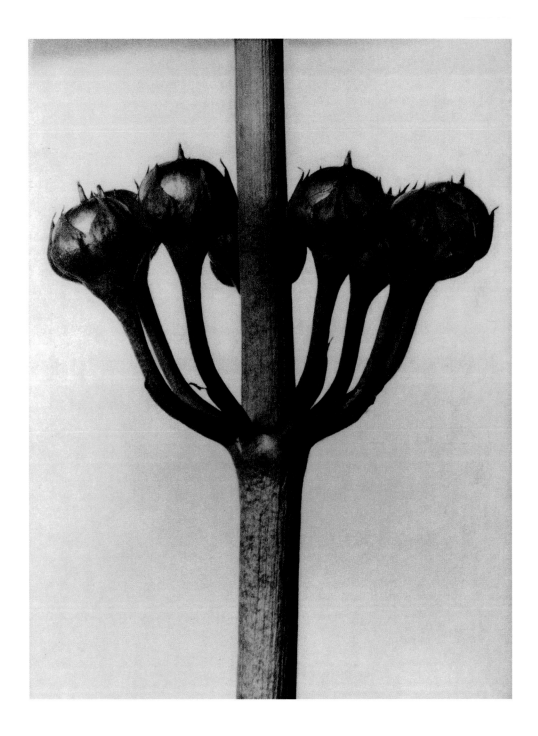

Primula japonica
Japanische Primel, Fruchtstand
Japanese primrose, fruits
Primevère du Japon, fruits, 6 x

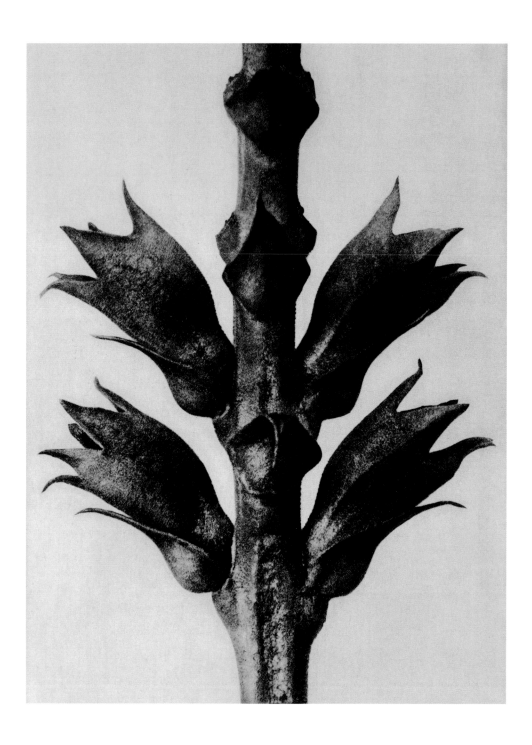

Physostegia virginiana
Gelenkblume, Physostegie, Stengel mit Blütenkelchen und Stützblättern
Lions heart, stem with calyces and bracts
Physostégie, tige avec calices et bractées, 15 x

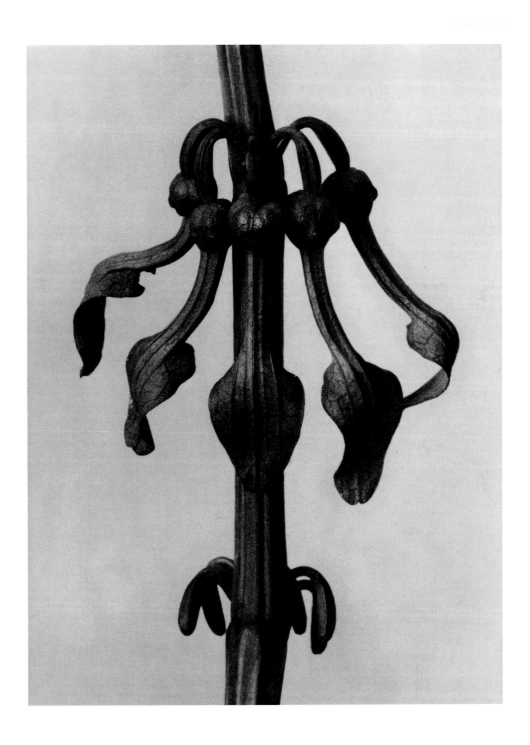

Aristolochia clematitis
Osterluzei, Blüten
Birthwort, flowers
Aristoloche clématite, fleurs, 7 x

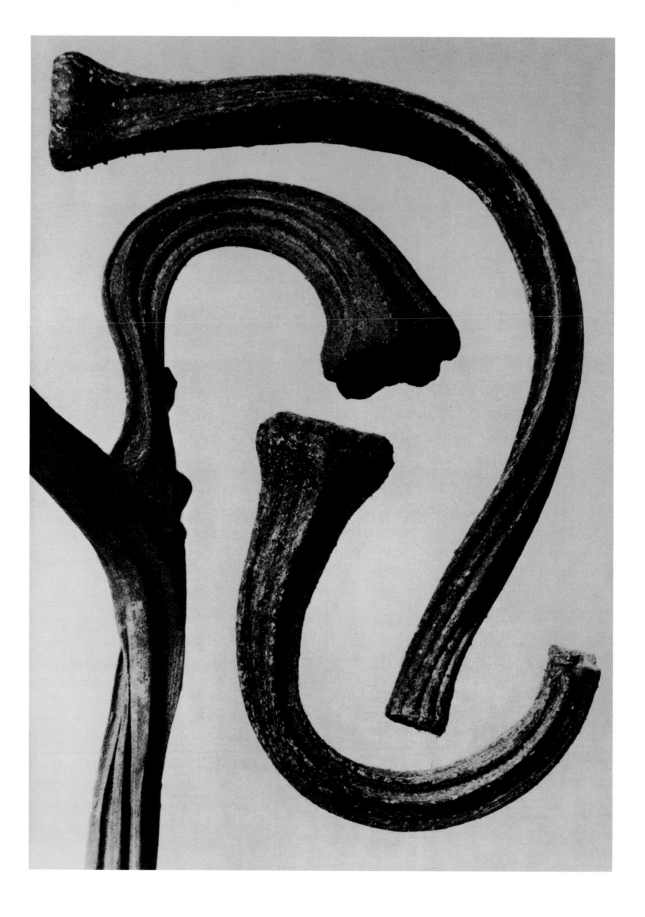

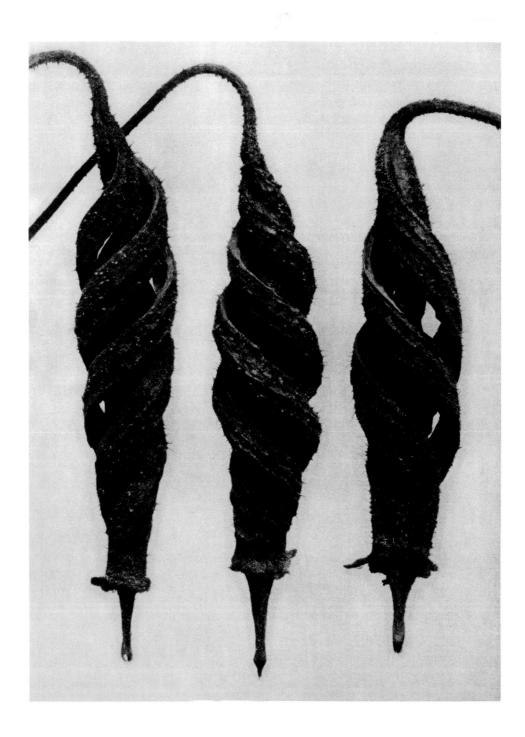

Cajophora lateritia (Loasaceae)
Brennwinde, Loase, Samenkapseln
Chile nettle, seed capsules
Loasa, capsules séminales, 5 x

Cucurbita
Kürbis, Stengel
Gourd, squash, stems
Courge, tige, 3 x

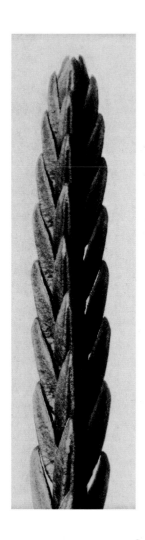

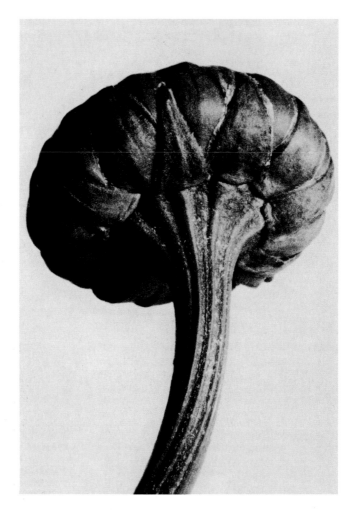

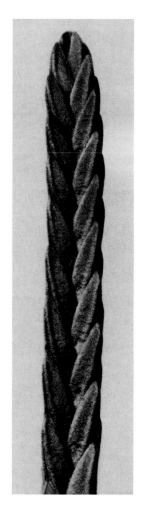

Cassiope tetragona (Ericaceae)

Vierkantige Heide
Fire moss
Cassiopée tétragone, 12 x

Chrysanthemum leucanthemum

Gemeine Gänseblume, große Maßliebe, Marienblume, Blütenknospe
Ox-eye daisy, woundwort, flower bud
Grande marguerite, bouton de fleur, 16 x

Cassiope tetragona (Ericaceae)

Vierkantige Heide
Fire moss
Cassiopée tétragone, 12 x

Thujopsis dolabrata

Hibalebensbaum, Zweigspitzen
Hiba arbor-vitae, tips of fronds
Thuya à feuilles en herminette, extrémités des rameaux, 10 x

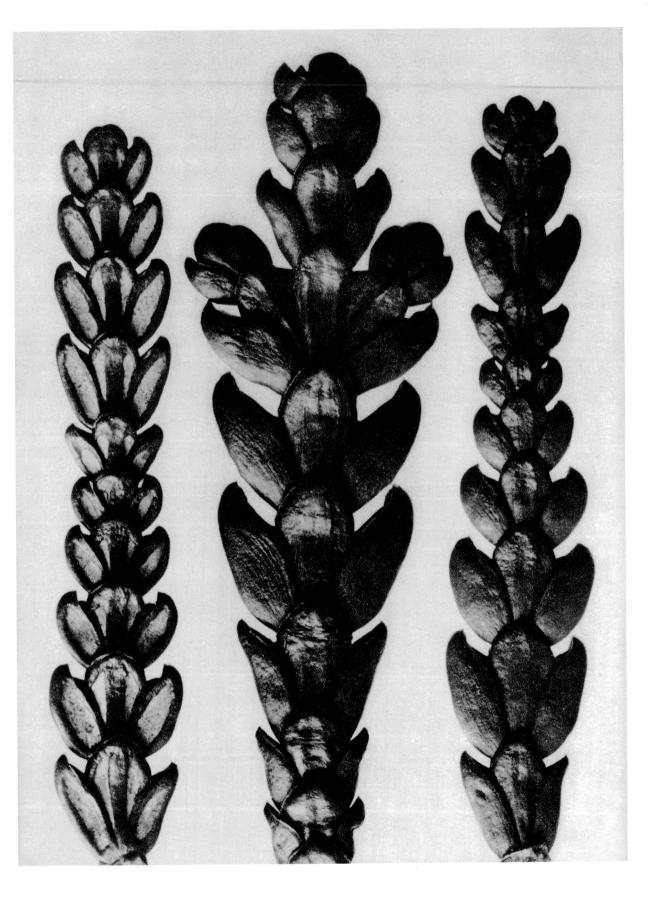

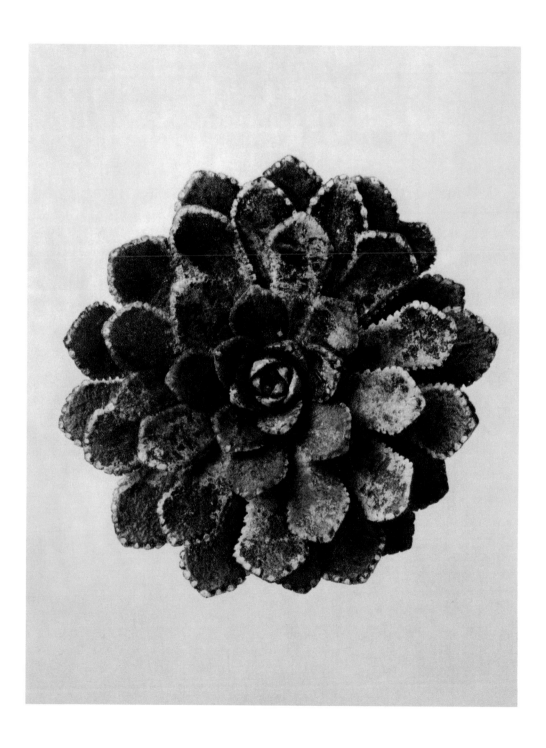

Saxifraga aizoon
Traubenblütiger Steinbrech, Blattrosette
Aizoon saxifrage, rosette of leaves
Saxifrage aizoon, rosette des feuilles, 8 x

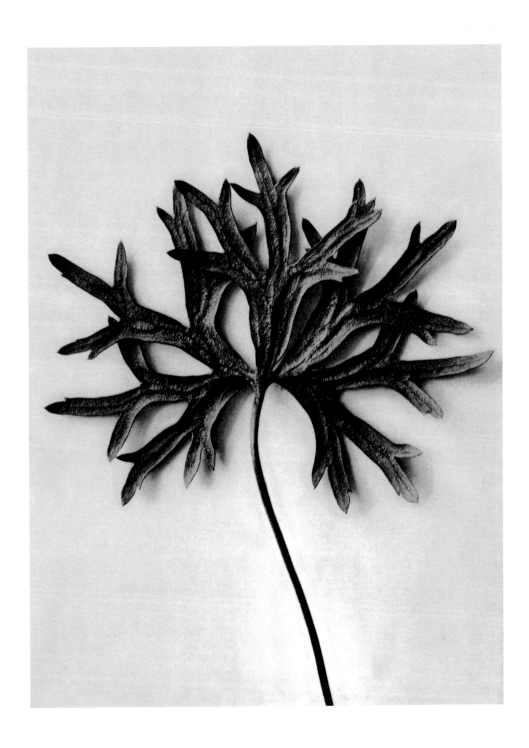

Aconitum anthora
Giftheil, fahler Sturmhut
Pyrenees monkshood
Aconit anthora, 3 x

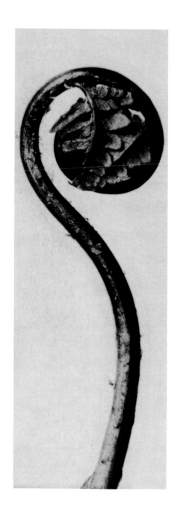

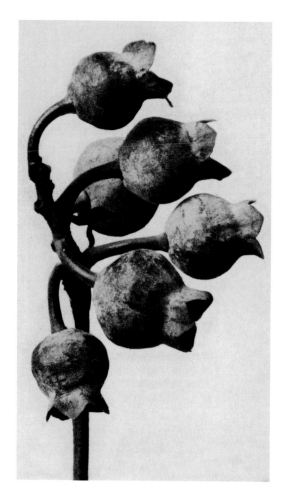

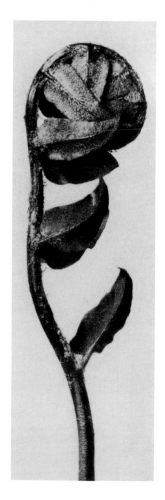

Polypodium aspidiae (Polypodiaceae)

Tüpfelfarn, junges eingerolltes Blatt
Polypody, young unrolling leaf
Polypode, crosse, 4 x

Vaccinium corymbosum

Amerikanische Blueberry, Fruchttraube
High bush blueberry, cluster of berries
Airelle à corymbes, grappe de fruits, 8 x

Polystichum falcatum

Sichelförmiger Punktfarn,
junges eingerolltes Blatt
House holly fern, sickle-shaped
shield fern, young unrolling leaf
Polystic falsiforme, crosse, 5 x

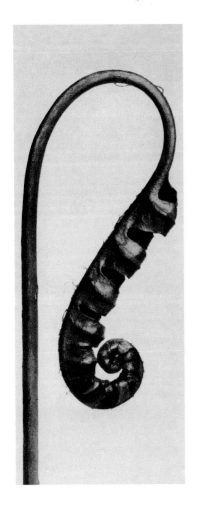

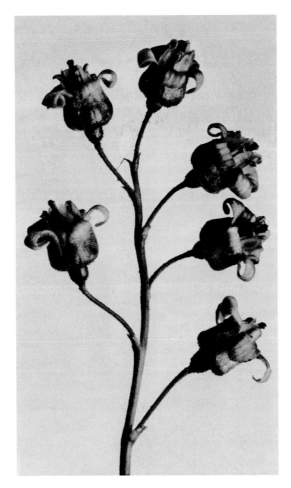

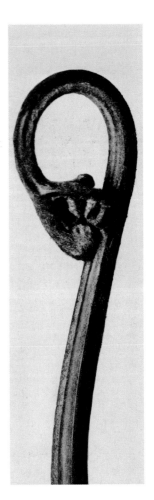

Polypodium vulgare
Tüpfelfarn, junges Blatt
Common polypody, young leaf
Réglisse des bois, jeune feuille, 7 x

Ribes nigrum
Schwarze Johannisbeere, Blütentraube
Black currant, flowering cluster
Cassis, groseille noire, grappe de fleurs, 5 x

Pteridium aquilinum
Adlerfarn, junges Blatt
Adderspit, young leaf
Fougère aigle, jeune feuille, 5 x

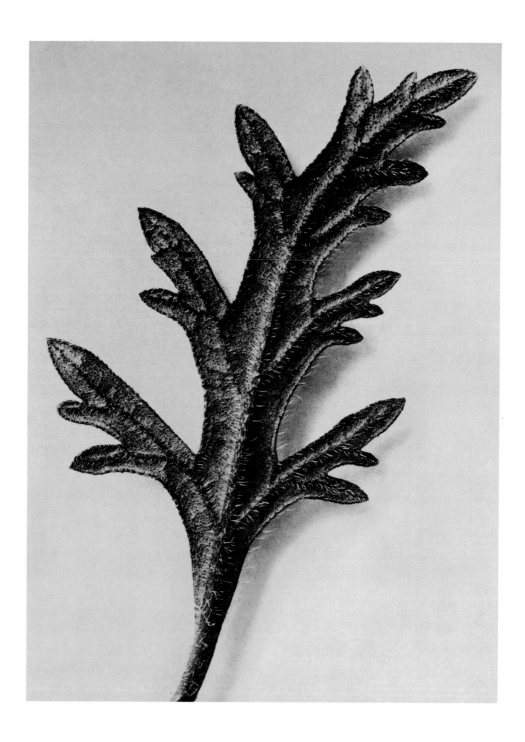

Verbena canadiensis
Eisenkraut, Eisenhart, Blatt
Canadian vervain, leaf
Verveine, feuille, 10 x

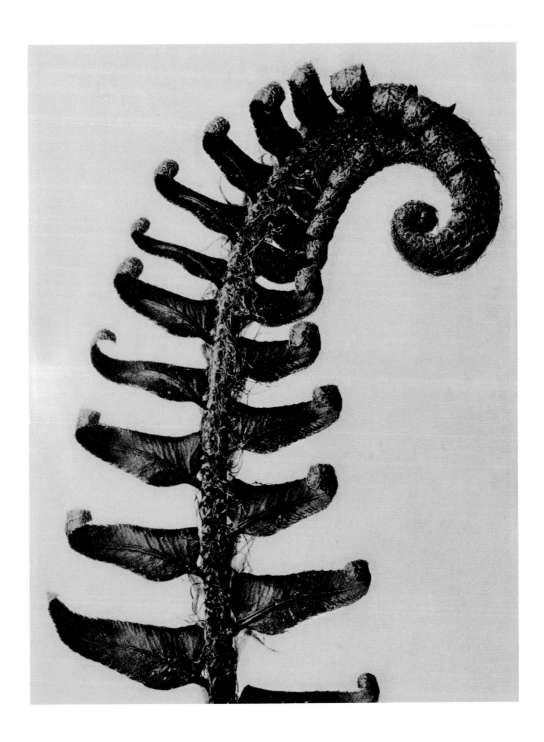

Polystichum munitum
Punktfarn, junges eingerolltes Blatt
Holly fern, young unrolling leaf
Polystic, crosse, 6 x

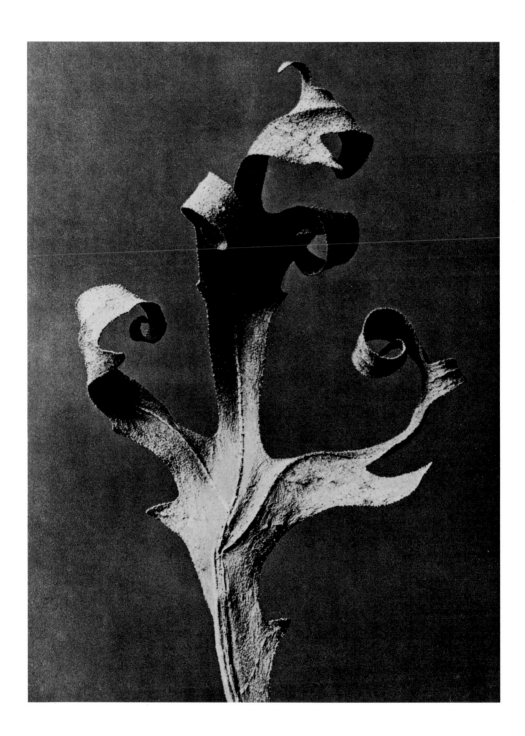

Silphium laciniatum
Kompaßpflanze, Becherpflanze, am Stengel getrocknetes Blatt
Rosin-weed, compass-plant, leaf dried on the stem
Plante au compas, feuille séchée sur sa tige, 5 x

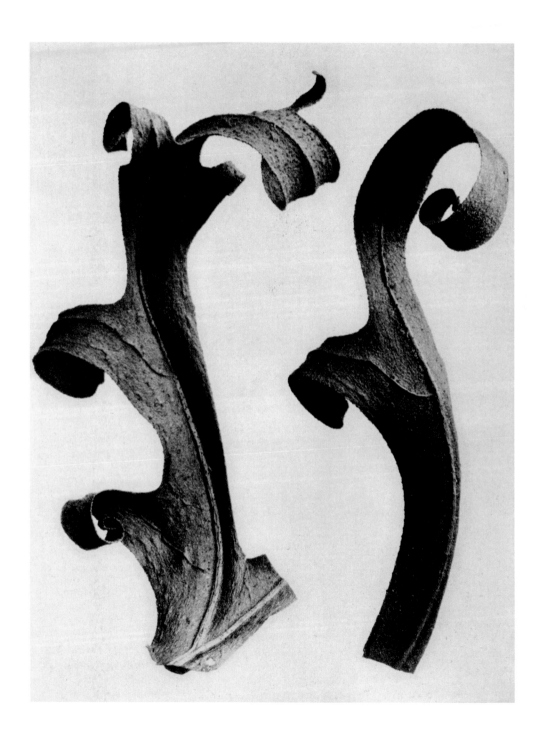

Silphium laciniatum
Kompaßpflanze, Becherpflanze, Teile eines am Stengel getrockneten Blattes
Rosin-weed, compass-plant, part of a leaf dried on the stem
Plante au compas, parties d'une feuille séchée sur sa tige, 6 x

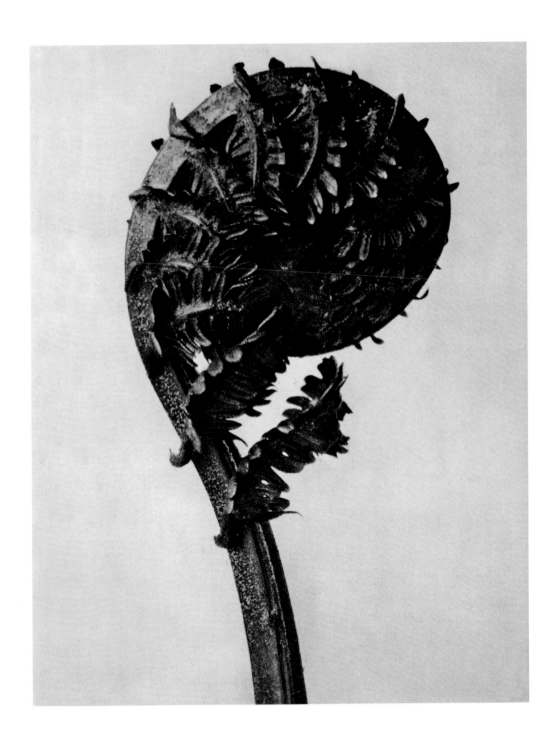

Matteucia struthiopteris
Straußfarn, junges eingerolltes Blatt
Ostrich fern, young unrolling leaf
Plume d'autruche, crosse, 8 x

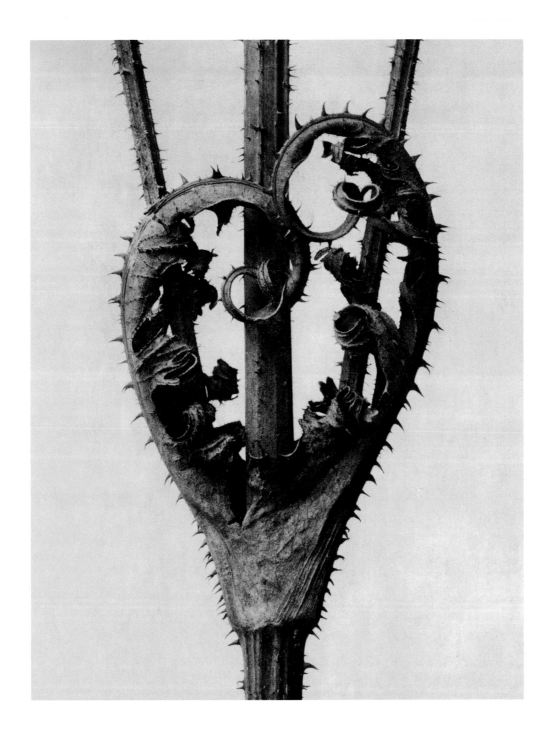

Dipsacus laciniatus
Schlitzblätterige Karde, Weberdistel, am Stengel getrocknete Blätter
Cut-leaved teasel, leaves dried on the stem
Cardère, feuilles séchées sur la tige, 4 x

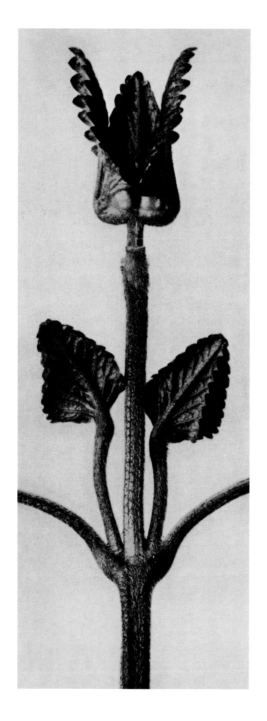

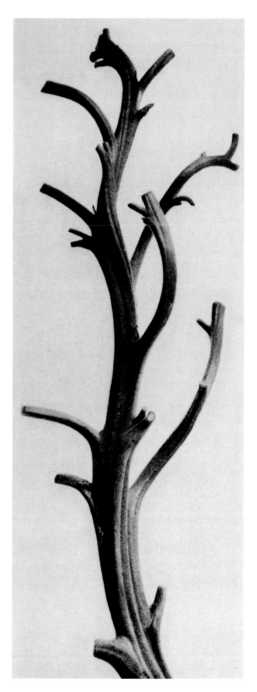

Stachis grandiflora, Betonica
Großblütiger Ziest
Woundwort, betony
Épiaire, 3 x

Nicotiana rustica
Bauerntabak, Türkischer Tabak, Stengel
(die Blätter sind entfernt)
Aztec plant, stem with leaves removed
Tabac rustique, tige dépouillée de ses feuilles, 1 x

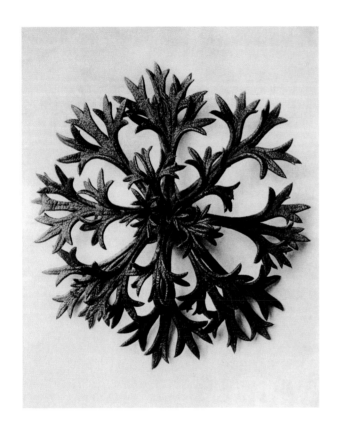

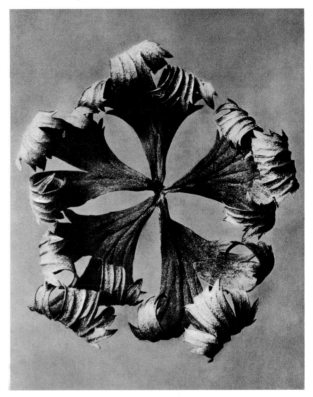

Saxifraga willkommiana
Steinbrech, Blattrosette
Willkomm's saxifrage, rosette of leaves
Saxifrage de Willkomm, rosette des feuilles, 8 x

Trollius europaeus
Europäische Trollblume, Dotterblume, Kugelranunkel,
Goldknöpfchen, am Stengel getrocknetes Blatt
Common globe flower, leaf dried on the stem
Trolle d'Europe, boule d'or, feuille séchée sur sa tige, 5 x

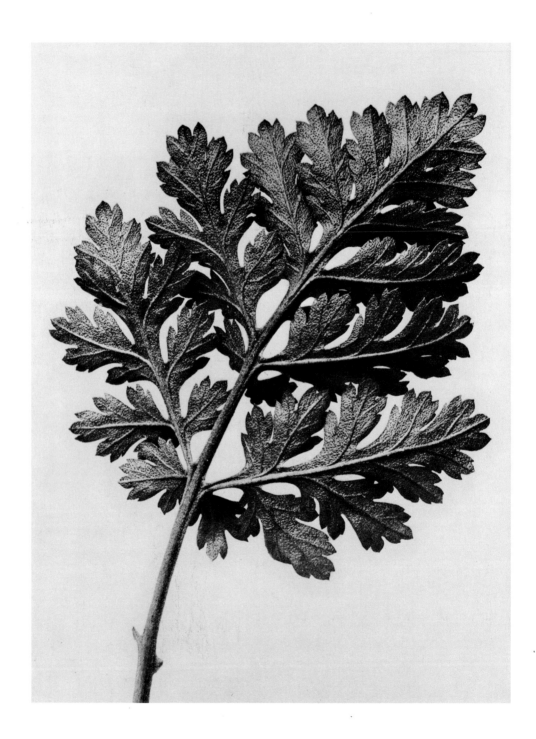

Chrysanthemum parthenium
Mutterkraut, Bertramwurz, Blatt
Feverfew, leaf
Chrysanthème-matricaire, feuille, 5 x

Bryonia alba
Weiße Zaunrübe, Blatt mit Ranke
White bryony, leaf with tendril
Bryone blanche, feuille avec vrille, 4 x

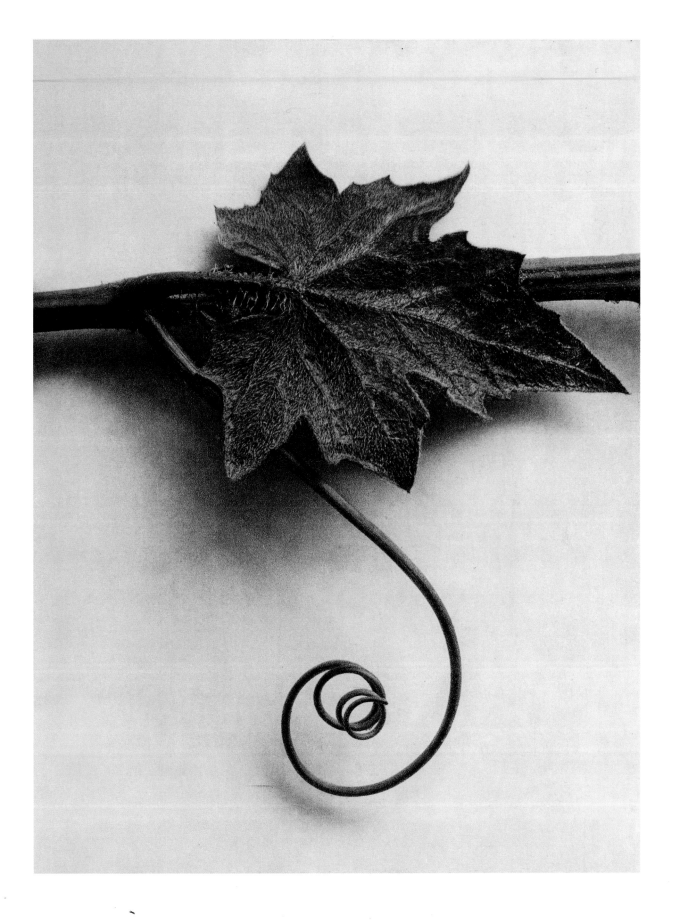

Aspidium filixmas
Wurmfarn, junge eingerollte Blätter
Common male fern, young unfurling fronds
Fougère mâle, crosses, 4 x

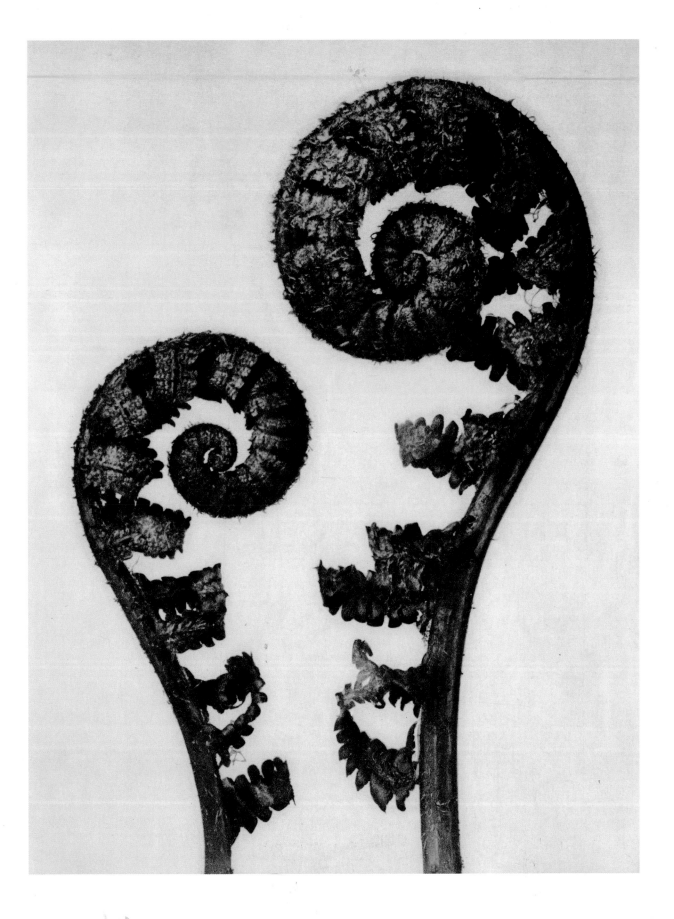

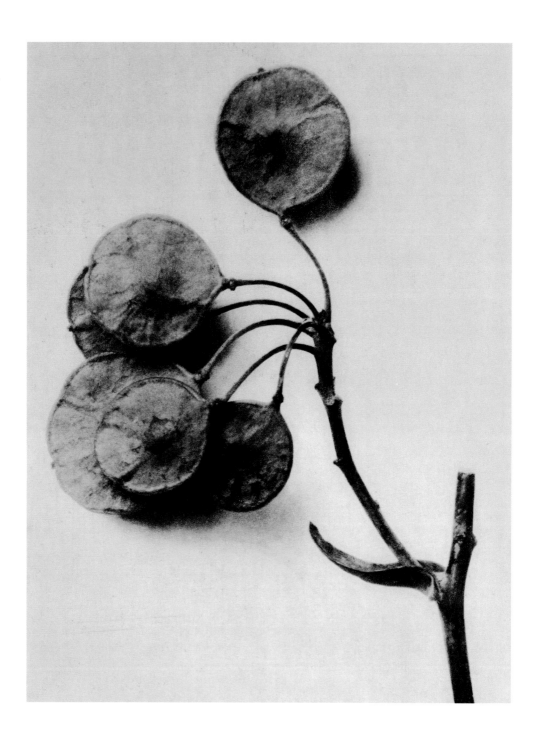

Ptelea trifoliata
Kleestrauch, Hopfenbaum, Verzweigung mit Früchten
Hop-tree, branch with cluster of fruits
Ptélée, orme de Samarie, ramification avec fruits, 6 x

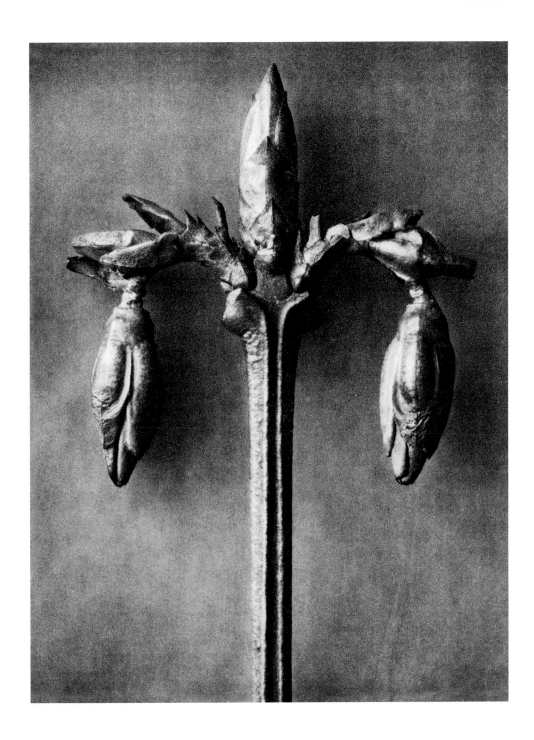

Forsythia suspensa
Überhängende Forsythie, Zweigspitze mit Knospen
Weeping forsythia, tip of a branch with buds
Forsythia à fleurs pendantes, extrémité de rameau avec bourgeons, 10 x

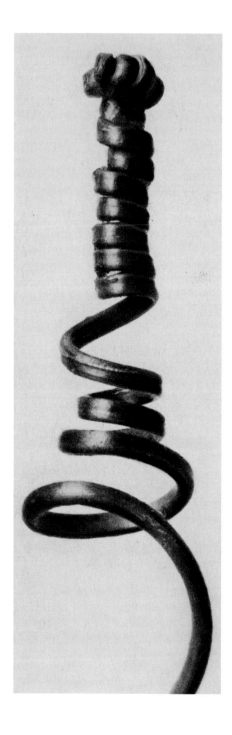

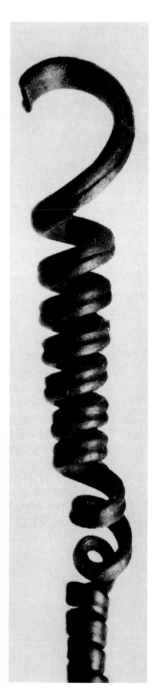

Cucurbita
Kürbis, Ranken
Pumpkin, gourd, squash, tendrils
Giraumont, potiron, gourde, vrilles, 4 x

Cucurbita
Kürbis, Ranken
Pumpkin, gourd, squash, tendrils
Giraumont, potiron, gourde, vrilles, 4 x

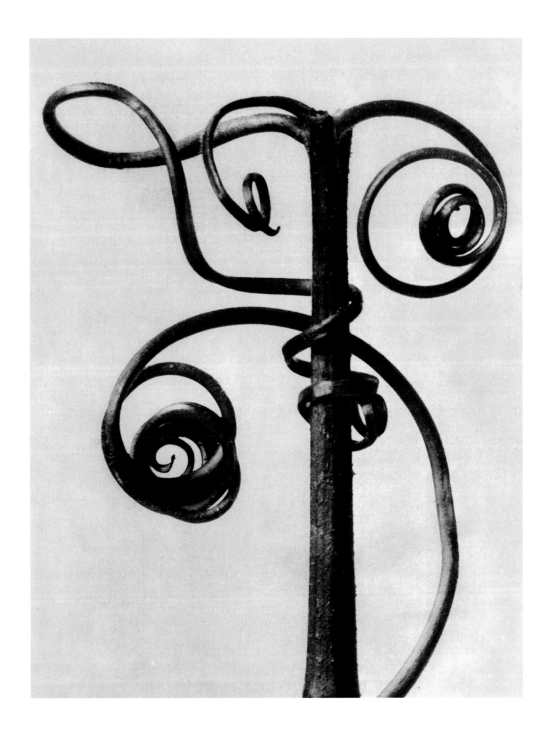

Cucurbita
Kürbis, Ranken
Pumpkin, gourd, squash, tendrils
Giraumont, potiron, gourde, vrilles, 4 x

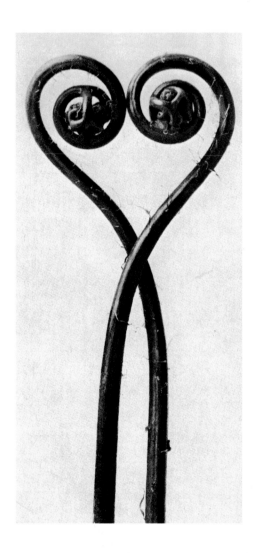

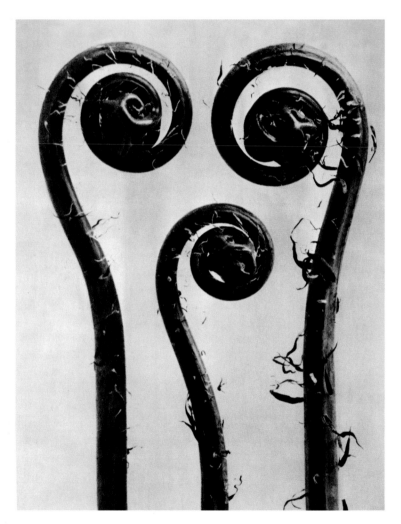

Adiantum pedatum

Frauenhaarfarn, junge eingerollte Blätter
Maidenhair fern, young unfurling fronds
Capillaire, crosses, 8 x

Adiantum pedatum

Frauenhaarfarn, junge eingerollte Blätter
Maidenhair fern, young unfurling fronds
Capillaire, crosses, 12 x

Adiantum pedatum

Frauenhaarfarn, junge eingerollte Blätter
Maidenhair fern, young unfurling fronds
Capillaire, crosses, 12 x

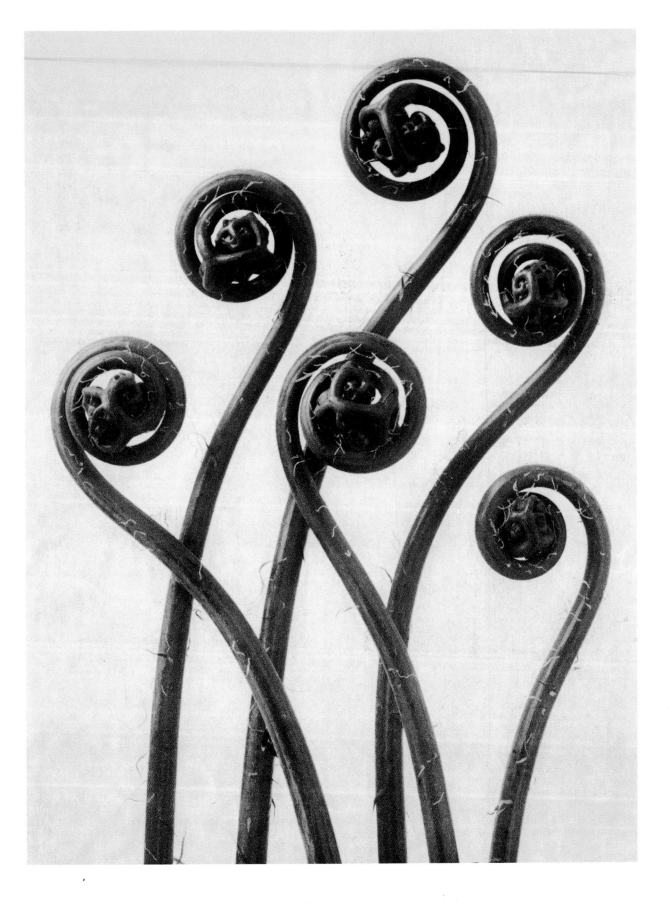

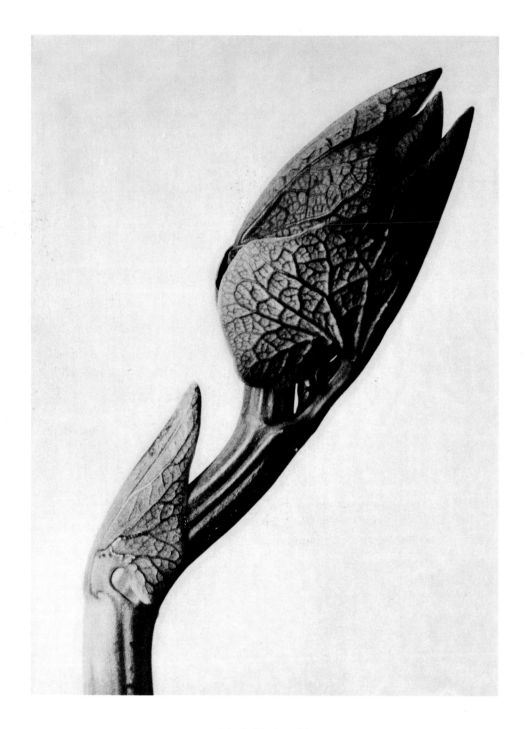

Aristolochia clematitis
Osterluzei, junger Sproß
Birthwort, young shoot
Aristoloche clématite, jeune pousse, 5 x

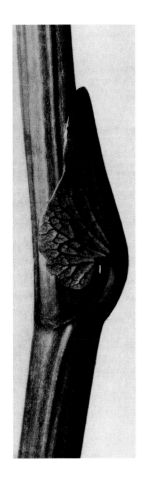

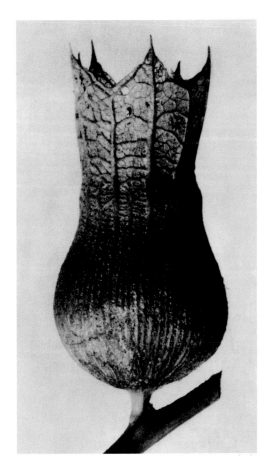

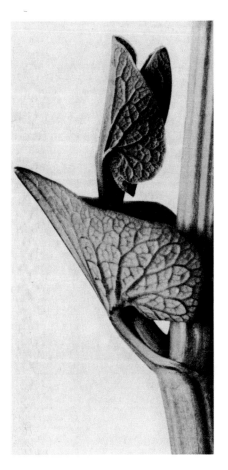

Aristolochia clematitis
Osterluzei, Stengel mit Blatt
Birthwort, stem with leaf
Aristoloche clématite, tige
avec feuille, 8 x

Hyoscyamus niger
Schwarzes Bilsenkraut, Samenkapsel
Henbane, seed capsule
Jusquiame noire, capsule
séminale, 10 x

Aristolochia clematitis
Osterluzei, Stengel mit Blatt
Birthwort, stem with leaf
Aristoloche clématite, tige avec
feuille, 8 x

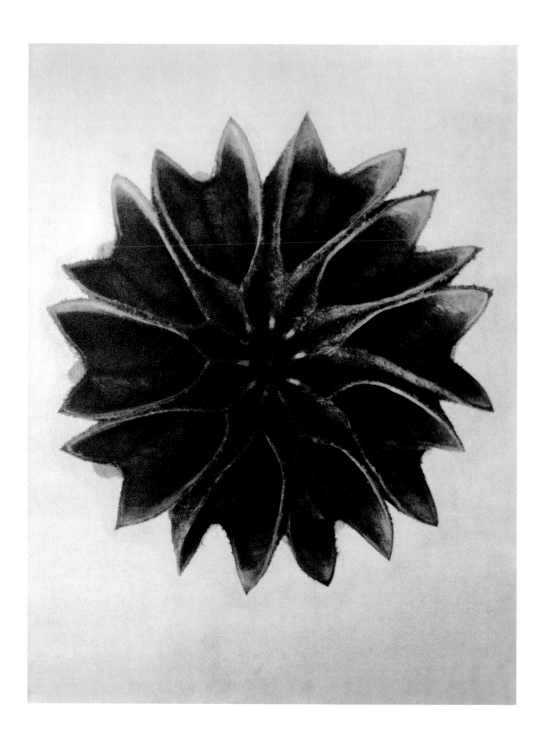

Abutilon
Schönmalve, Zimmerlinde, Samenkapsel
Mallow family, seed capsule
Abutilon, capsule séminale, 12 x

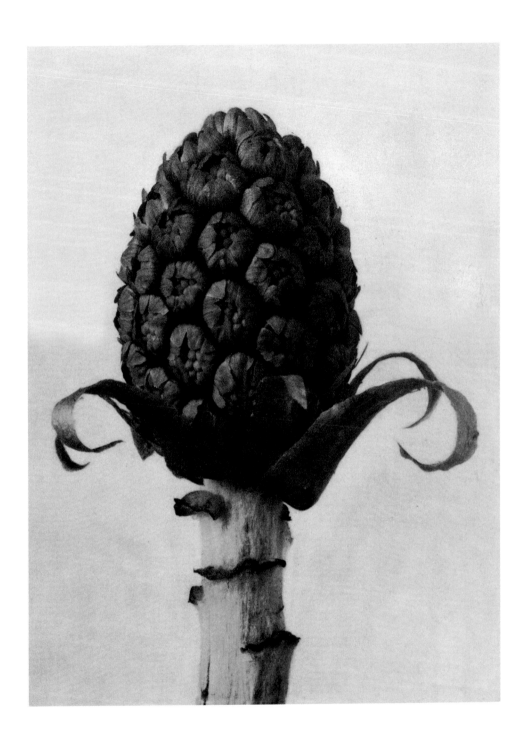

Petasites officinalis
Rote Pestwurz, Blütenkopf
Purple butterbur, capitulum
Pétasite officinale, herbe aux teigneux, capitule (fleur), 5 x

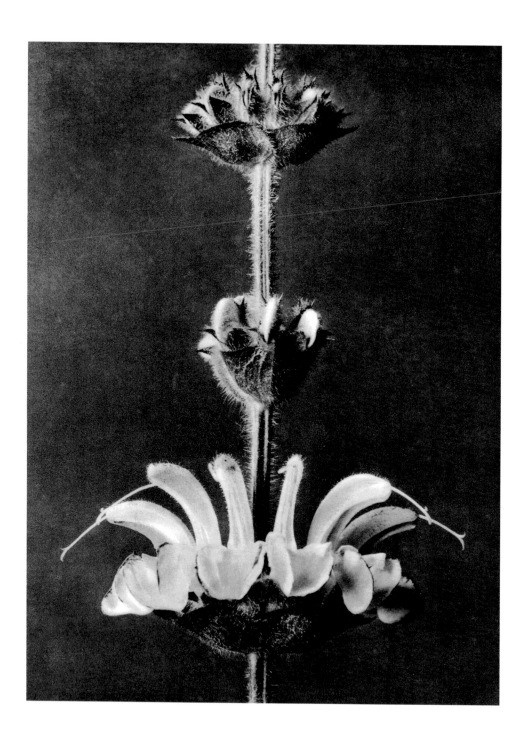

Salvia argentea
Silbersalbei, Teil der blühenden Pflanze
Sage, part of the flowering plant
Sauge d'argent, partie de la plante en fleur, 4 x

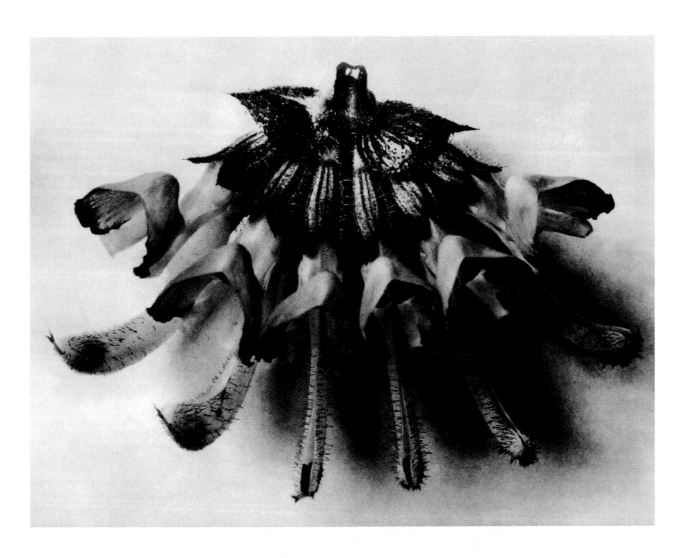

Salvia argentea
Silbersalbei, Blüten
Silver sage, flowers
Sauge d'argent, fleurs, 6 x

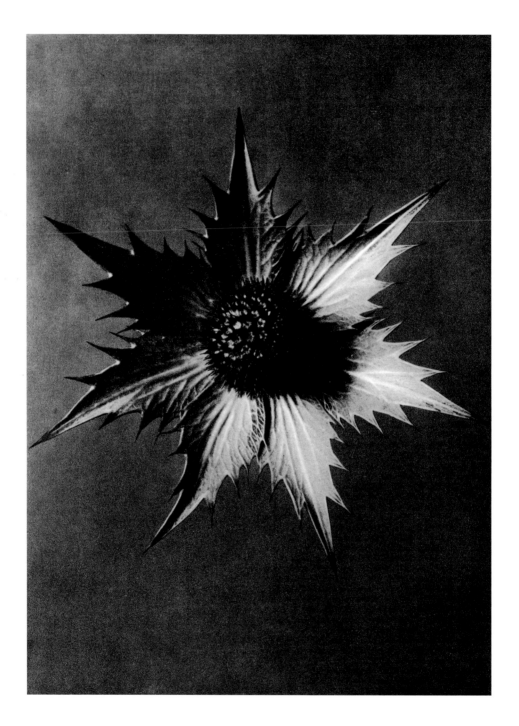

Eryngium giganteum
Mannstreu, Männertreu, Blütenköpfchen mit Hüllblättern
Eryngo, capitulum
Panicaut, capitule avec feuilles embrassantes, 4 x

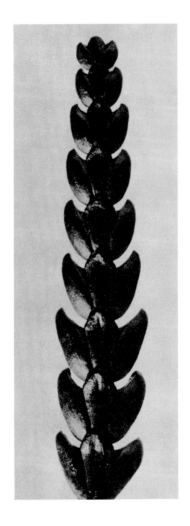

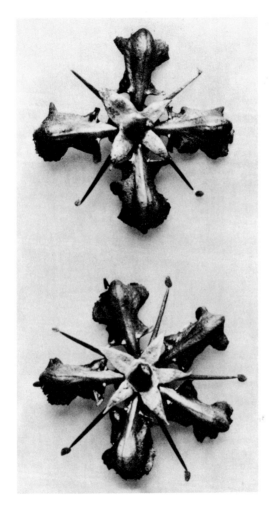

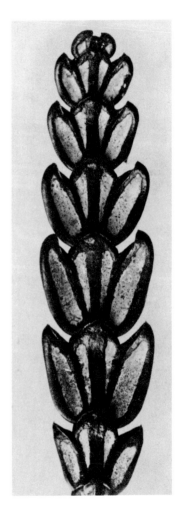

Thujopsis dolabrata
Hibalebensbaum, Zweigspitze
Hiba arbor-vitae, tip of a frond
Thuya à feuilles en herminette, extrémité d'un
rameau, 10 x

Ruta graveolens
Feldraute, Weinraute, Blüten
Common rue, herb of grace, flowers
Rue fétide, rue des jardins,
fleurs, 8 x

Thujopsis dolabrata
Hibalebensbaum, Zweigspitze
Hiba arbor-vitae, tip of a frond
Thuya à feuilles en herminette, extrémité
d'un rameau, 10 x

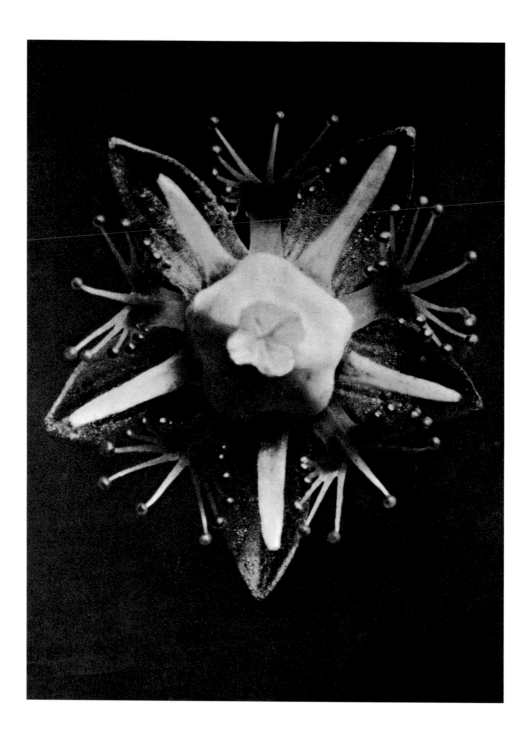

Parnassia palustris
Sumpfherzblatt, innere Blütenteile, die Blütenblätter sind entfernt
Grass of Parnassus, inner parts of flower, petals removed
Parnassie des marais, partie intérieure d'une fleur dépouillée de ses pétales, 25 x

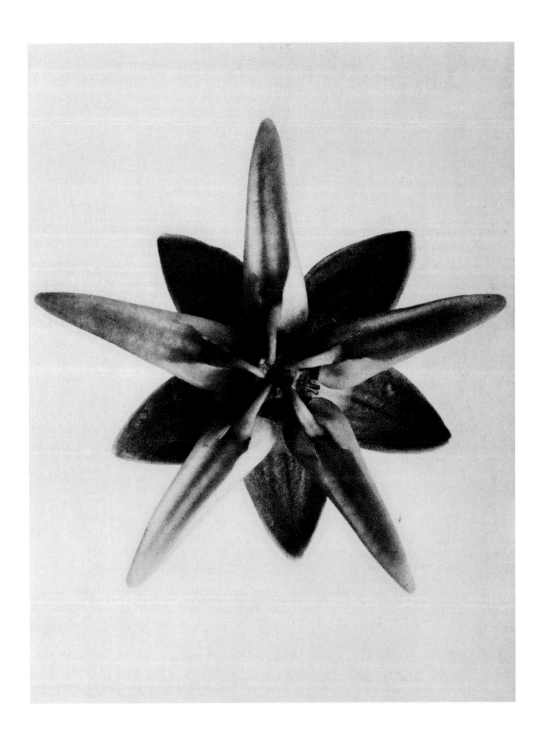

Asclepias speciosa
Seidenpflanze, Blüte
Silkweed, flower
Asclépiade, fleur, 10 x

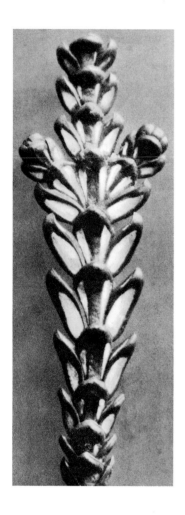

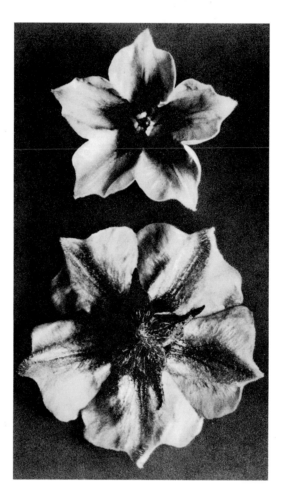

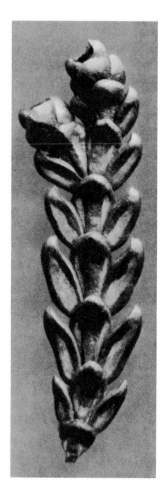

Thujopsis dolabrata

Hibalebensbaum, Zweigspitze
Hiba arbor-vitae, tip of a frond
Thuya à feuilles en herminette,
extrémité d'un rameau, 10 x

Solanum tuberosum

Kartoffel, Blüten
Potato, flowers
Pomme de terre, fleurs, 5 x

Thujopsis dolabrata

Hibalebensbaum, Zweigspitze
Hiba arbor-vitae, tip of a frond
Thuya à feuilles en herminette,
extrémité d'un rameau, 10 x

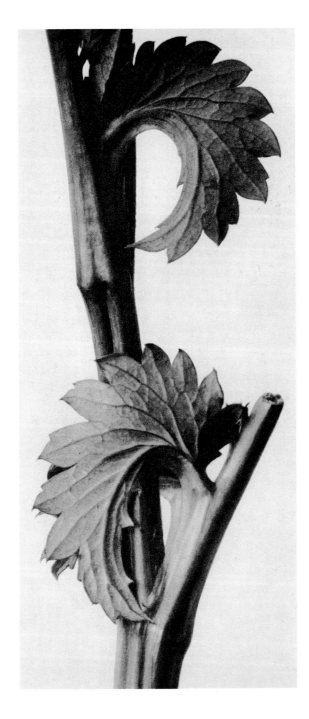

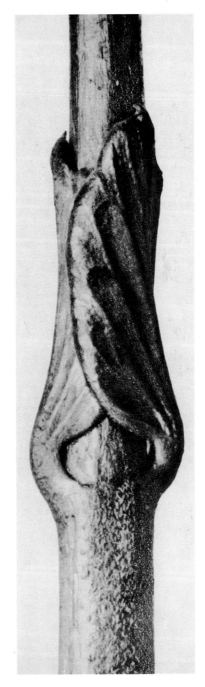

Sanguisorba canadensis
Kanadischer Wiesenknopf, Stengel mit Blattansätzen
Canadian burnet, leaf-growth from stem
Pimprenelle du Canada, tige avec pétioles, 8 x

Vincetoxicum officinale (Asclepiadaceae)
Schwalbenwurz, unterer Stengel mit jungen Blättern
Milkweed, lower part of a stem with young leaves
Dompte-venin, base d'une tige avec jeunes feuilles, 15 x

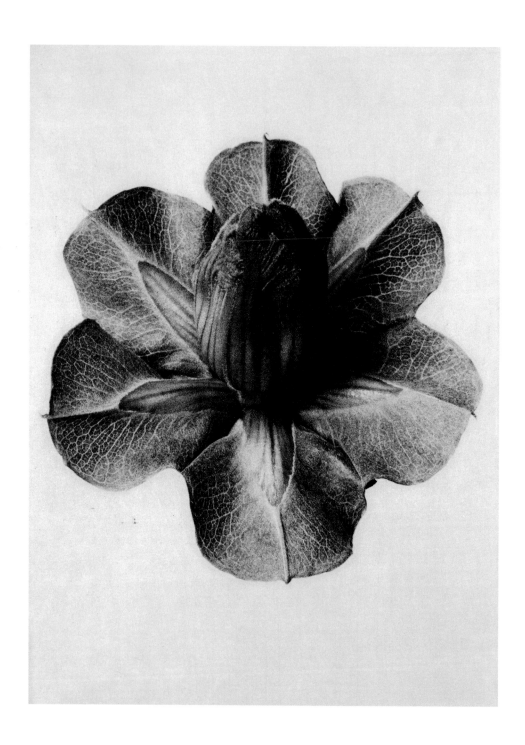

Cobaea scandens

Glockenrebe, Blütenknospe
Purple-bell cobaea, flower bud
Cobée grimpante, bouton de fleur, 4 x

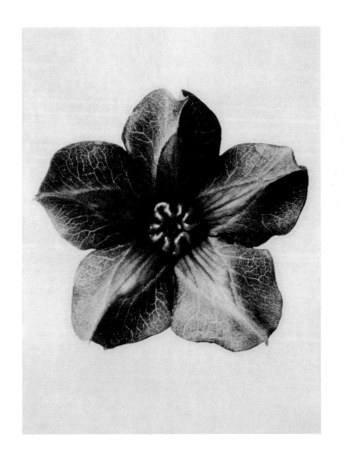

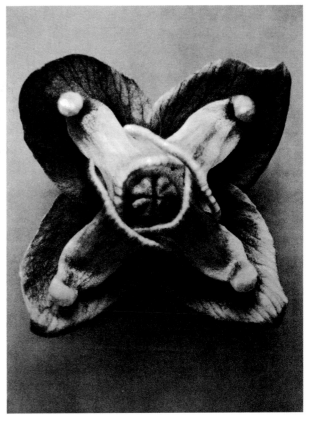

Cobaea scandens

Glockenrebe, Blütenkelch
Purple-bell cobaea, calyx
Cobée grimpante, calice, 4 x

Epimedium muschianum

Sockenblume, Blüte
Barrenwort, Bishop's head, flower
Épimède, fleur, 24 x

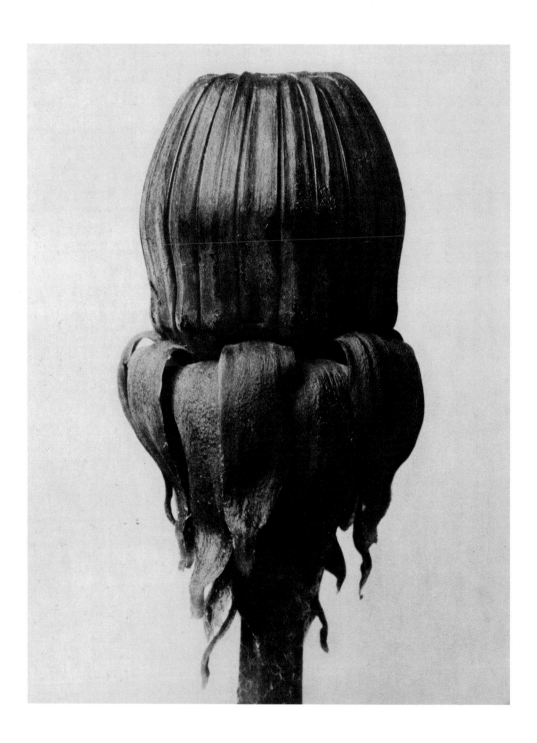

Taraxacum officinale
Löwenzahn, Kuhblume, Butterblume, Blütenknospe
Common dandelion, flower bud
Pissenlit, dent-de-lion, bouton de fleur, 8 x

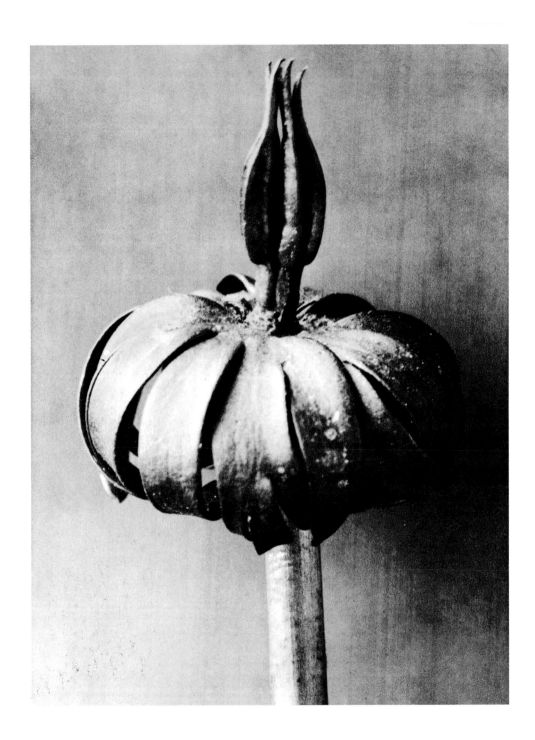

Eranthis cilicica
Winterling, Frucht mit Blatthülle
Winter aconite, fruit with sepals
Éranthe, fruit avec feuilles embrassantes, 8 x

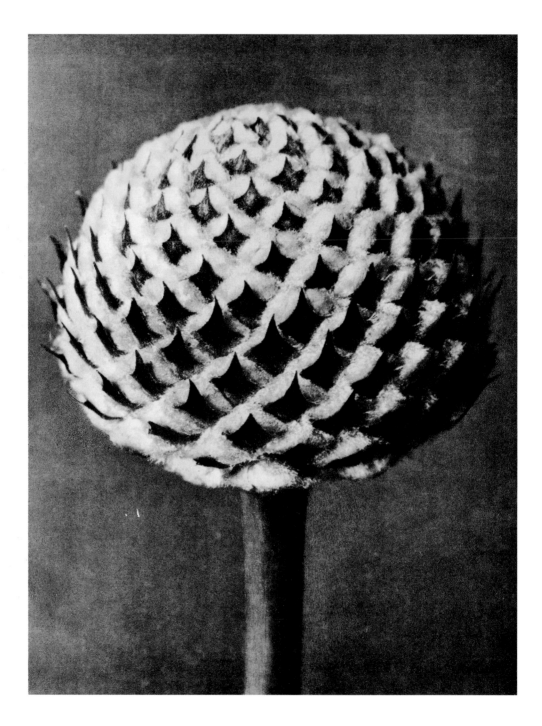

Cephalaria
Schuppenkopf, Blütenköpfchen
Scabious family, capitulum
Céphalaire, capitule (fleur), 10 x

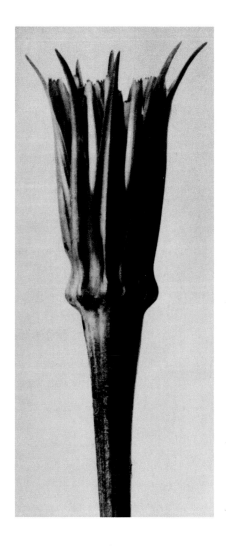
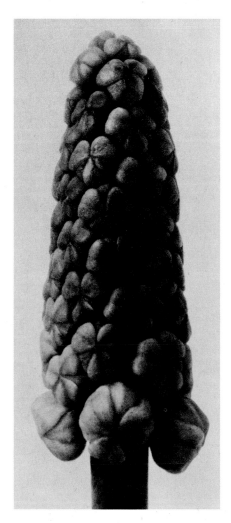
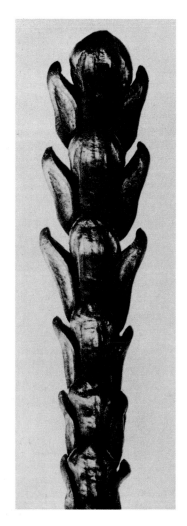

Tragopogon porrifolius
Haferwurz, Blütenknospe
Salsify, flower bud
Salsifis à feuilles de poireau,
bouton de fleur, 4 x

Muscari neglegtum
Trauben-Hyazinthe, Blütentraube
Grape hyacinth, raceme
Muscari en grappe, vendangeuse,
grappe de fleurs, 12 x

Thujopsis dolabrata
Hibalebensbaum, Zweigteil
Hiba arbor-vitae, part of a frond
Thuya à feuilles en herminette,
segment d'un rameau, 10 x

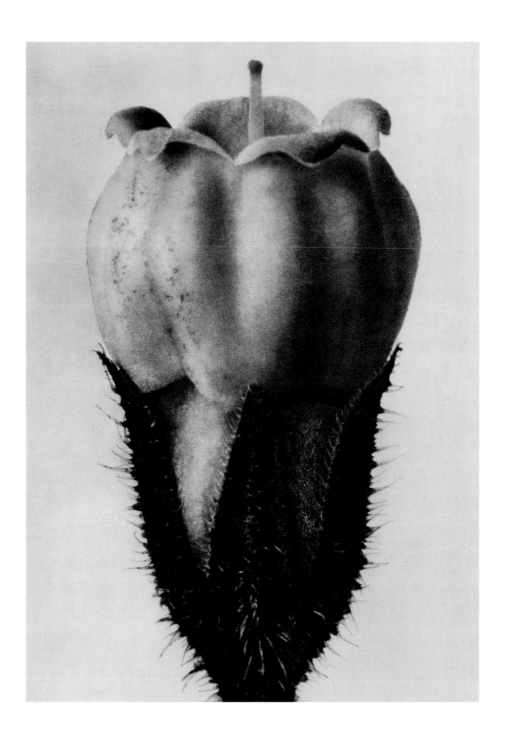

Symphytum officinale
Schwarzwurz, Blüte
Common comfrey, flower
Grande consoude, herbe à la coupure, fleur, 25 x

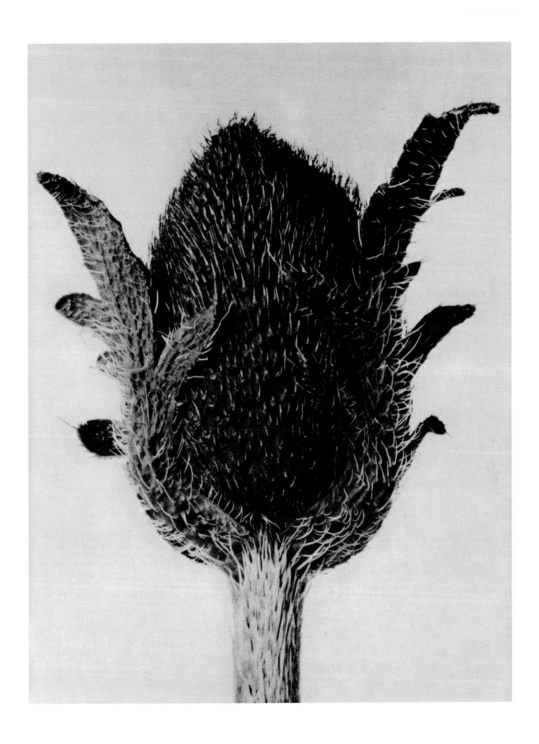

Papaver orientale
Orientalischer Mohn, Blütenknospe
Oriental poppy, flower bud
Pavot d'Orient, bouton de fleur, 5 x

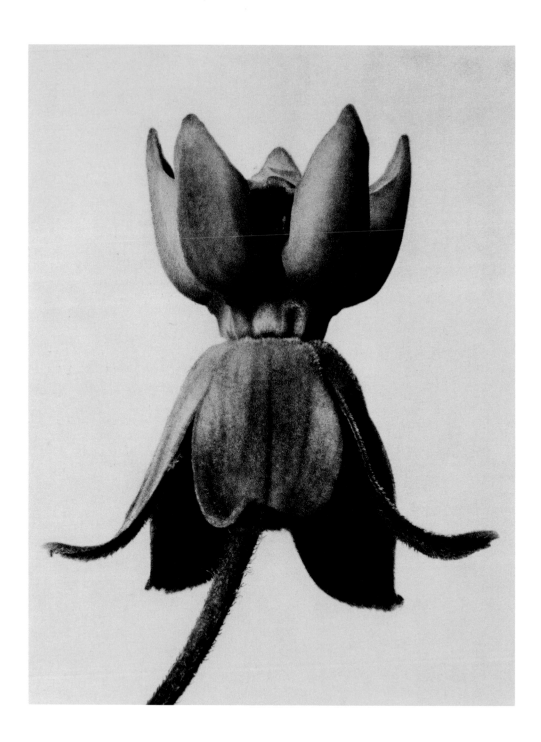

Asclepias syriaca (Cornuti)
Seidenpflanze, Blüte
Silkweed, flower
Asclépiade, fleur, 18 x

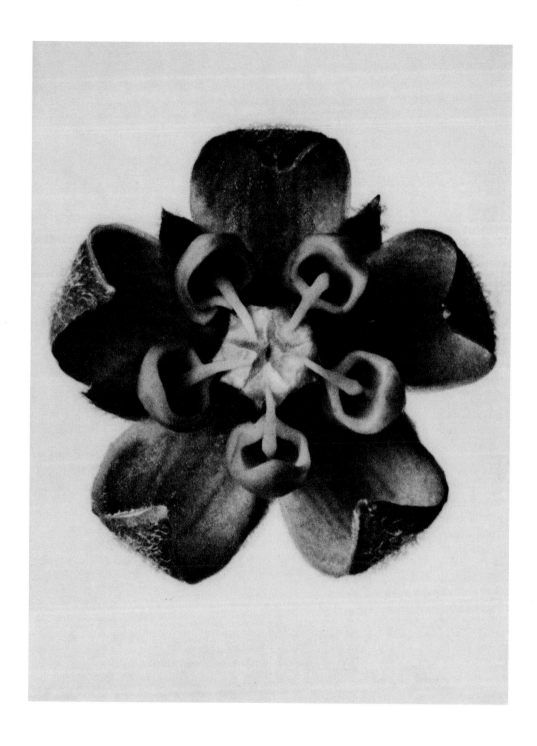

Asclepias syriaca (Cornuti)
Seidenpflanze, Blüte
Silkweed, flower
Asclépiade, fleur, 18 x

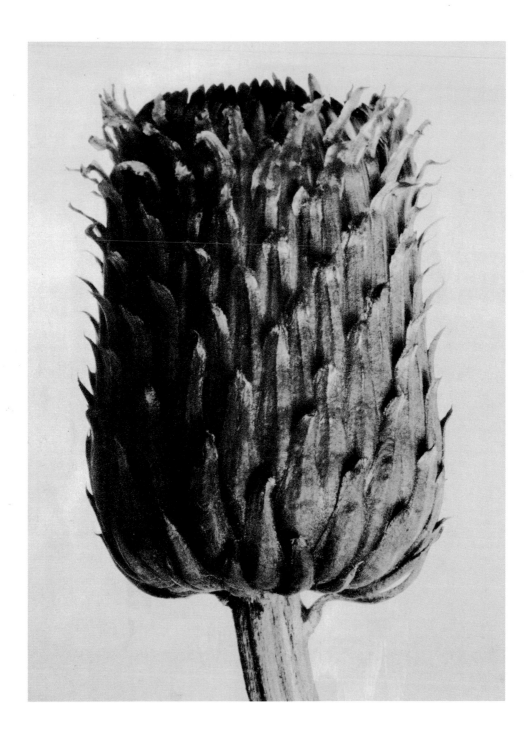

Cirsium canum
Graue Kratzdistel, Blütenkopf
Grey thistle, capitulum
Chardon, capitule (fleur), 12 x

Serratula nudicaulis
Nacktstengelige Scharte, Samenköpfchen
Saw-wort, empty heads
Sarette, capitule (graine), 5 x

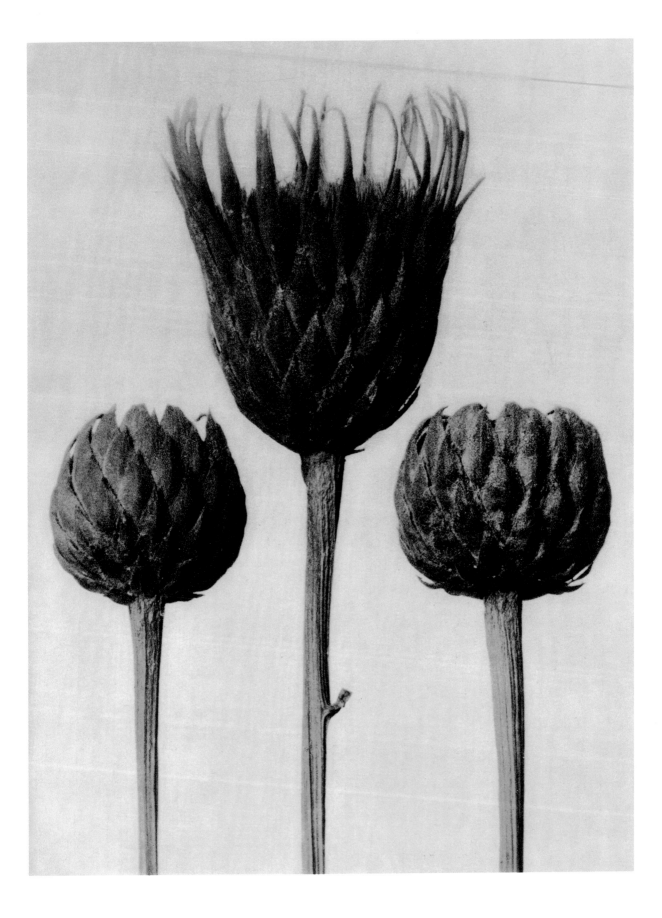

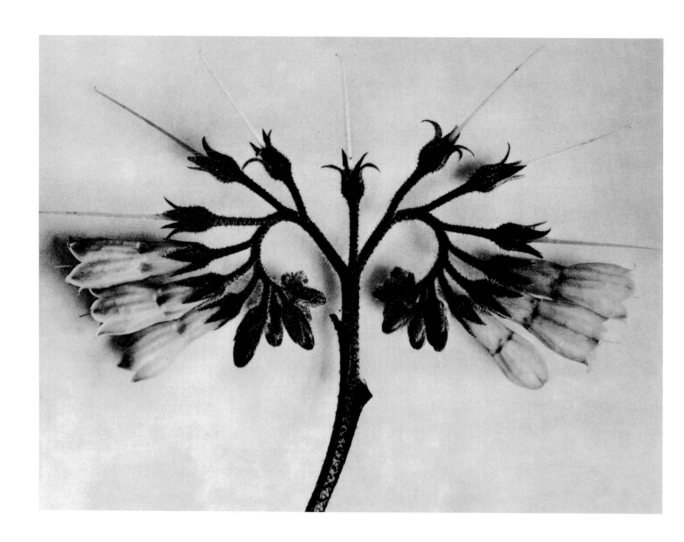

Symphytum officinale
Schwarzwurz, Blütenwickel
Common comfrey, flowering cyme
Grande consoude, herbe à la coupure, grappe terminale de fleurs, 8 x

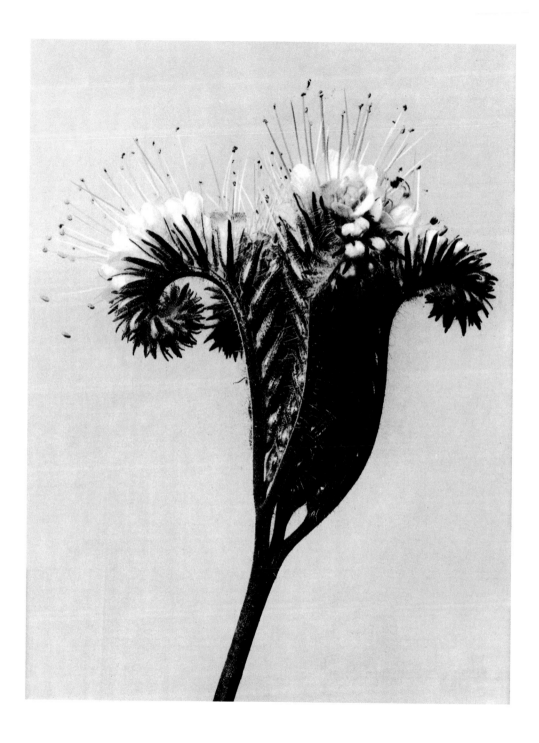

Phacelia tanacetifolia
Rainfarnblättrige Büschelblume, Blütenrispen
Tansy phacelia, flowering panicle
Phacélie à feuilles de tanaisie, panicule en fleur, 4 x

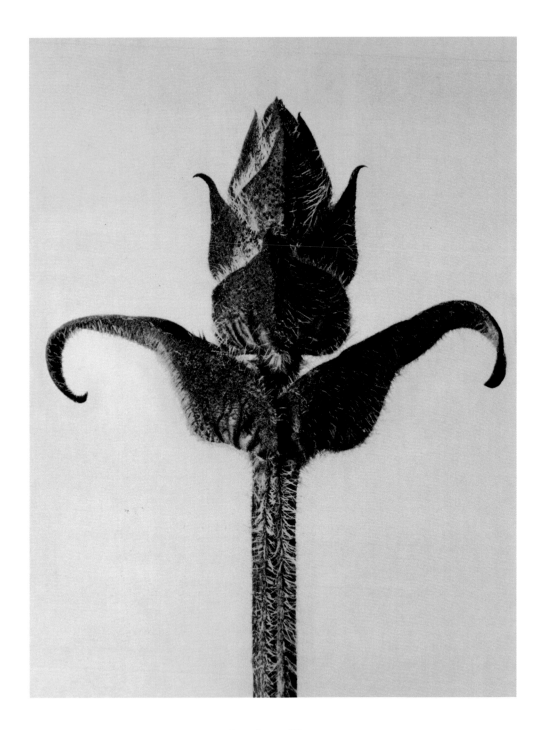

Prunella grandiflora
Großblumige Brunelle, junger Sproß
Self-heal family, young shoot
Brunelle à grandes fleurs, jeune pousse, 8 x

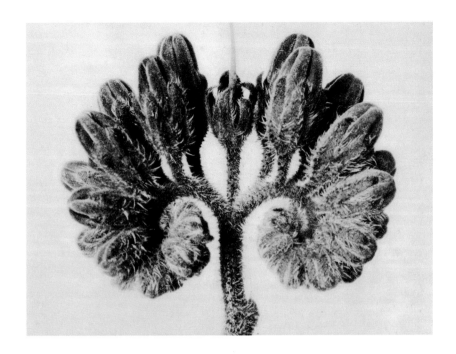

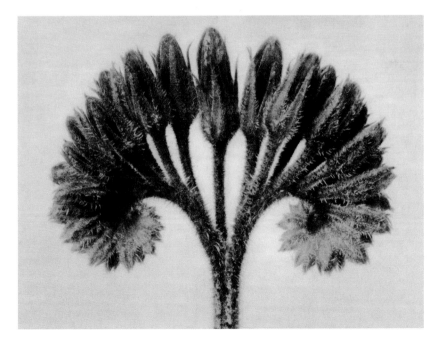

Symphytum officinale
Schwarzwurz, Blütenwickel
Common comfrey, flowering cyme
Grande consoude, herbe à la coupure, grappe
terminale de fleurs, 8 x

Symphytum officinale
Schwarzwurz, Blütenwickel
Common comfrey, flowering cyme
Grande consoude, herbe à la coupure, grappe
terminale de fleurs, 8 x

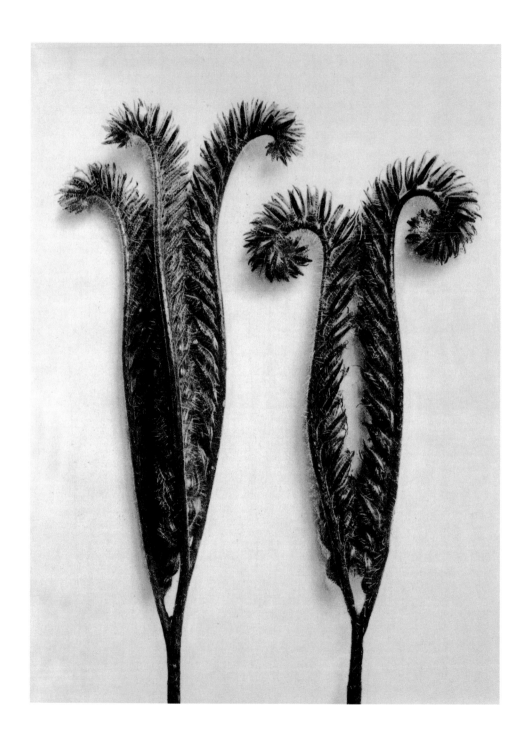

Phacelia tanacetifolia
Rainfarnblättrige Büschelblume, Blütenrispen
Tansy phacelia, flowering panicle
Phacélie à feuilles de tanaisie, panicule en fleur, 4 x

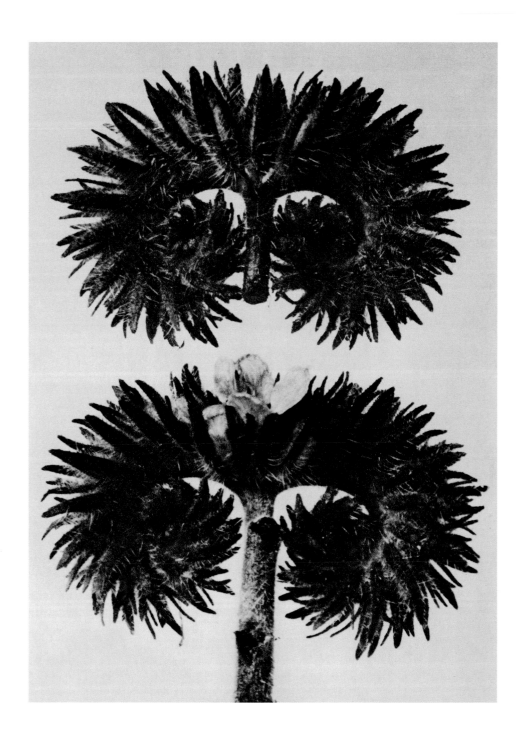

Phacelia tanacetifolia
Rainfarnblättrige Büschelblume, Blütenrispen
Tansy phacelia, flowering panicle
Phacélie à feuilles de tanaisie, panicule en fleur, 12 x

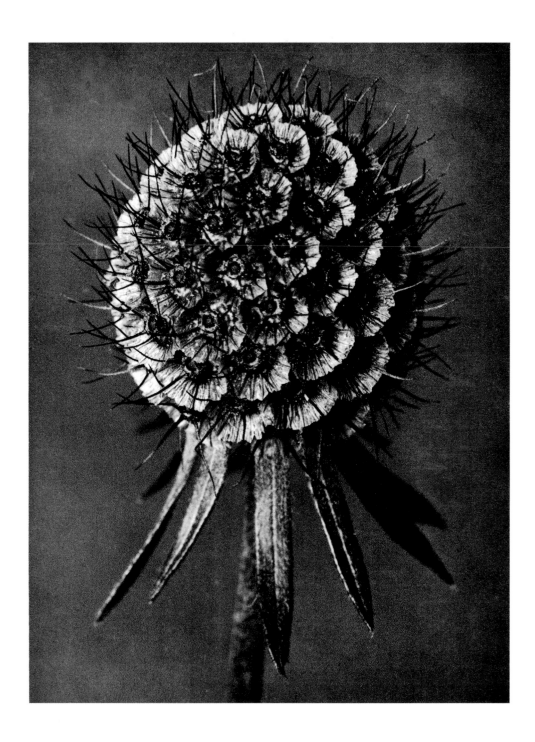

Scabiosa
Tauben-Skabiose, Samenköpfchen
Small scabious, empty heads
Scabieuse colombaire, gorge de pigeon, capitule (graine), 10 x

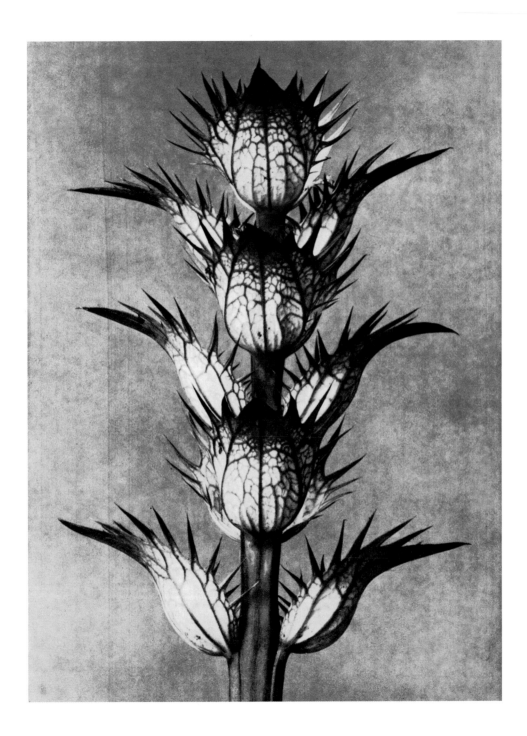

Acanthus mollis
Weicher Akanthus, Bärenklau, Deckblätter, die Blüten sind entfernt
Soft acanthus, bear's breeches, bracts without flowers
Acanthe molle, bractées, les fleurs ont été ôtées, 4 x

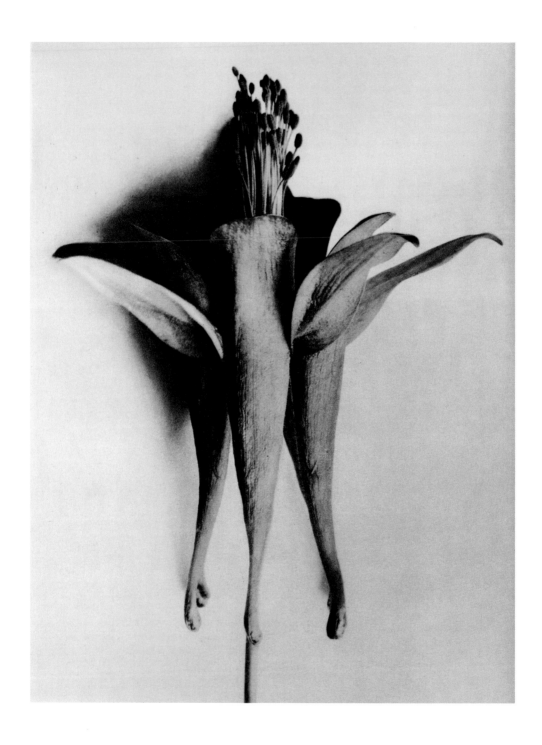

Aquilegia chrysantha
Akelei, Blüte
Columbine, flower
Ancolie, fleur, 6 x

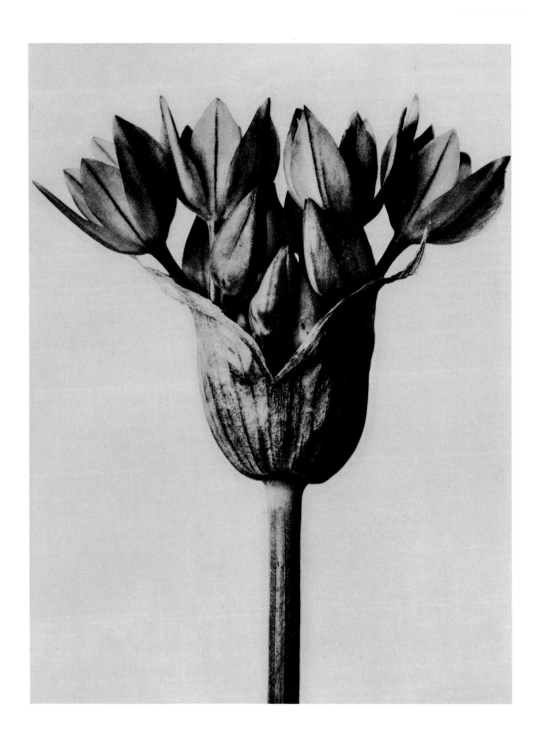

Allium Ostrowskianum
Knoblauch, Blütendolde
Garlic, flower umbel
Ail, inflorescence composée, 6 x

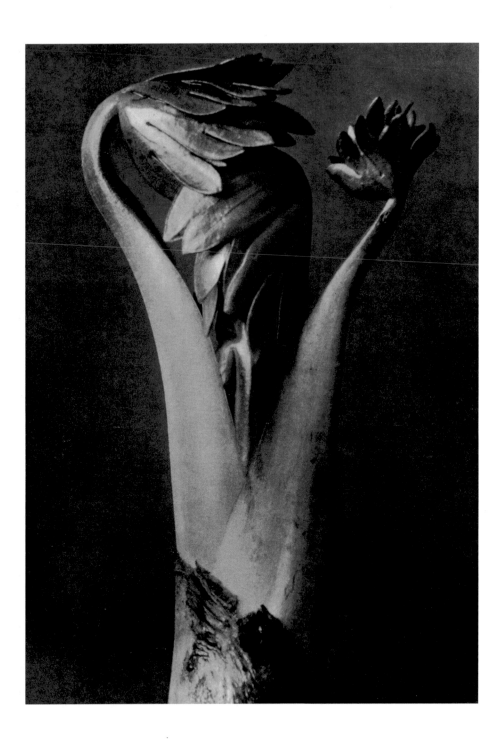

Aconitum
Eisenhut, junger Sproß
Monkshood, young shoot
Aconit, jeune pousse, 6 x

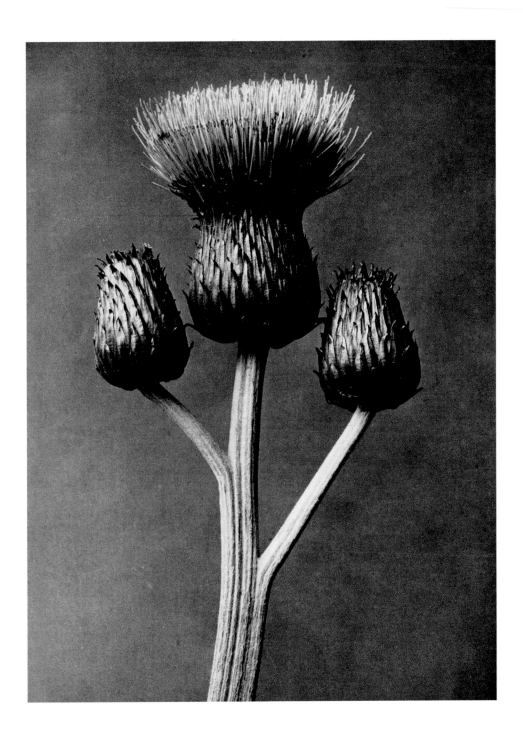

Cirsium canum
Graue Kratzdistel, Blütenköpfe
Grey thistle, capitulum
Chardon, capitules (fleurs), 4 x

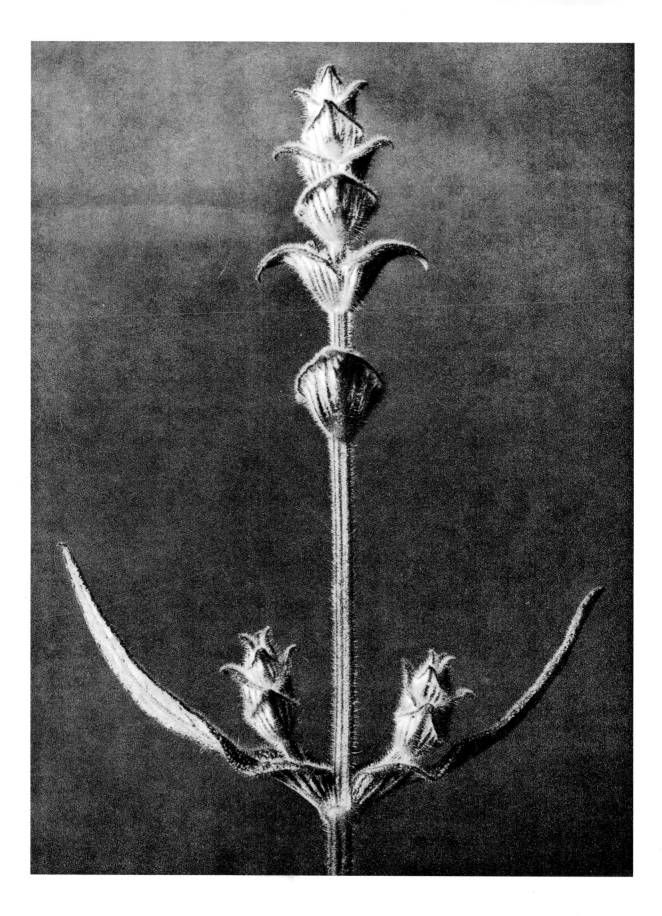

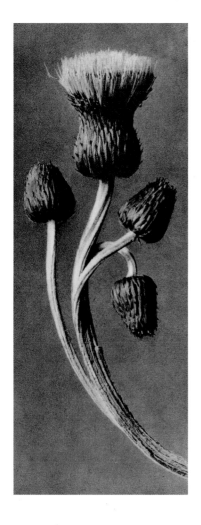

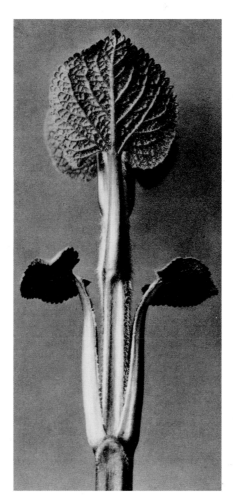

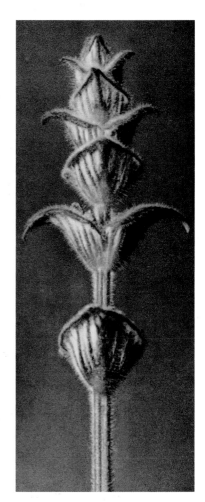

Cirsium canum

Graue Kratzdistel
Grey thistle
Chardon, 2 x

Phlomis umbrosa

Filzkraut, junger Sproß
Jerusalem sage, young shoot
Phlomide, jeune pousse, 4 x

Salvia

Salbei, Stengelspitze
Sage, tip of a stem
Sauge, extrémité d'une tige, 6 x

Salvia

Salbei, Stengel
Sage, stem
Sauge, tige, 5 x

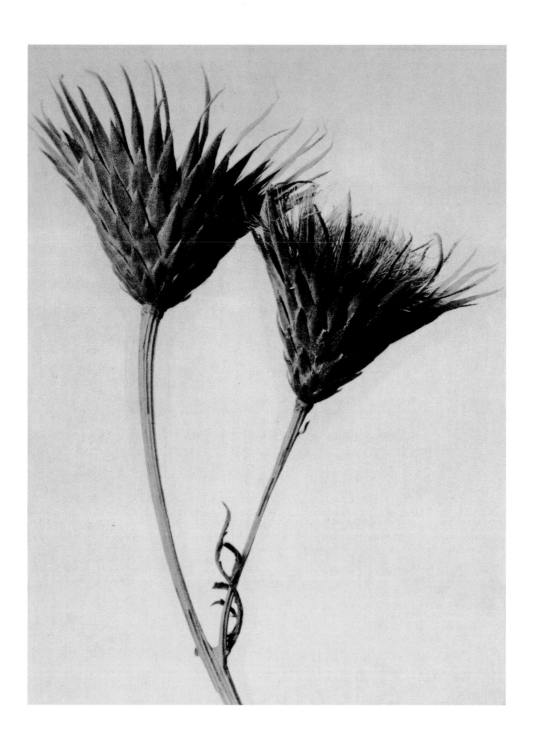

Serratula nudicaulis
Nacktstengelige Scharte, Samenköpfchen
Saw-wort, empty heads
Sarette, capitule (graine), 4 x

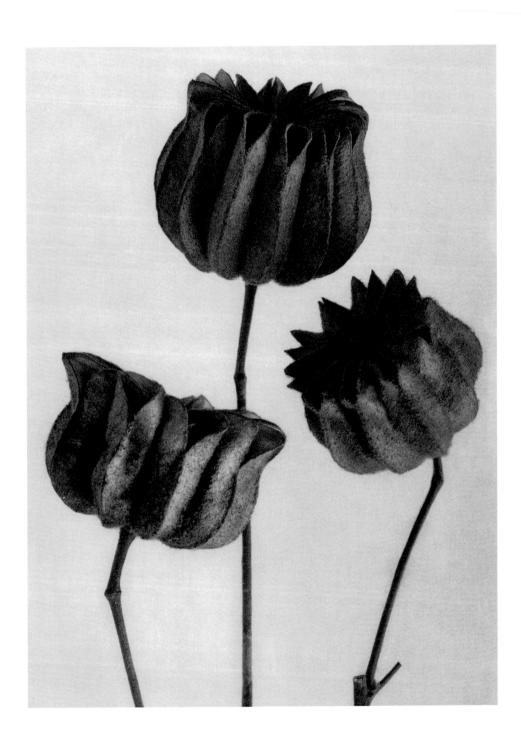

Abutilon
Schönmalve, Zimmerlinde, Samenkapseln
Mallow family, seed capsules
Abutilon, capsules séminales, 6 x

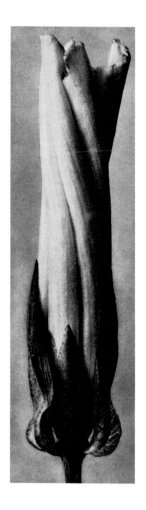

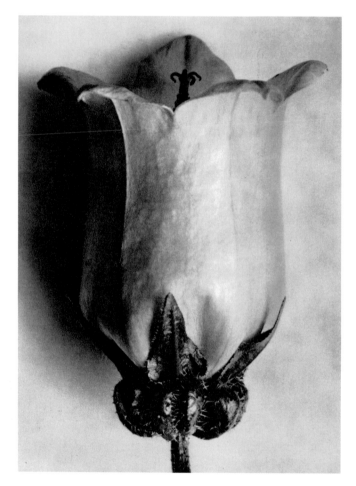

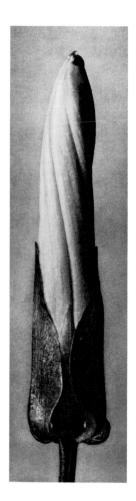

Convolvulus sepium

Deutsche Zaun-Winde,
Blütenknospe
Hooded bindweed, flower bud
Liseron des haies,
bouton de fleur, 5 x

Campanula medium

Gartenglockenblume, Blüte
Canterbury bell, flower
Campanule carillon, fleur, 6 x

Convolvulus sepium

Deutsche Zaun-Winde,
Blütenknospe
Hooded bindweed, flower bud
Liseron des haies,
bouton de fleur, 5 x

Anemone blanda

Anemone, Windröschen, Blüte
Anemone, windflower, flower
Anémone, fleur, 8 x

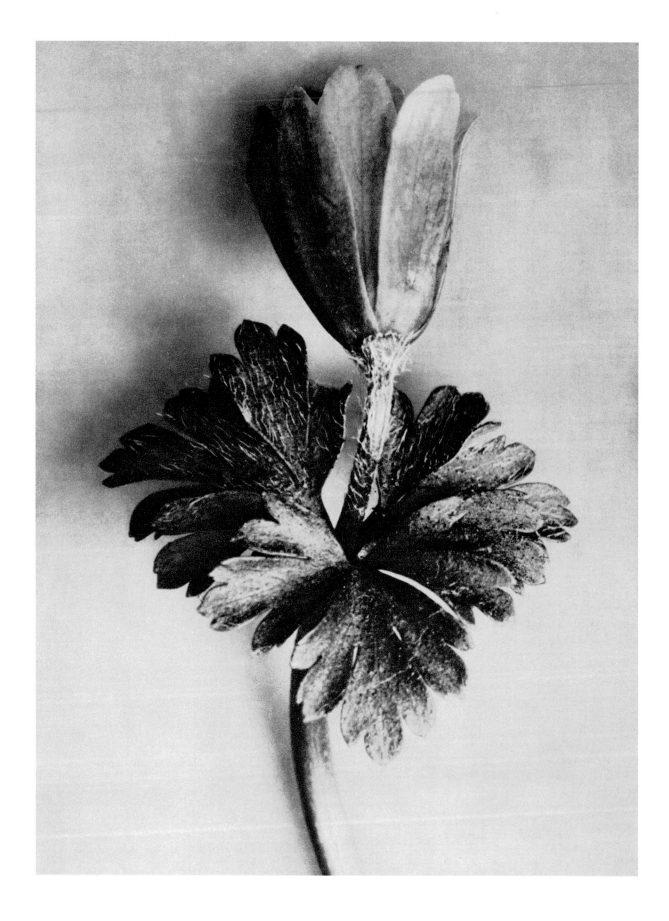

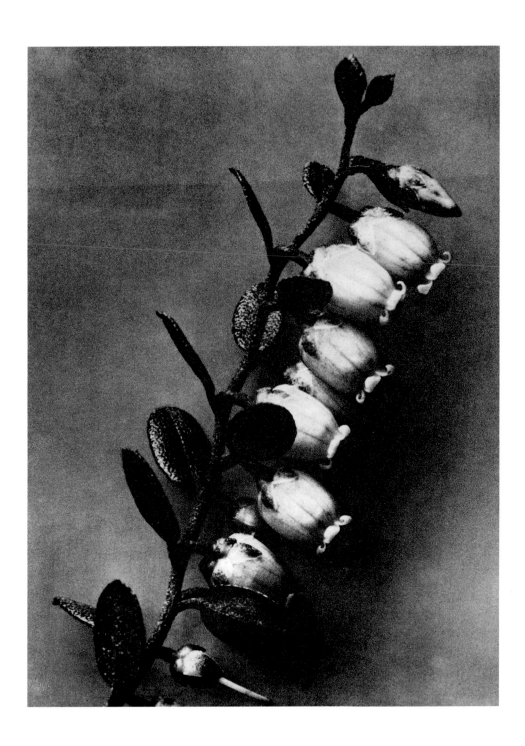

Lyonia calyculata (Ericaceae)
Heidegewächs, Blütenzweig
Heath family, raceme
Éricacées, rameau fleuri, 8 x

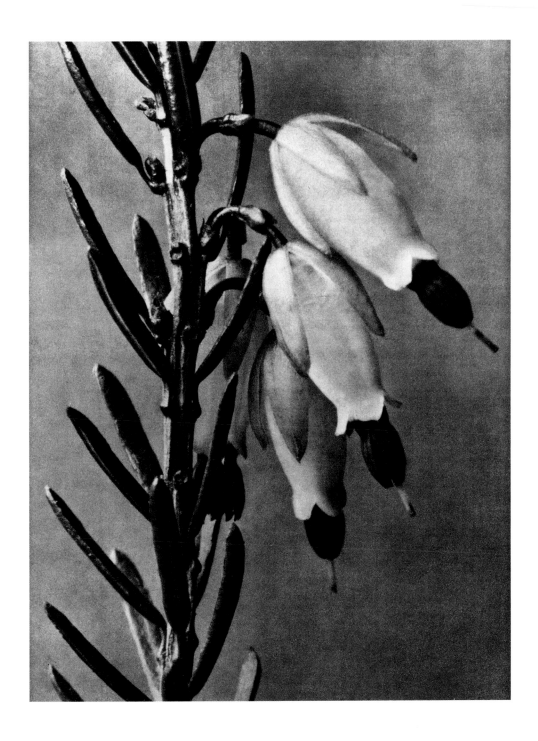

Erica herbacea
Schneeheide, Blütenzweig
Heath family, raceme
Bruyère des neiges, rameau fleuri, 16 x

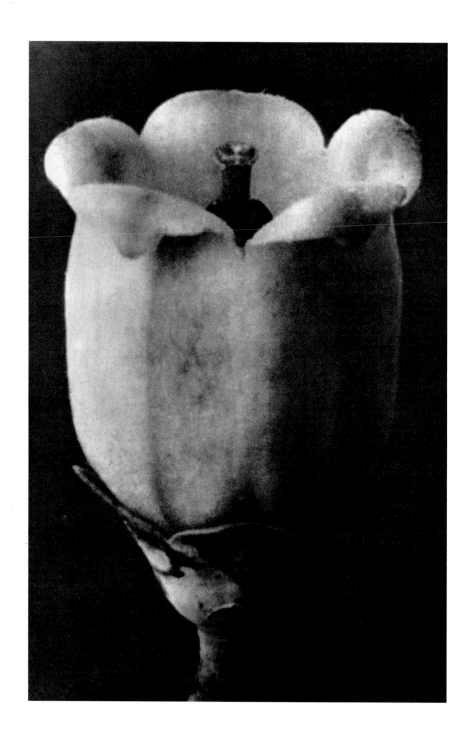

Vaccinium corymbosum
Amerikanische Blueberry, Blüte
High bush blueberry, flower
Airelle à corymbes, fleur, 20 x

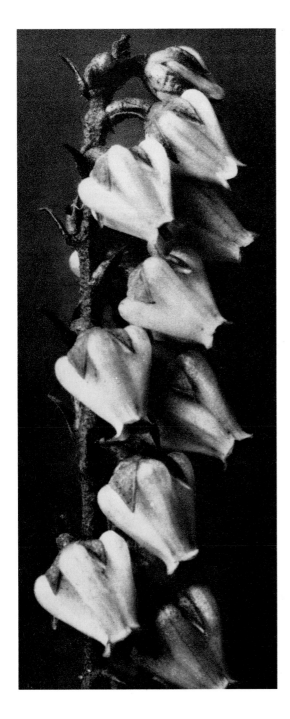

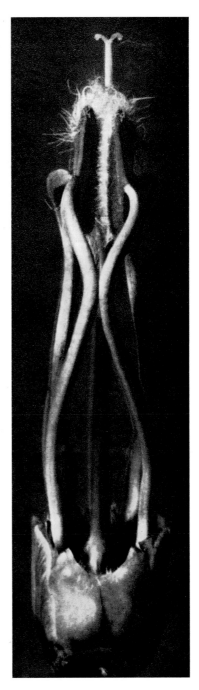

Andromeda floribunda
Gränke, Lavendelheide, Blütenzweig
Andromeda, raceme
Andromède, rameau fleuri, 6 x

Acanthus mollis
Weicher Akanthus, Bärenklau, innere Blütenteile
Soft acanthus, bear's breeches, inner parts of flower
Acanthe molle, parties intérieures de la fleur, 5 x

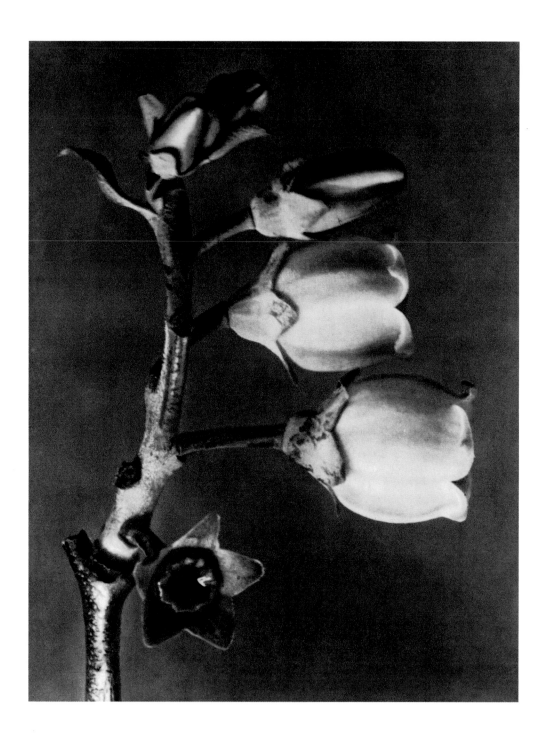

Vaccinium corymbosum
Amerikanische Blueberry
High bush blueberry
Airelle à corymbes, 10 x

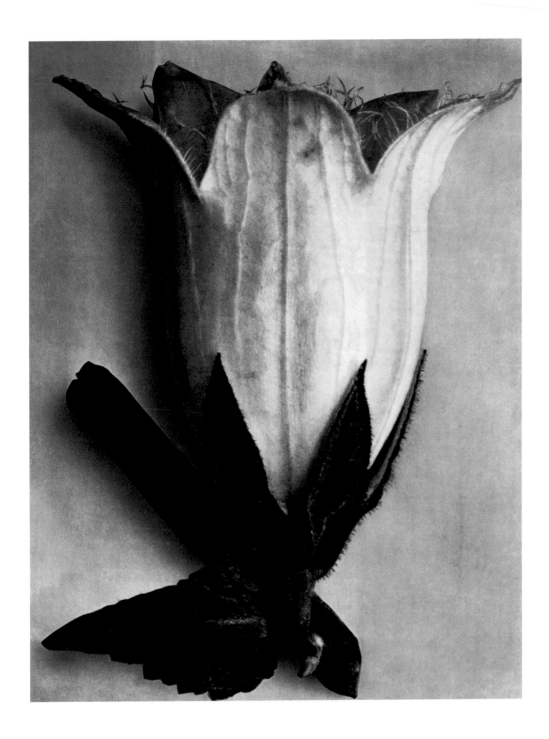

Campanula alliarifolia
Glockenblume, Blüte
Spurred bellflower, flower
Campanule, fleur, 10 x

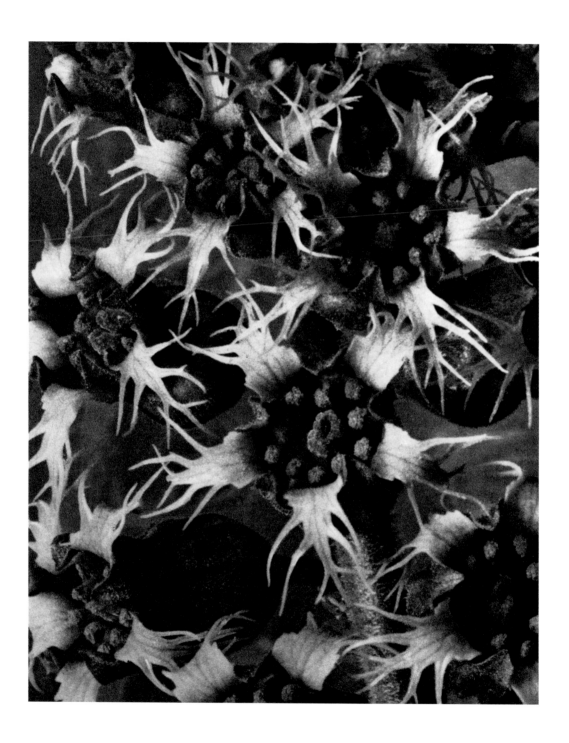

Tellima grandiflora
Steinbrechgewächse, Blütenzweig
Saxifrage family, fringe cup, spray of flowers
Saxifragacées, fleur (sur rameau), 12 x

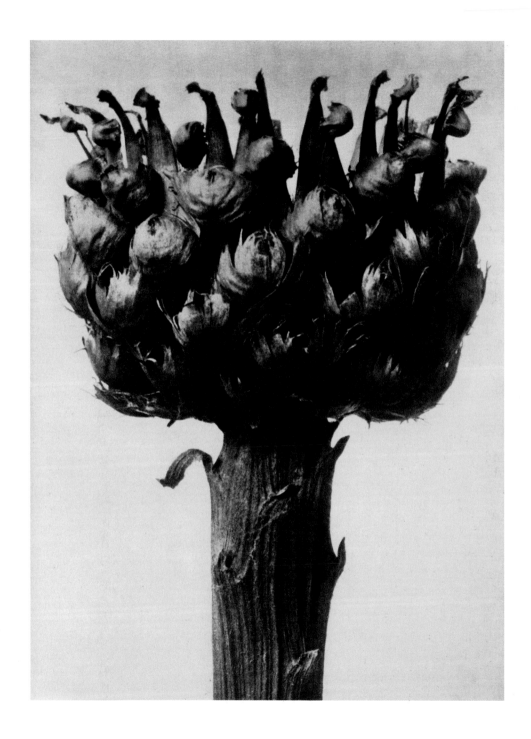

Centaurea macrocephala
Flockenblume, Samenköpfchen
Knapweed, empty head
Centaurée, capitule (graine), 5 x

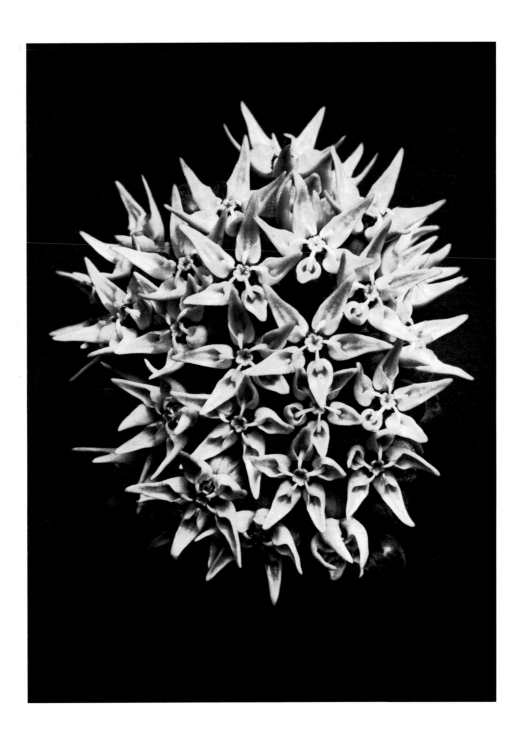

Asclepias speciosa
Seidenpflanze, Blütendolde
Silkweed, flower umbel
Asclépiade, inflorescence composée, 3 x

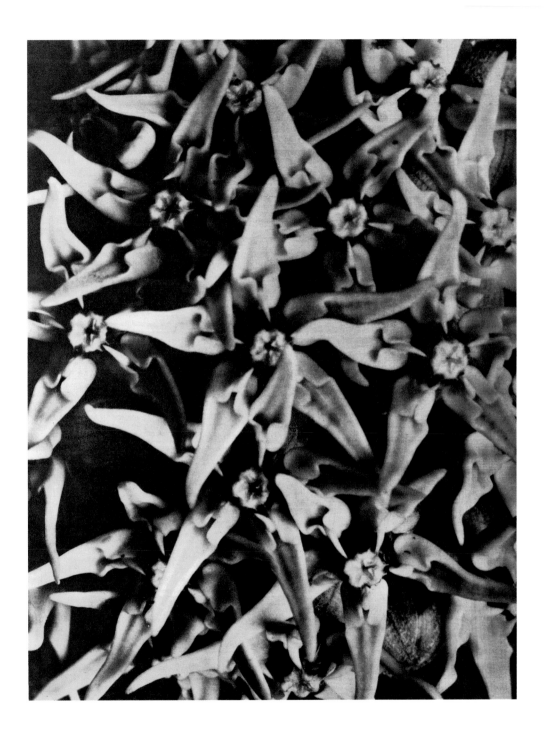

Asclepias speciosa
Seidenpflanze, Blütendolde
Silkweed, flower umbel
Asclépiade, inflorescence composée, 8 x

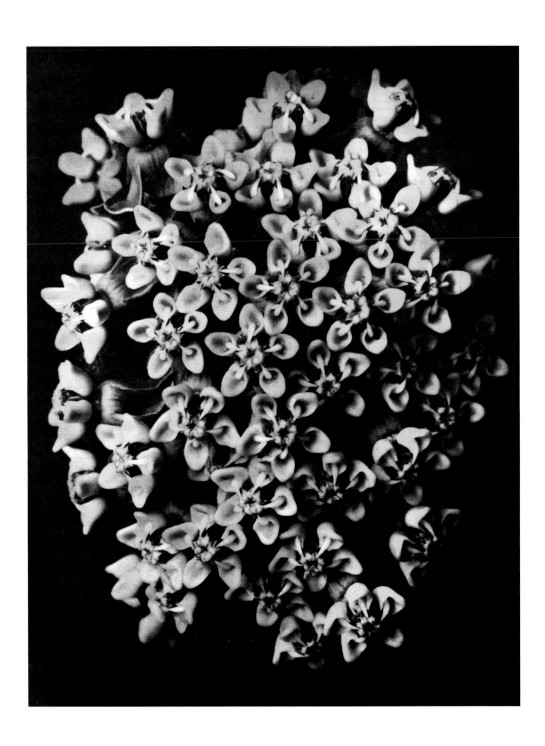

Asclepias syriaca (Cornuti)
Seidenpflanze, Blütendolde
Silkweed, flower umbel
Asclépiade, inflorescence composée, 6 x

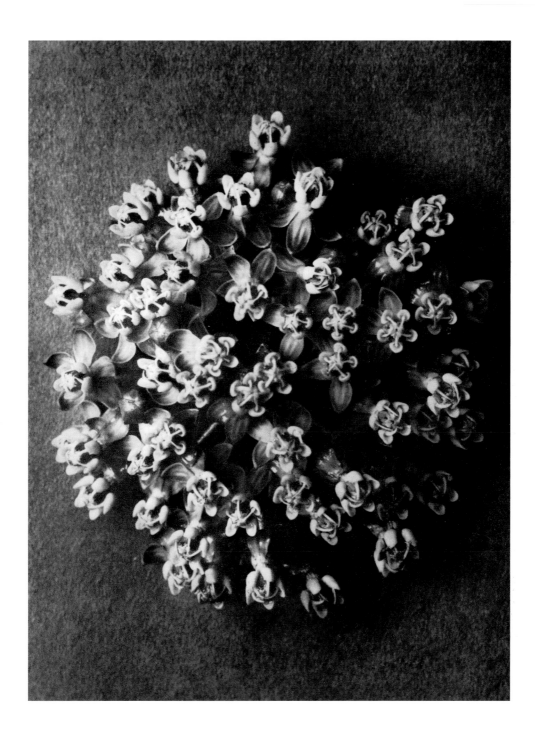

Asclepias incarnata
Fleischrote Seidenpflanze, Blütendolde
Swamp silkweed, flower umbel
Asclépiade incarnate, inflorescence composée, 6 x

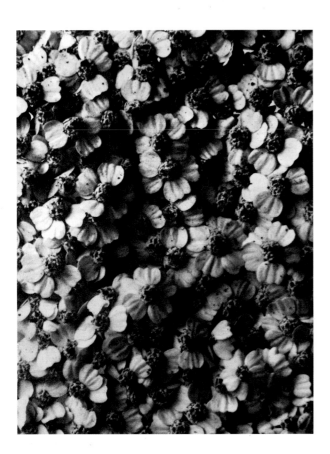

Achillea millefolium

Gemeine Schafgarbe, Achillenkraut, Trugdolde
Common yarrow, milfoil, corymb
Achillée millefeuille, inflorescence composée, 8 x

Achillea filipendulina

Schafgarbe, Trugdolde
Yarrow, corymb
Achillée, inflorescence composée, 15 x

Achillea clypeolata

Schafgarbe, Trugdolde
Yarrow, corymb
Achillée, inflorescence composée, 15 x

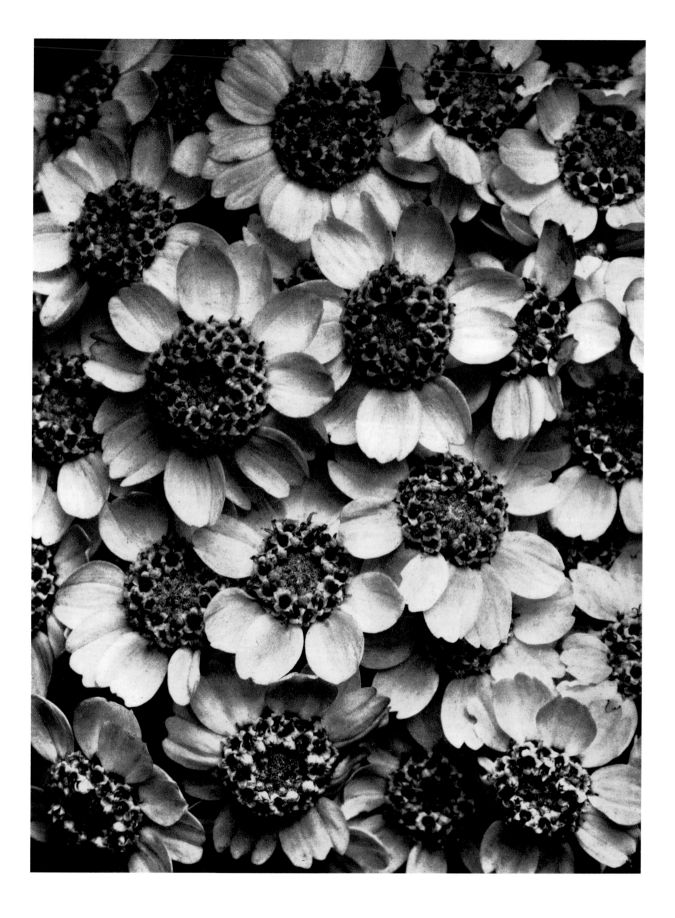

1932

Wundergarten der Natur
Magic Garden of Nature
Le jardin merveilleux de la nature

Vorwort / Foreword / Préface
Karl Blossfeldt

Zu meinen Bildern. Die allgemeine Anerkennung, die mein Pflanzenwerk *Urformen der Kunst* gefunden hat, veranlaßt mich, eine neue Folge unter dem Titel *Wundergarten der Natur* zu veröffentlichen. Es ist nicht meine Absicht, den hier gezeigten Bilddokumenten irgendwelche Deutung zu geben. Wortreiche Erklärungen stören den starken Eindruck, den die Bilder auf den Beschauer ausüben. Zustimmende Kritiken aus allen Ländern der Welt und begeisterte Zuschriften aus Künstler- und Laienkreisen buche ich als Erfolg meiner Arbeit sowie als Beweise dafür, wie stark das Gefühl für das Schöne noch lebt. Jede gesunde Kunstentfaltung bedarf einer befruchtenden Anregung. Nur aus dem ewig unversiegbaren Jungbrunnen der Natur kann der Kunst wieder neue Kraft und Anregung zu einer gesunden Entwicklung zugeführt werden. Über die oft seelenlose Gegenwartsgestaltung siegt die Schönheit und Erhabenheit der schöpferischen Natur. Meine Pflanzenurkunden sollen dazu beitragen, die Verbindung mit der Natur wieder herzustellen. Sie sollen den Sinn für die Natur wieder wecken, auf den überreichen Formenschatz in der Natur hinweisen und zu eigener Beobachtung unserer heimischen Pflanzenwelt anregen. Die Pflanze ist als ein durchaus künstlerisch-architektonischer Aufbau zu bewerten. Neben einem ornamental-rhythmisch schaffenden Urtrieb, der überall in der Natur waltet, baut die Pflanze nur Nutz- und Zweckformen. Sie war gezwungen, in stetem Daseinskampfe widerstandsfähige, lebensnotwendige und zweckdienliche Organe zu schaffen. Sie baut nach denselben statischen Gesetzen, die auch jeder Baumeister beachten muß. Aber die Pflanze verfällt nie in nur nüchterne Sachlichkeitsgestaltung; sie formt und bildet nach Logik und Zweckmäßigkeit und zwingt mit Urgewalt alles zu höchster künstlerischer Form. In diesem Sinne ist die rastlos bauende Natur nicht nur in der Kunst, sondern auch auf dem Gebiete der Technik unsere beste Lehrmeisterin. Sie ist eine Erzieherin zur Schönheit und Innerlichkeit und eine Quelle edelsten Genusses.

The universal recognition given to my work: *Art Forms in Nature* has encouraged me to publish a further series entitled "Magic Garden of Nature". I am not intending that any special significance be attached to these pictorial documents.

Verbose explanations would only detract from the deep impression created by them. The unanimity of critics of all countries in their favourable comment on the first collection, and the letters received from art and lay circles, indicate to me how very much alive the appreciation of beauty still remains. Every sound expansion in the realm of art needs stimulation.

Art can only derive fresh strength and stimulation for healthy development from Nature's eternal and unstoppable fountain of youth from which all cultures have evolved.

The plant may be described as an architectural structure, shaped and designed ornamentally and objectively. Compelled in its fight for existence to build in a purposeful manner, it constructs the necessary, practical units for its advancement, governed by the laws familiar to every architect, and combines practicality and expediency in the highest form of art. Not only, then, in the world of art, but equally in the realm of science, is Nature our best teacher.

À propos de mes photographies. Le succès qu'a rencontré mon ouvrage *Formes originelles de l'art* m'amène à lui donner une suite que je publie sous le titre *Le jardin merveilleux de la nature*. Il n'est pas dans mon intention de donner une quelconque explication à propos des documents photographiques qui sont montrés ici. Les commentaires bavards nuisent à la force de l'impression que produisent les images sur le spectateur. Je veux voir dans les critiques unanimes qui me sont parvenues du monde entier et dans les lettres enthousiastes que m'ont adressées les milieux artistiques et profanes, une preuve non seulement de la réussite de mon travail, mais également de l'existence encore très forte d'un sentiment du beau. Tout art a besoin pour s'épanouir sainement de rencontrer une stimulation qui le féconde. Ce n'est qu'en puisant à l'intarissable fontaine de jouvence de la nature que l'art peut être amené à trouver une force neuve et l'occasion de s'épanouir sainement. La beauté et la noblesse de la nature ont raison de la sécheresse qui caractérise souvent la création contemporaine. Ma documentation sur les végétaux a pour vocation de contribuer à rétablir le lien avec la nature. Elle doit réveiller le goût pour la nature, faire prendre conscience de l'exubérance du répertoire des formes naturelles. Il faut voir dans le végétal une construction artistique et architecturale à part entière. Outre une pulsion primitive qui produit de l'ornement et du rythme le végétal ne construit que des formes utilitaires. Il construit d'après ces mêmes règles statiques que doivent observer tous les bâtisseurs. Mais le végétal ne tombe jamais dans la sobriété gratuite; il forme et façonne en obéissant à la logique et à la finalité utilitaire et il fait preuve d'une énergie primitive pour donner à tout ce qui le compose la forme artistique la plus aboutie. La nature est en ce sens notre meilleur maître d'apprentissage, non seulement en matière d'art, mais aussi de technique. Elle éduque à la beauté et à l'intériorité, ce qui fait d'elle la source de la jouissance la plus noble.

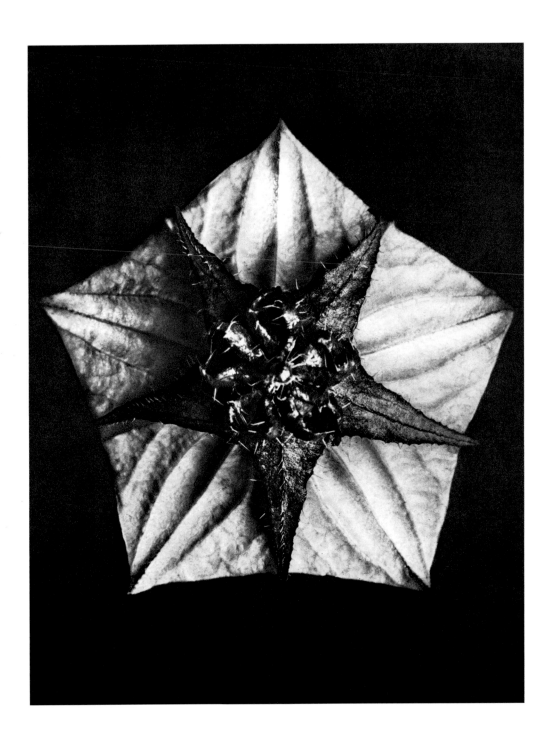

Michauxia campanuloides
Glockenblume
Bellflower
Campanule, 5 x

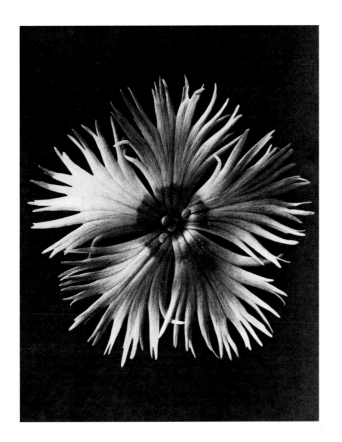

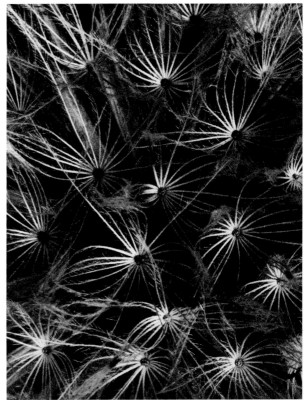

Dianthus plumarius
Federnelke
Grass pink
Œillet mignardise, 8 x

Taraxacum officinale
Kuhblume, Butterblume, Löwenzahn, Teil eines Samenköpfchens
Common dandelion, part of a seed head
Pissenlit, dent-de-lion, partie d'un capitule (graine), 15 x

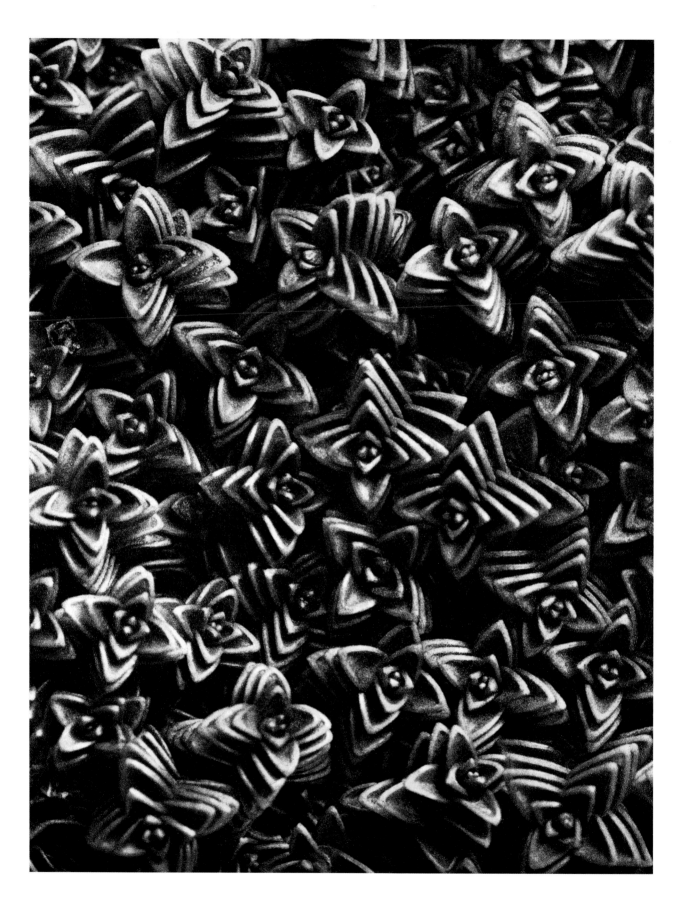

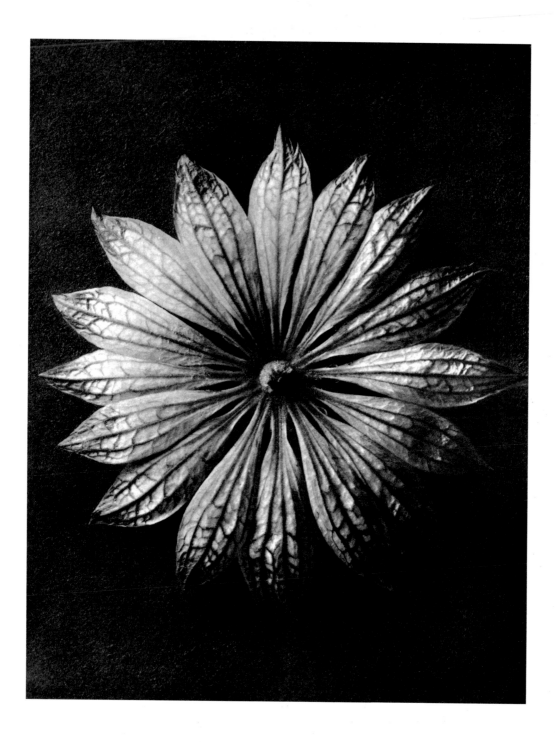

Sandkraut, Aufsicht auf ein Pflanzkissen
Sandwort, leaf cushion
Sabline, coussinet de la plante, 10 x

Große Sterndolde
Great masterwort
Grande astrance, 10 x

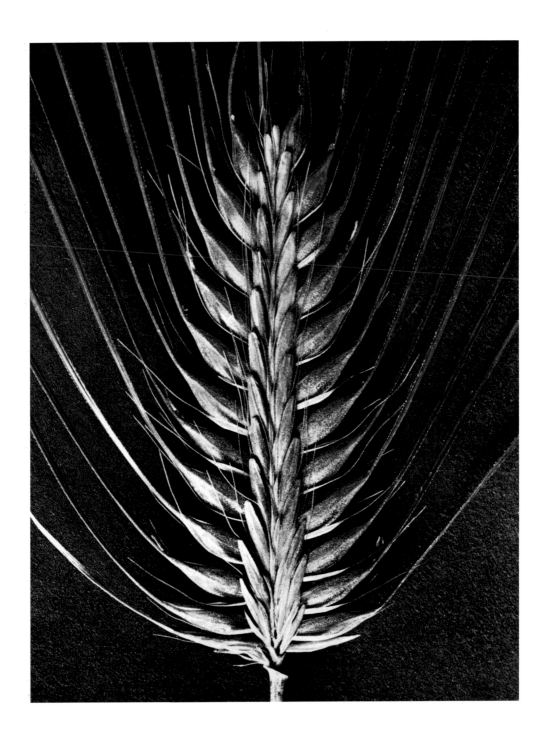

Hordeum distichon
Zweizeilige Gerste
Two-rowed barley
Orge à deux rangs, paumelle, 4 x

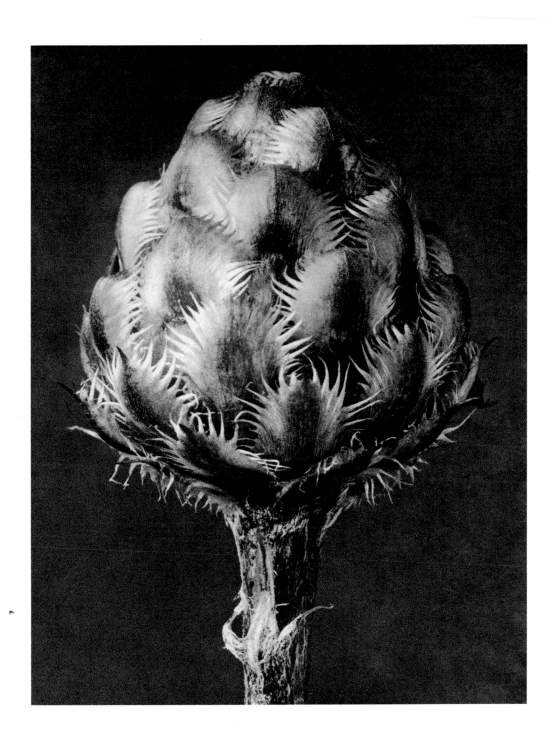

Centaurea grecesina
Flockenblume, Blütenköpfchen
Knapweed, capitulum
Centaurée, capitule (fleur), 12 x

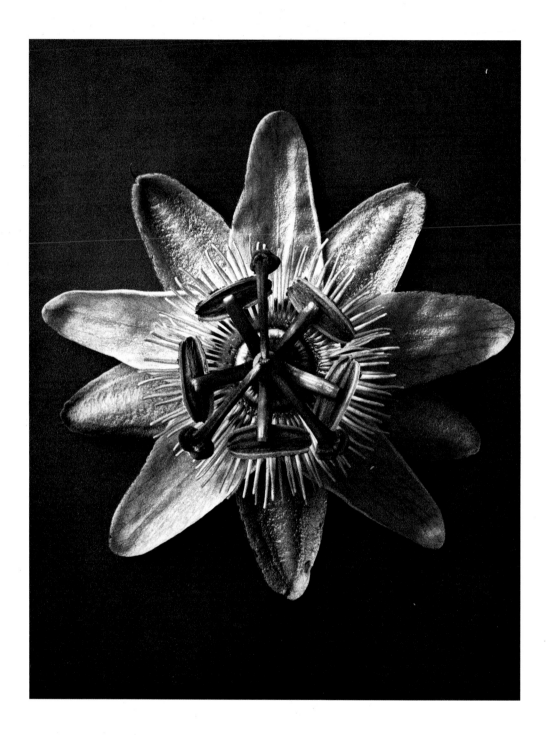

Passiflora

Passionsblume
Passionflower
Passiflore, 4 x

Laserpitium siler

Berg-Laserkraut, Teil einer Fruchtdolde
Laserwort, part of a fruit umbel
Laser, partie de la fructification, 4 x

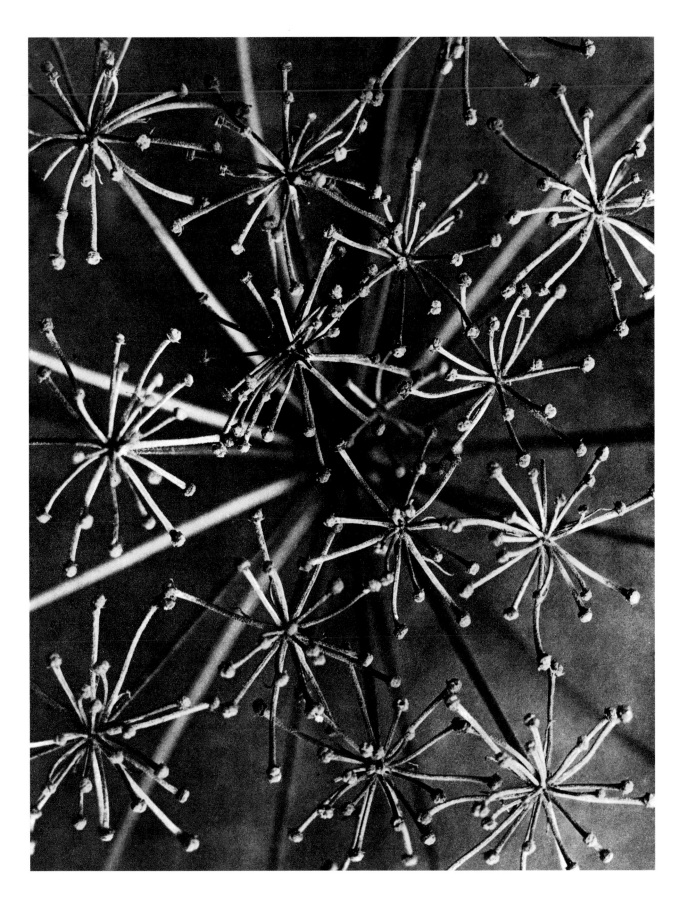

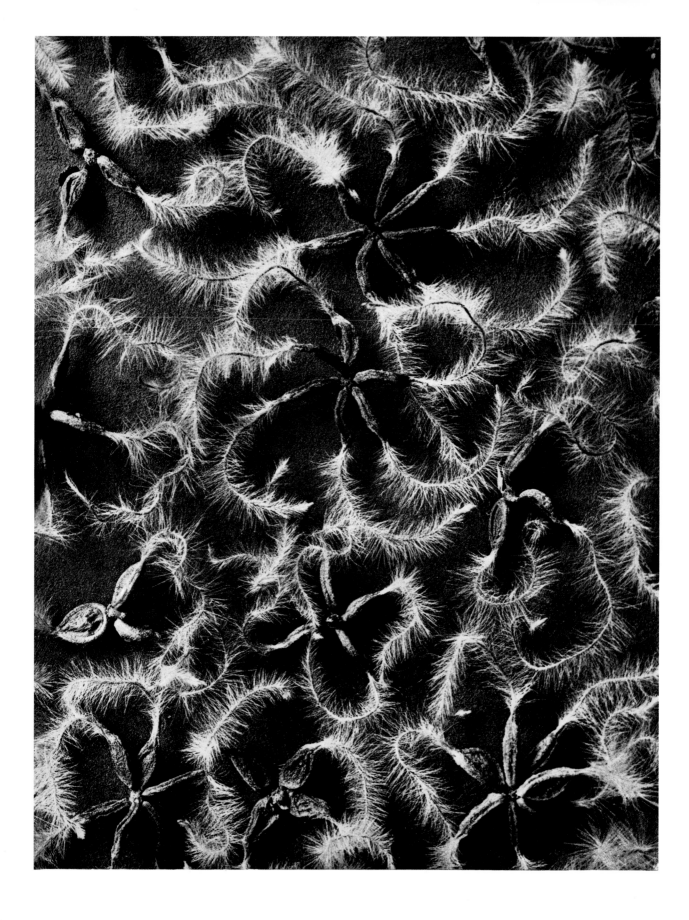

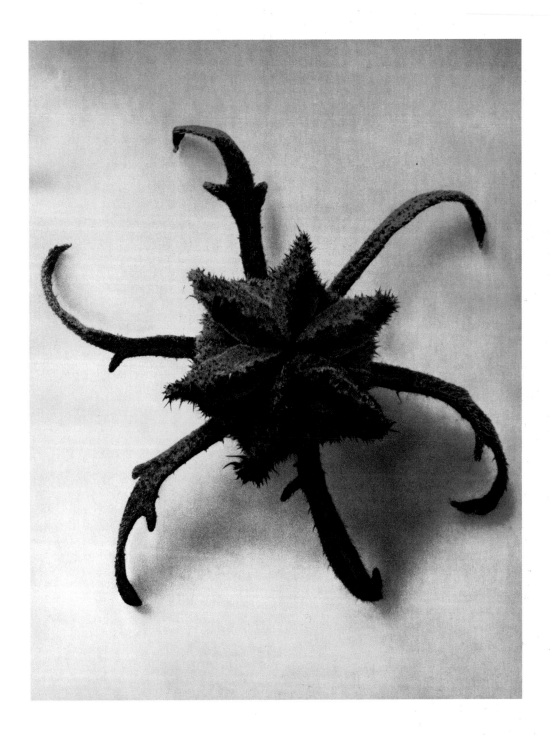

Clematis recta
Waldrebe, Samen
Ground clematis, seed
Clématite dressée, graine, 4 x

Cajophora lateritia (Loasaceae)
Brennwinde, Loase, Blütenknospe
Chile nettle, flower bud
Loasa, bouton de fleur, 15 x

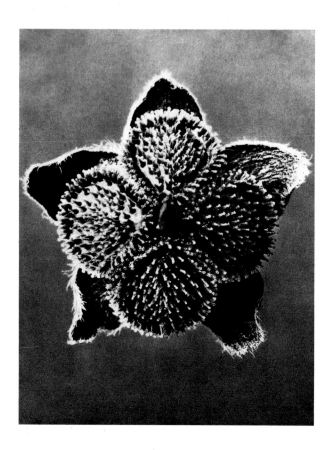

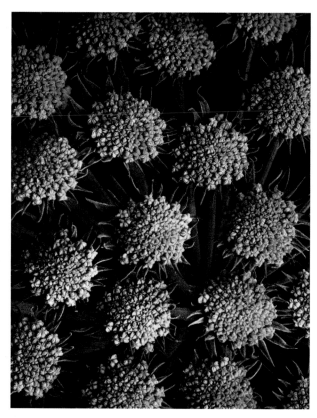

Cynoglossum officinale

Hundszunge, Früchte im Kelch
Common hound's-tongue, fruits within calyx
Langue de chien commune, fruits dans le calice, 12 x

Seseli gummiferum (Umbelliferae)

Sesel, Teil einer Blütendolde
Gummy meadow saxifrage, part of an umbel
Séséli, partie d'une inflorescence composée, 8 x

Erodium chrysanthum

Reiherschnabel, Hirtennadel, junges Blatt
Storksbill, young leaf
Bec-de-grue, jeune feuille, 6 x

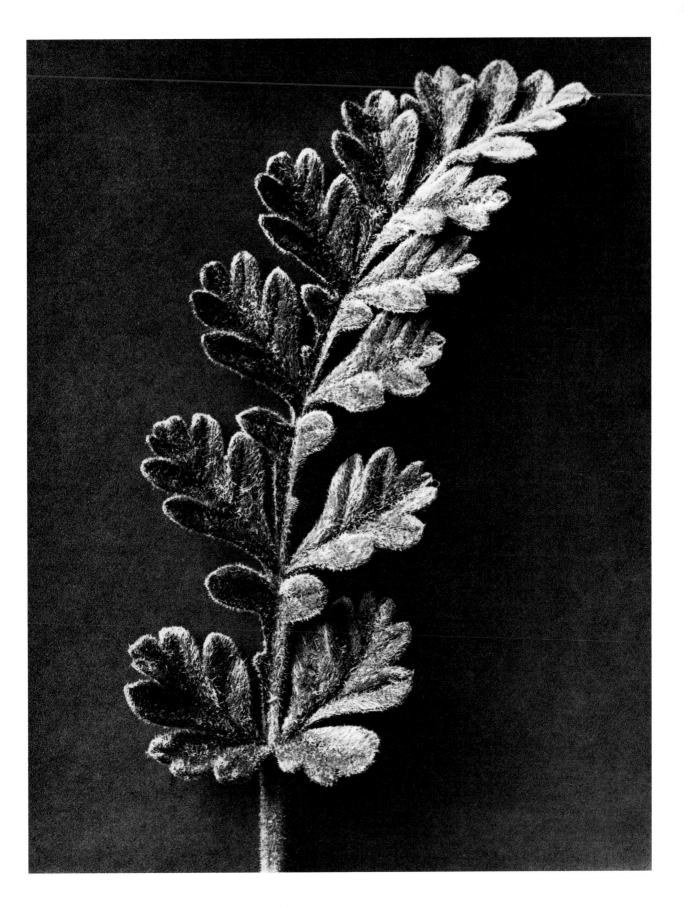

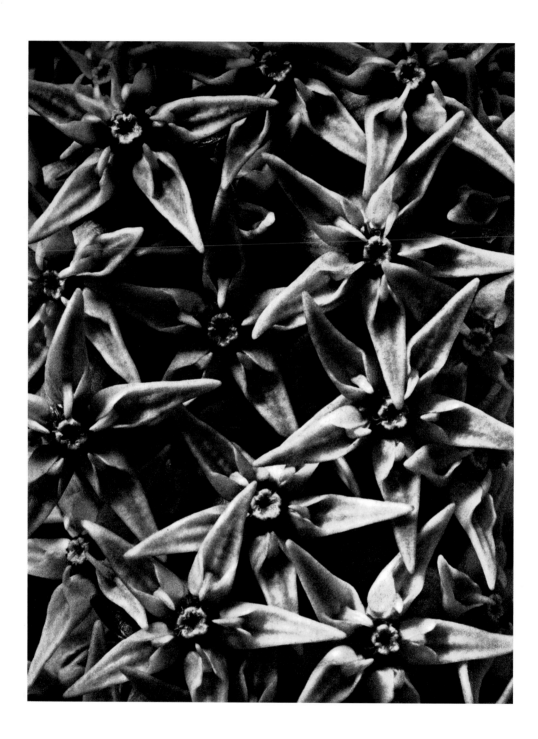

Asclepias speciosa
Seidenpflanze, Teil einer Blütendolde
Silkweed, cluster of flowers
Asclépiade, partie d'une inflorescence composée, 8 x

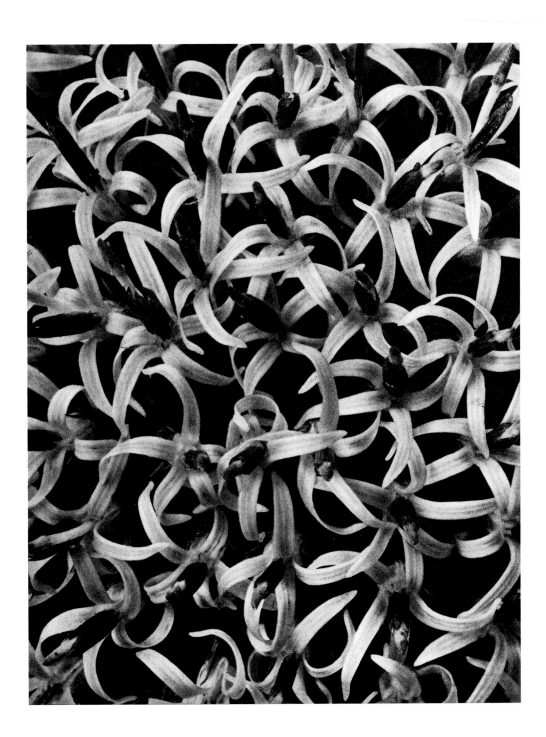

Echinops sphaerocephalus
Blaue Kugeldistel, Teil eines Blütenköpfchens
Common globe thistle, part of a flower head
Boulette commune, partie d'un capitule (fleur), 12 x

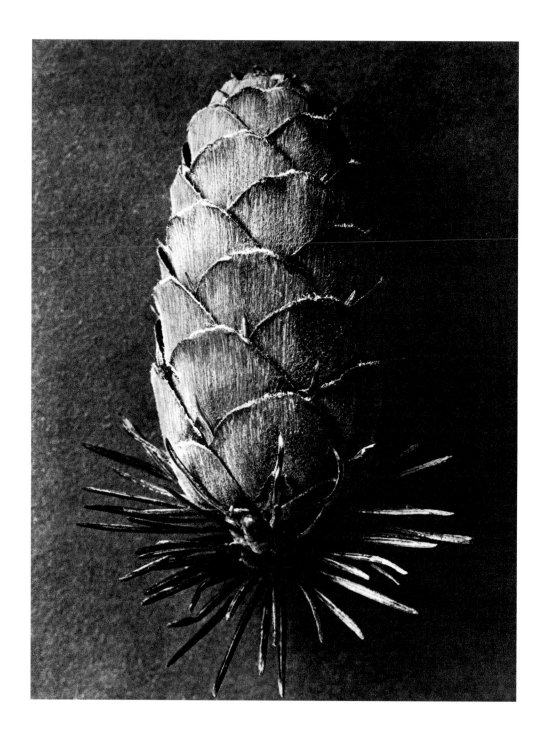

Larix decidua
Lärche, junger Zapfen
European larch, young cone
Mélèze d'Europe, jeune cône, 7 x

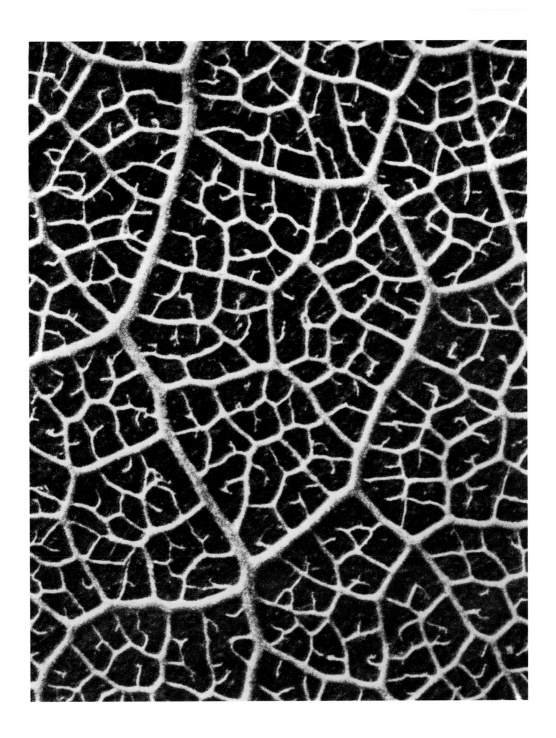

Venae folii
Columbiablatt, Teil der Blattberippung
Leaf of a Colona species, leaf veins
Feuille d'une Columbia, partie de la nervuration, 45 x

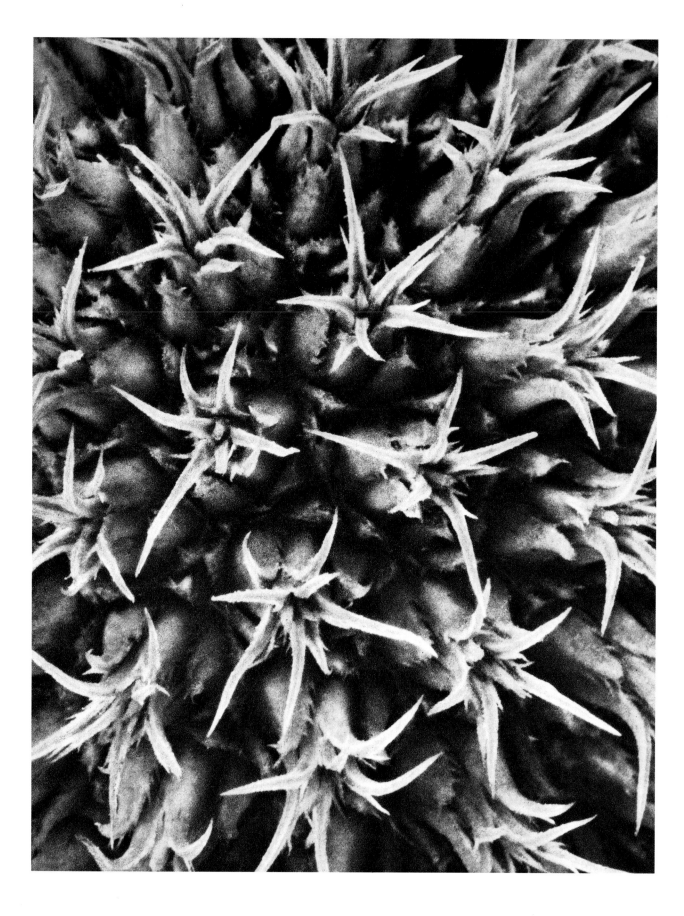

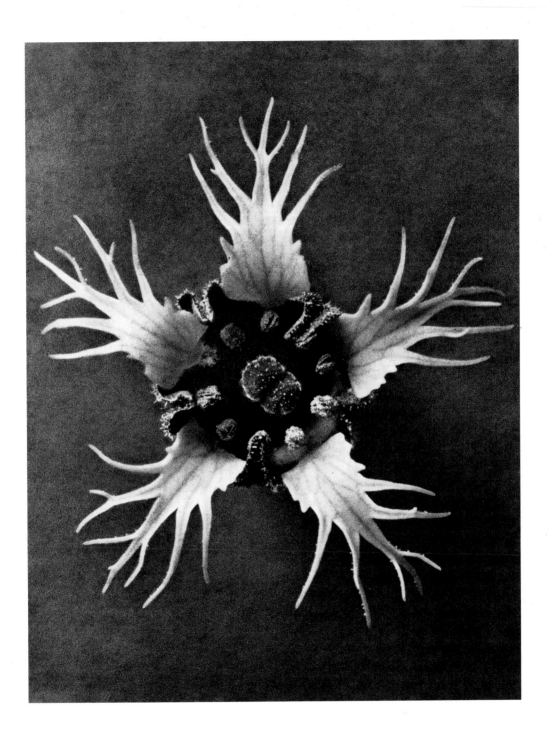

Echinops sphaerocephalus

Blaue Kugeldistel, Teil eines Samenköpfchens
Common globe thistle, part of a seed head
Boulette commune, partie d'un capitule (graine), 20 x

Tellima grandiflora

Steinbrechgewächs
Fringecup, saxifrage
Saxifrage, 25 x

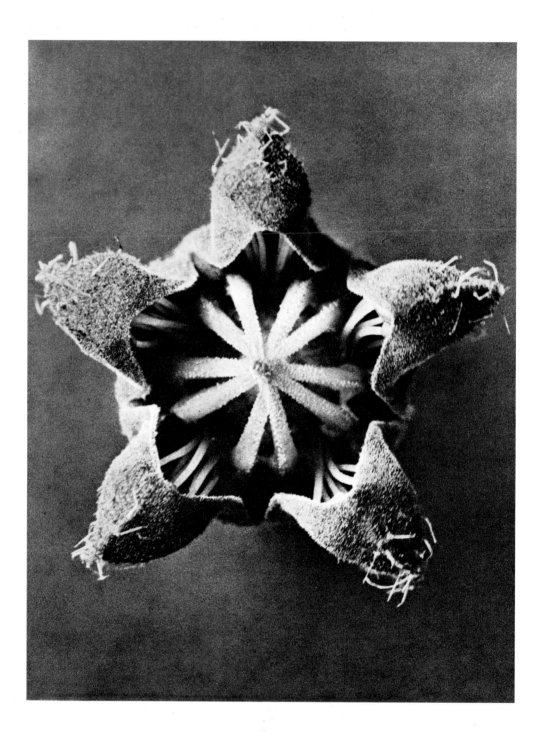

Cajophora lateritia (Loasaceae)
Brennwinde, Loase, aufbrechende Blütenknospe
Chile nettle, bud
Loasa, bouton de fleur en train de s'ouvrir, 15 x

Vincetoxicum album
Weißer Schwalbenwurz, Blütendolde
Milkweed, flower umbel
Dompte-venin, inflorescence composée, 10 x

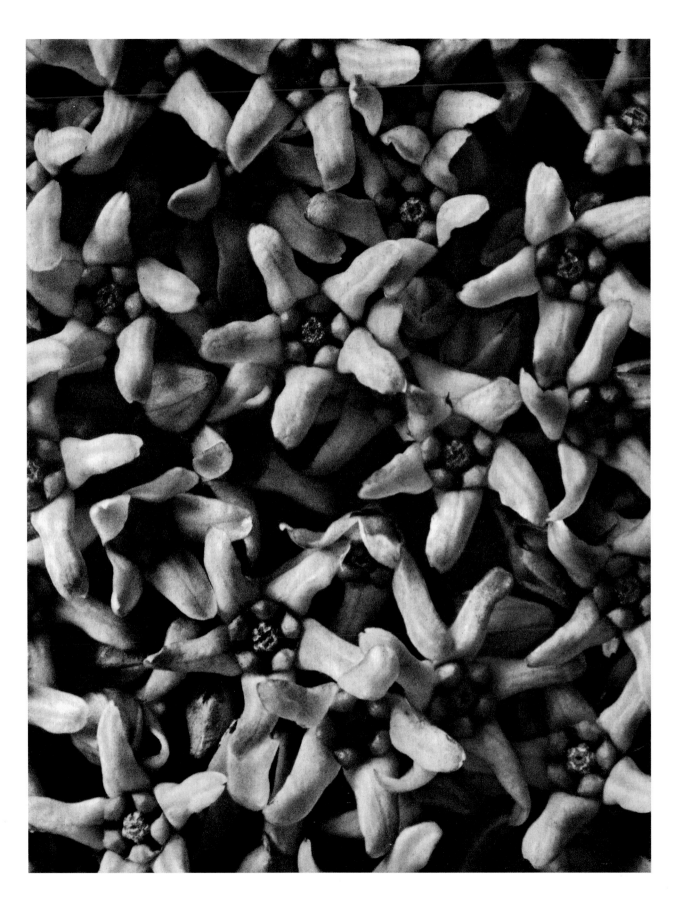

Magnolia denudata precia
Lilienmagnolie, innere Blütenteile
Yulan, lily tree, inner part of a flower
Magnolia yulan, parties intérieures de la fleur, 12 x

Magnolia denudata precia
Lilienmagnolie, innere Blütenteile
Yulan, lily tree, inner part of a flower
Magnolia yulan, parties intérieures de la fleur, 15 x

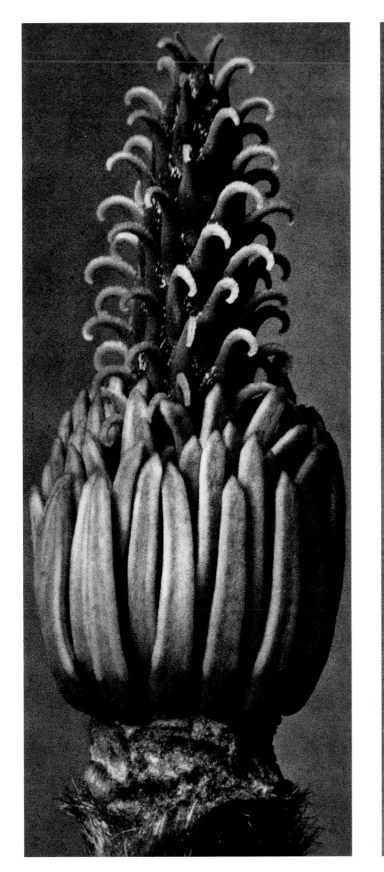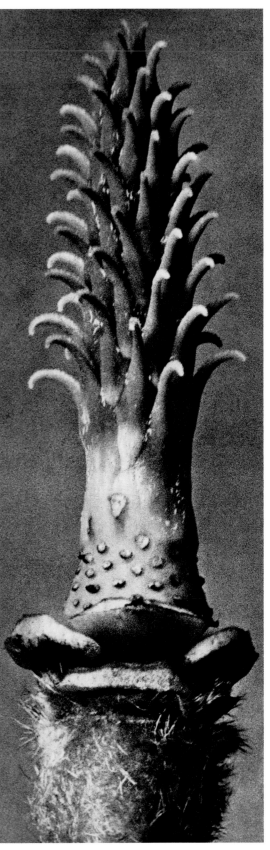

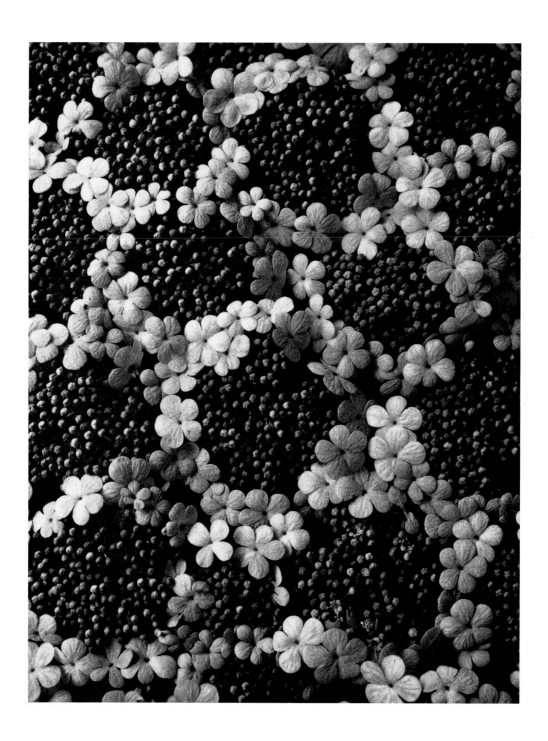

Viburnum opulus
Schneeball, Trugdolden
Viburnum, guelder rose, lacecap cymes
Viorne obier, boule de neige, inflorescence composée, 3 x

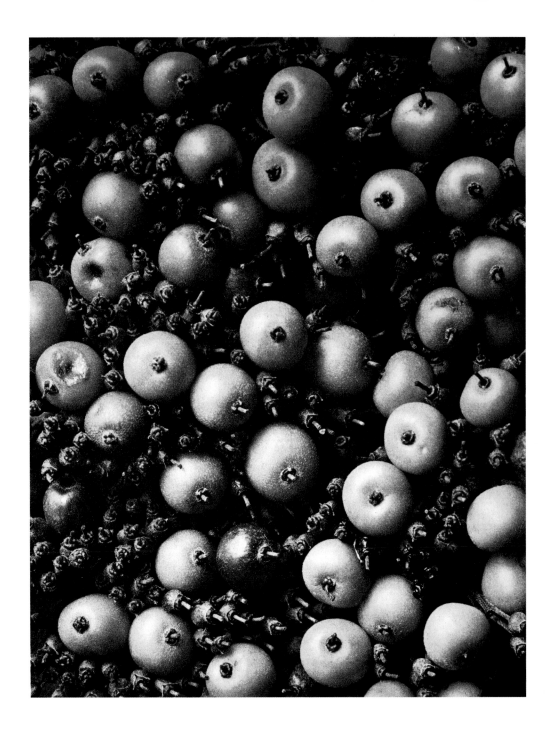

Cornus circinata
Kornelle, Hartriegel, Teil einer Fruchtdolde
Dogwood, part of a fruit umbel
Cornouiller, partie de la fructification, 6 x

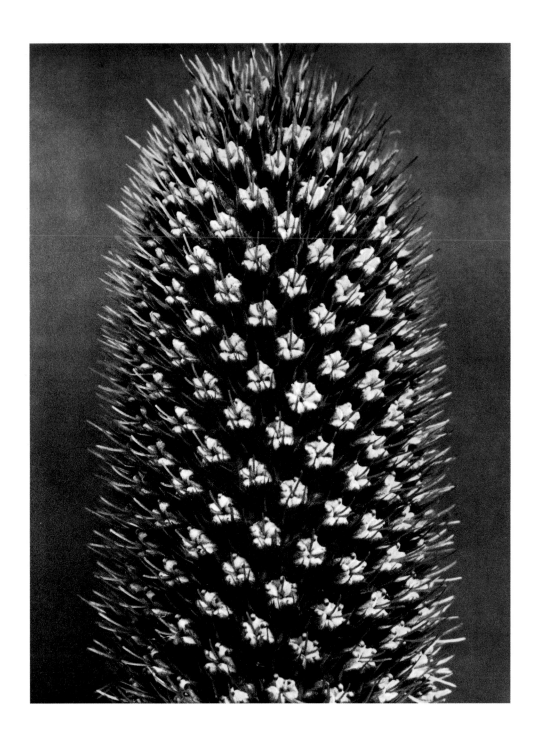

Eryngium alpinum
Alpendistel, Blütenköpfchen
Blue top eryngo, capitulum
Panicaut des Alpes, capitule (fleur), 8 x

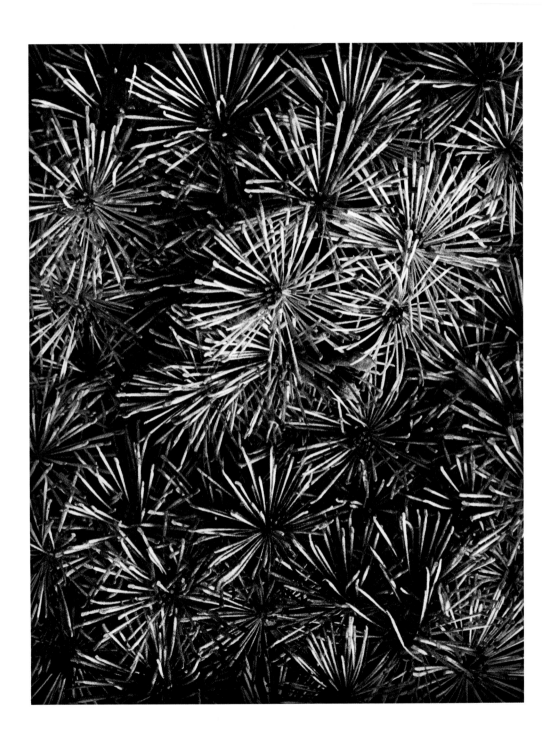

Thalictrum
Wiesen-Raute, Teil einer Blütentraube
Meadowrue, part of a panicle
Pigamon, partie d'une grappe de fleurs, 6 x

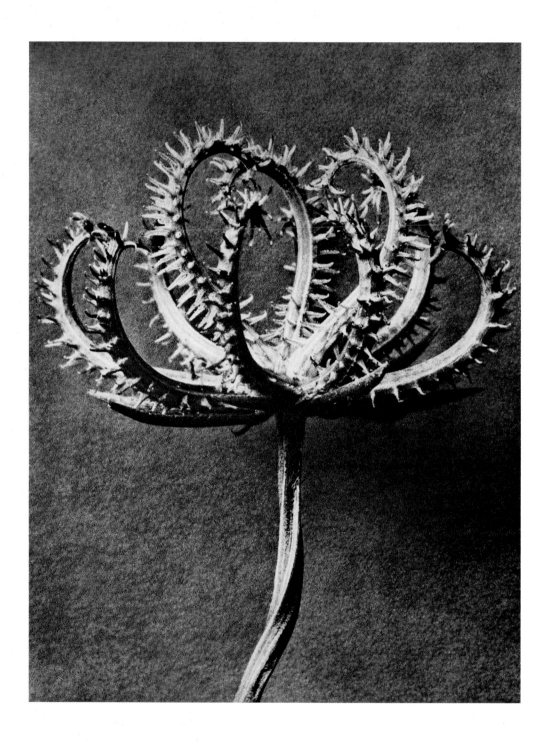

Koelpinia linearis (Compositae)
Samenkrone
seed head
verticilles séminaux, 12 x

Koelpinia linearis (Compositae)
Samen
fruits
graines, 5 x

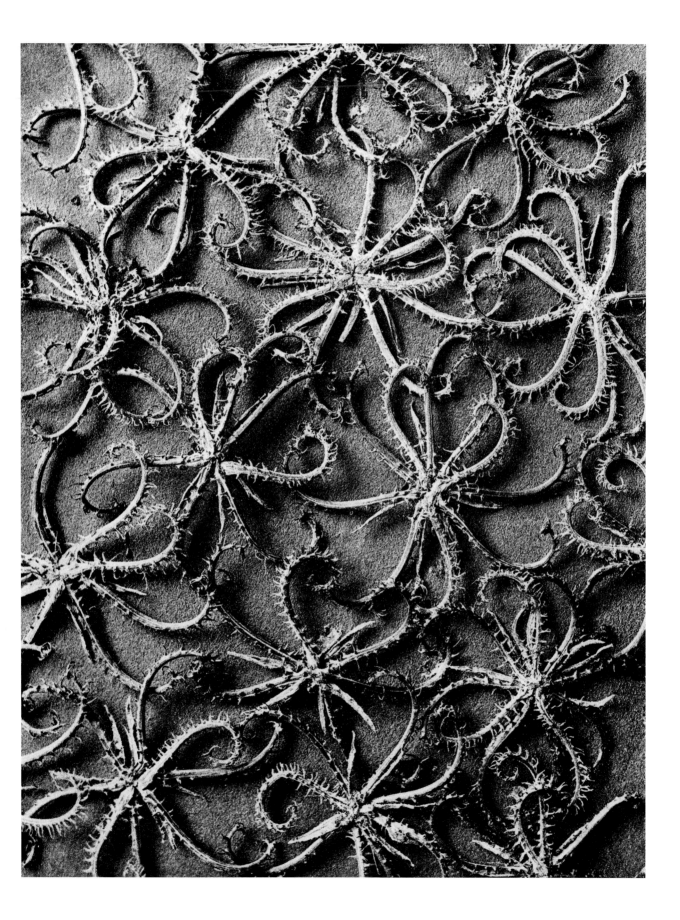

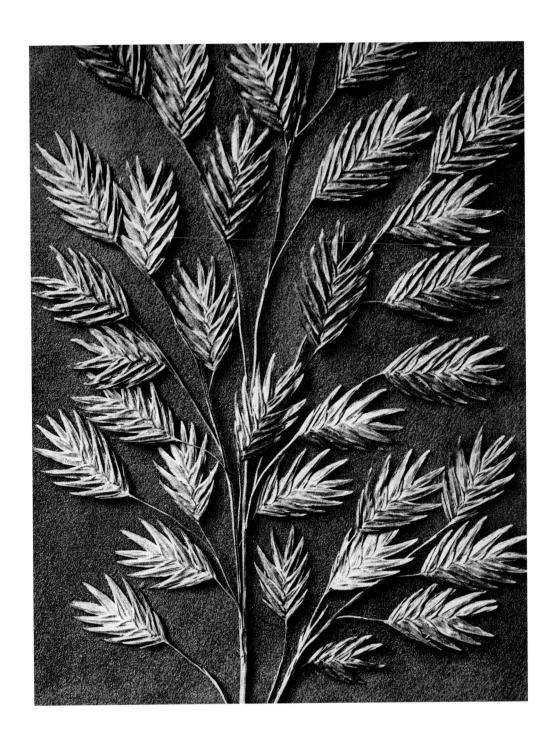

Chasmanthium latifolia (Gramineae)
Schwingelgras, Ährchen
Chasmanthium latifolia, spikelets
Fétuque, épillet, 2,5 x

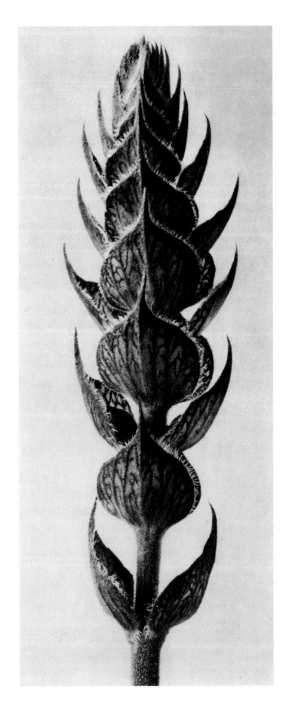

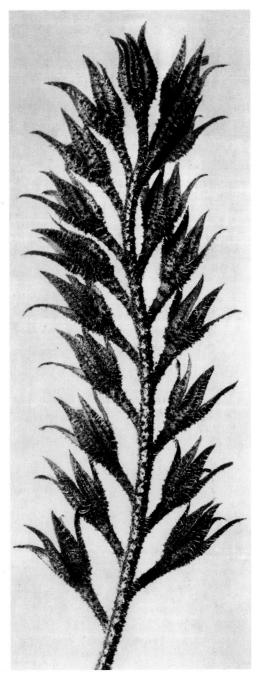

Salvia pratensis
Wiesen-Salbei
Meadow sage
Sauge des prés, 8 x

Symphytum officinale
Schwarzwurz, Fruchtstand
Common comfrey, fruiting spike
Grande consoude, herbe à la coupure, fruit, 6 x

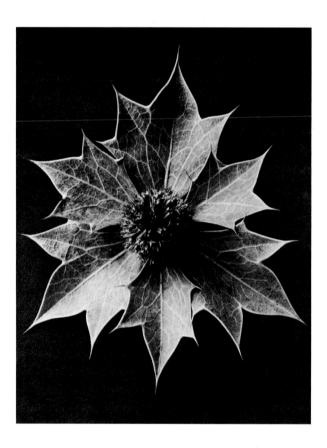

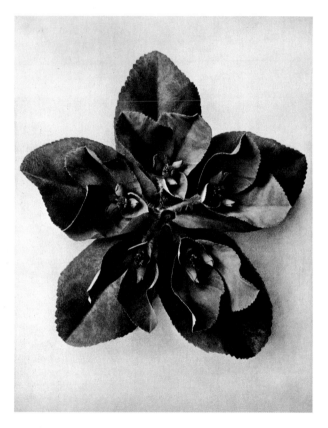

Eryngium maritimum

Meerstrands-Männertreu, Hüllblätter mit Blütenköpfchen
Sea holly, eryngo, bracts and capitulum
Panicaut maritime, chardon des dunes, feuilles embrassantes
avec capitules, 4 x

Euphorbia helioscopia

Sonnenwolfsmilch, Trugdolde
Sun spurge, cyme
Euphorbe réveille-matin, inflorescence composée, 5 x

Carex grayi

Riedgras, Segge, Fruchtformen
Gray's sedge, fruits
Laîche de Gray, formes de fruits, 5 x

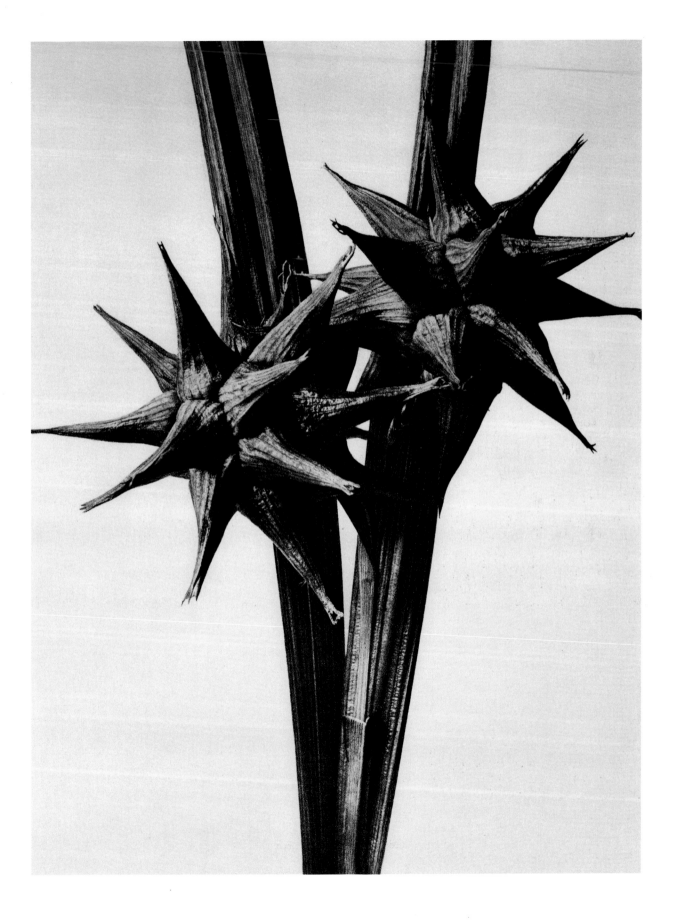

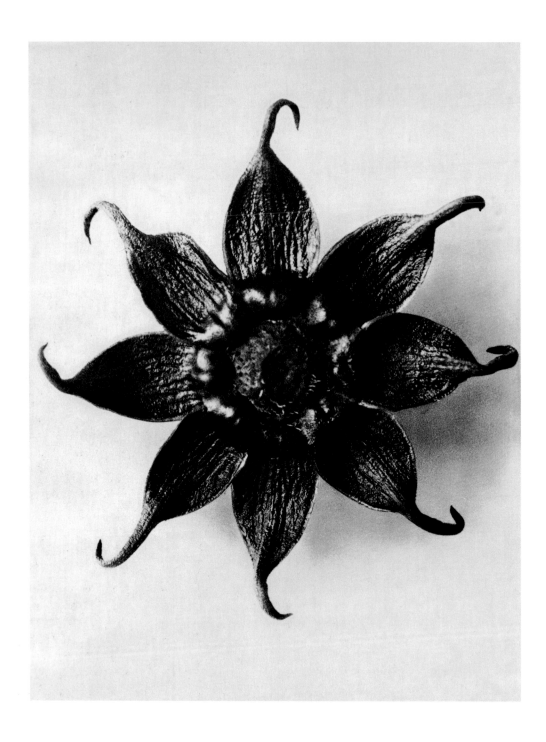

Cosmos bipinnatus
Schmuckkörbchen, Kelchblätter
Common cosmos, sepals
Cosmos bipenné, sépales, 8 x

Phacelia congesta
Büschelschön, Blütenwickel
Phacelia, panicle
Phacélie, grappe terminale de fleurs, 12 x

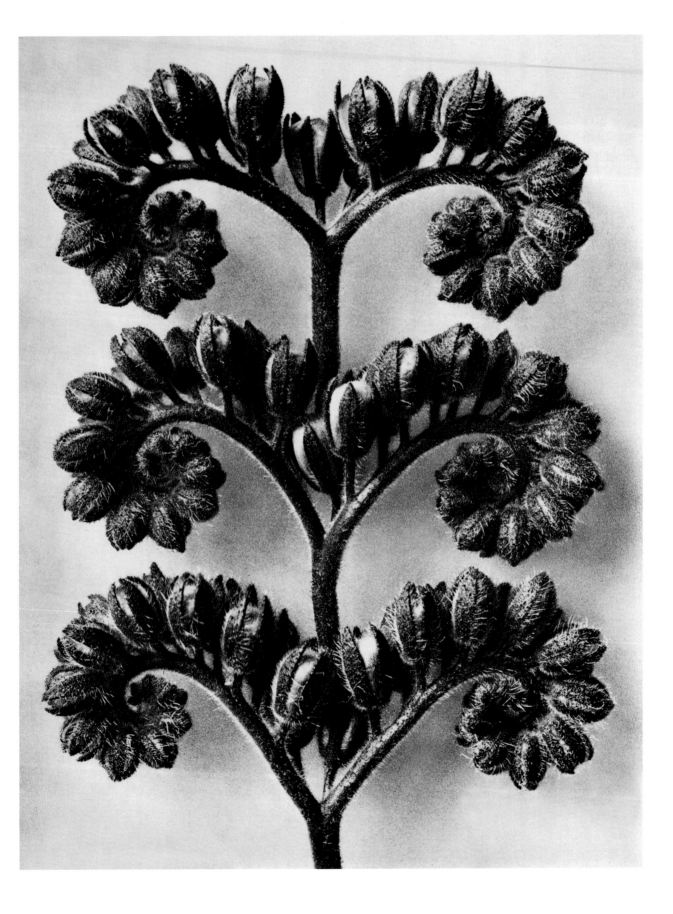

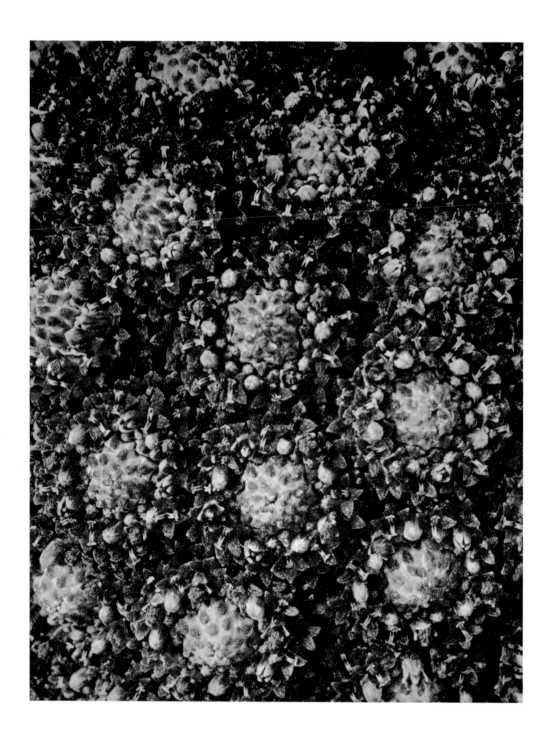

Lonas annua (Compositae)
Teil einer Blütendolde
Several inflorescences
Lonas inodore, partie d'une inflorescence composée, 14 x

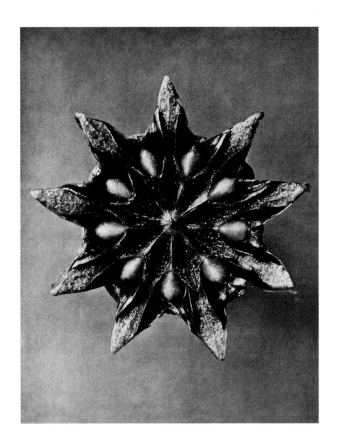

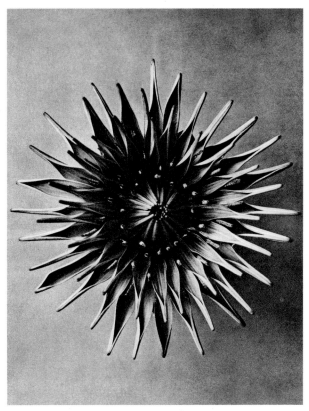

Mesembryanthemum linguiforme
Zaserblume, Mittagsblume, Samenkapsel
Mesembryanthemum, seed capsule
Ficoîde mésembryanthéme, capsule séminale, 9 x

Dahlia
Dahlie, Blüte
Dahlia, flower
Dahlia, fleur, 5 x

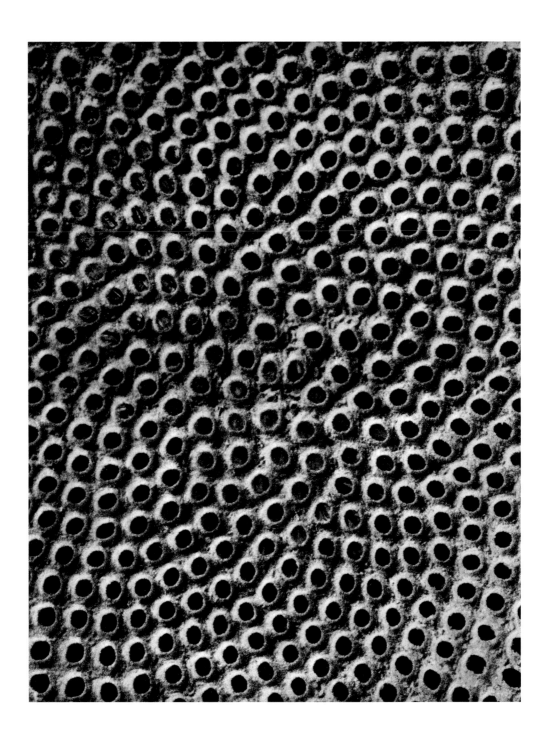

Cirsium
Distel, Blütenboden
Thistle, receptacle
Chardon, réceptacle, 10 x

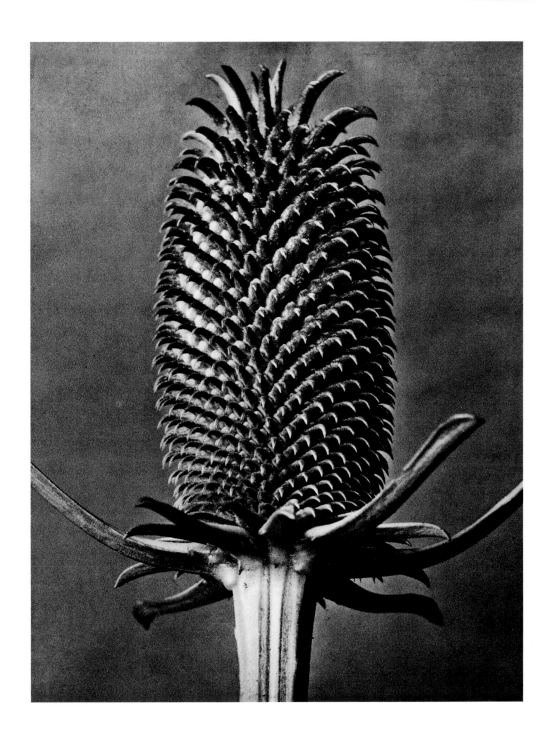

Dipsacus fullonum
Weberkarde, Blütenkopf
Fuller's teasel, capitulum
Cardère sauvage, chardon à foulon, cabaret-des-oiseaux, capitule (fleur), 6 x

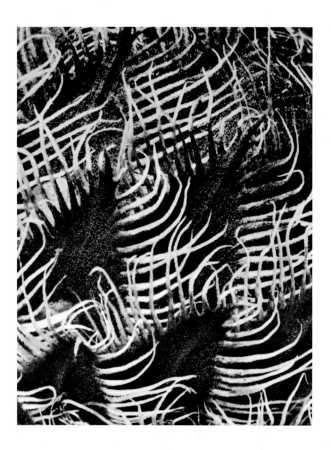

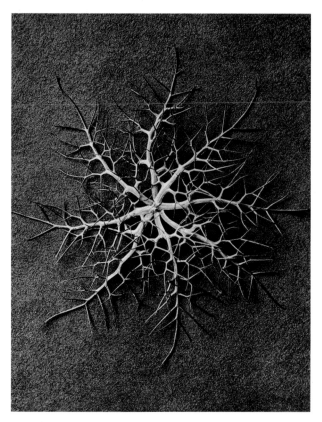

Centaurea kotschyana

Flockenblume, Teil eines Blütenköpfchens
Knapweed, petals
Centaurée, partie d'un capitule (fleur), 20 x

Nigella damascena

Jungfer im Grünen, türkischer Schwarzkümmel, Kelchblätter
Love-in-a-mist, sepals
Nigelle de Damas, dame au bois, sépales, 6 x

Phacelia congesta

Büschelschön, Blütenwickel
Phacelia, panicle
Phacélie, grappe terminale de fleurs, 6 x

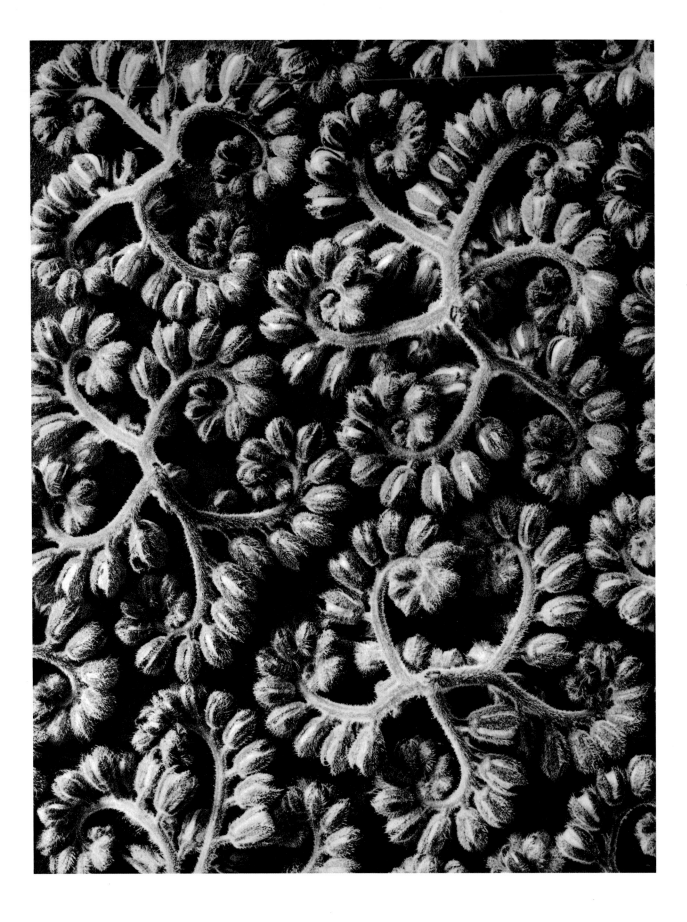

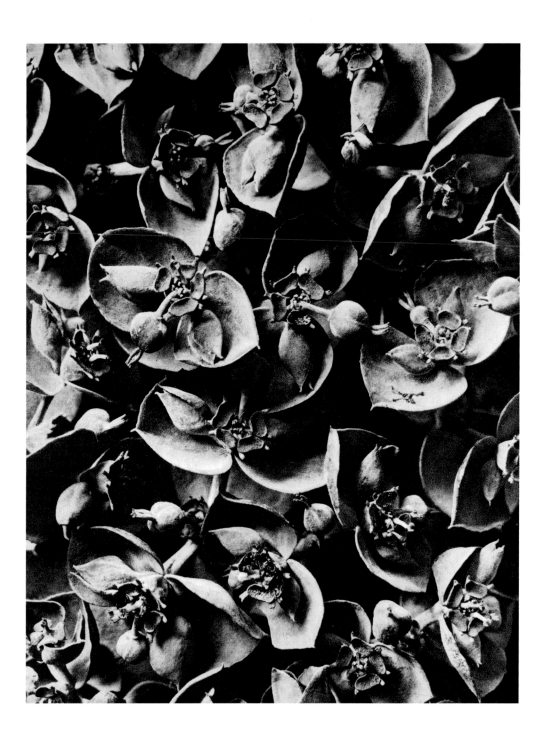

Euphorbia pityusa
Wolfsmilch, Aufsicht auf ein Pflanzenbüschel
Spurge, cluster of flower heads with fruits
Euphorbe, vue d'une touffe, 6 x

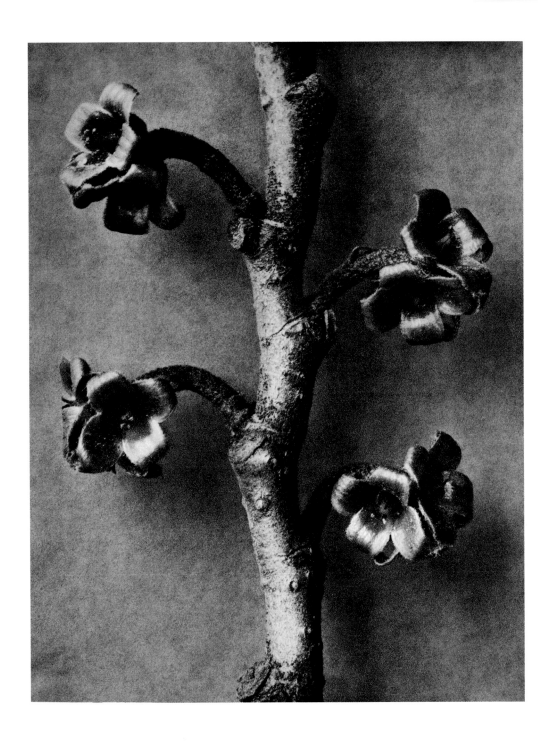

Hamamelis japonica
Zaubernuß, abgeblühter Zweig
Japanese witch hazel, branch after flowering
Hamamélis du Japon, rameau fleuri, fané, 10 x

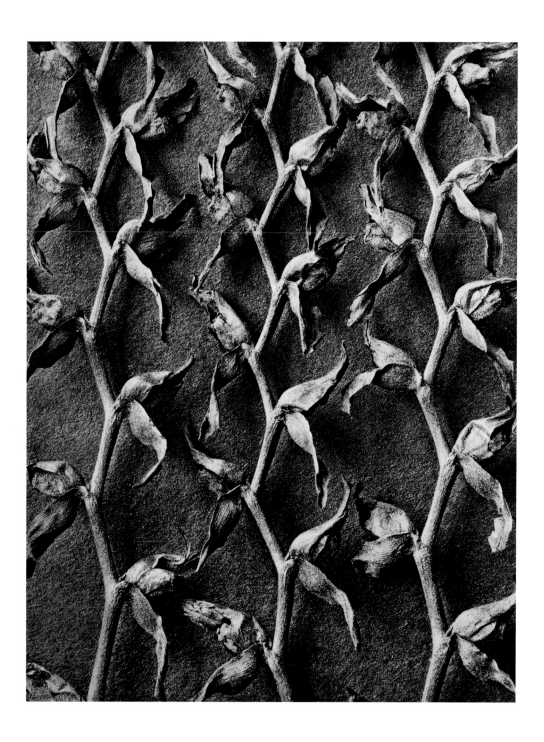

Tritonia crocosmiflora (Iridaceae)
Gartenmonbretie, Samenrispen
Monbretia, tritonia, fruiting panicles
Tritonie, panicules en graines, 5 x

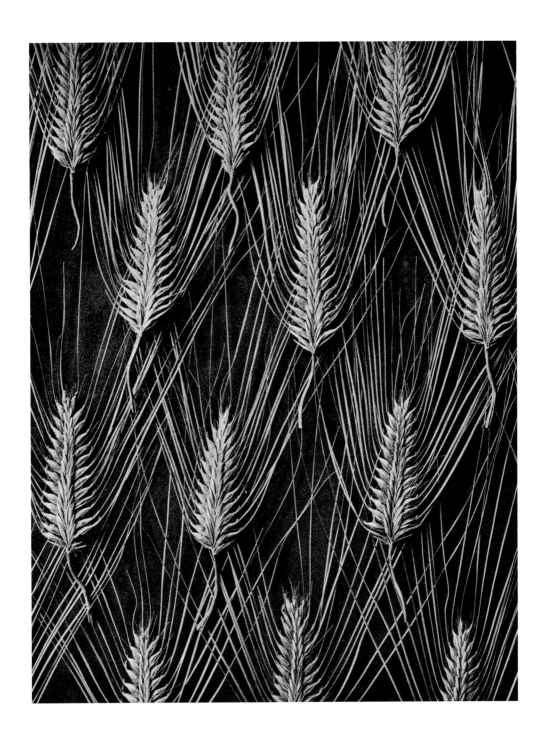

Hordeum distichon
Zweizeilige Gerste
Two-rowed barley
Orge à deux rangs, paumelle, 1,5 x

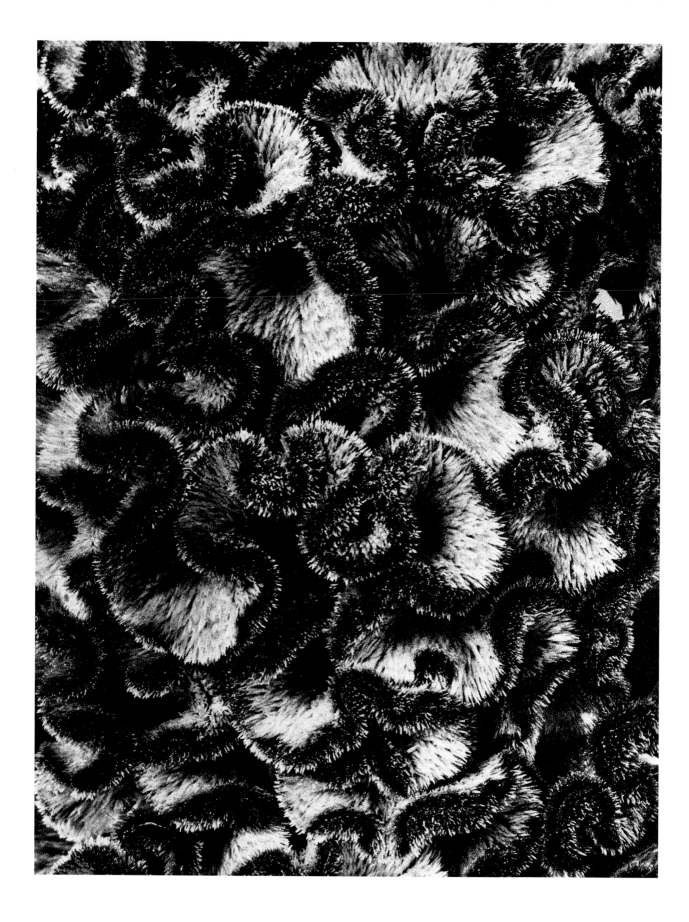

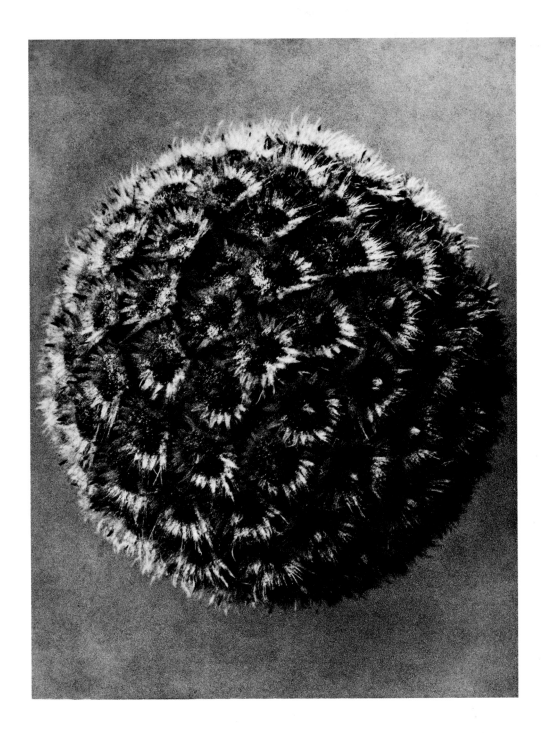

Celosia cristata

Hahnenkamm, Teil eines Blütenknäuels
Cockscomb, part of crested inflorescence
Célosie, partie d'une pelote de fleurs, 8 x

Cephalaria alpina

Alpenschuppenkopf, Teil eines Blütenköpfchens
Yellow cephalaria, part of a flower head
Céphalaire des Alpes, partie d'un capitule (fleur), 10 x

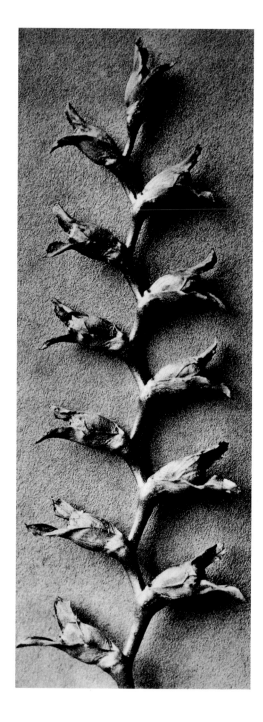

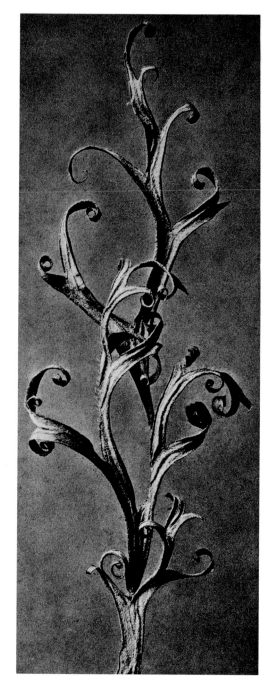

Tritonia crocosmiflora (Iridaceae)
Gartenmonbretie, Samenrispen
Monbretia, tritonia, fruiting panicles
Tritonie, panicules en graines, 6 x

Delphinium
Rittersporn, Teile eines trockenen Blattes
Larkspur, part of a dried leaf
Dauphinelle, pied-d'alouette, parties d'une feuille desséchée, 3 x

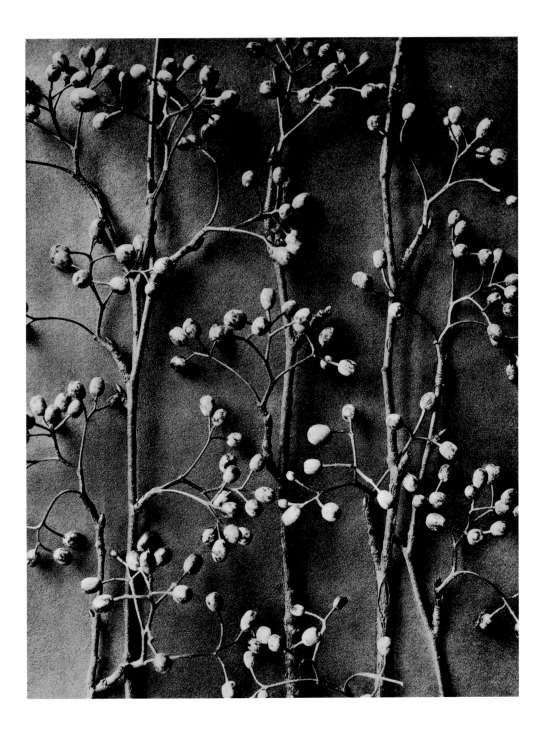

Pyrus alnifolia
Birne, Fruchtzweige
Pear, branches with fruit
Poirier, rameaux fructifères, 0,5 x

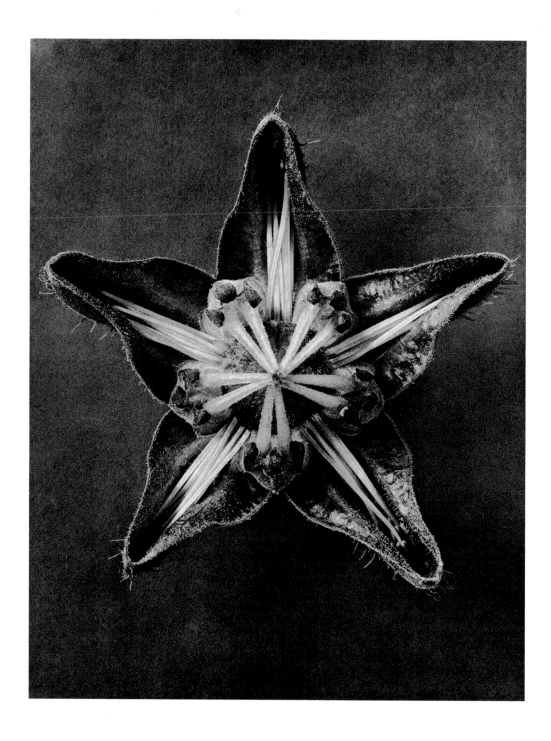

Cajophora lateritia (Loasaceae)
Brennwinde, Loase, Blüte
Chile nettle, flower
Loasa, fleur, 7 x

Eranthis hyemalis
Winterling, Kelchblätter mit Früchten
Winter aconite, sepals with fruits
Éranthe, sépales avec fruits, 8 x

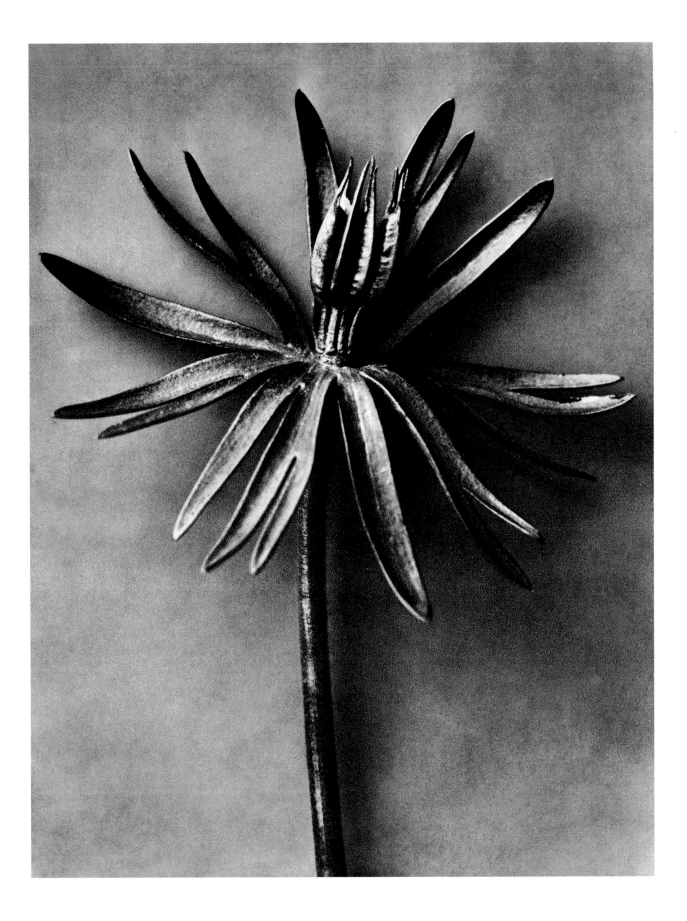

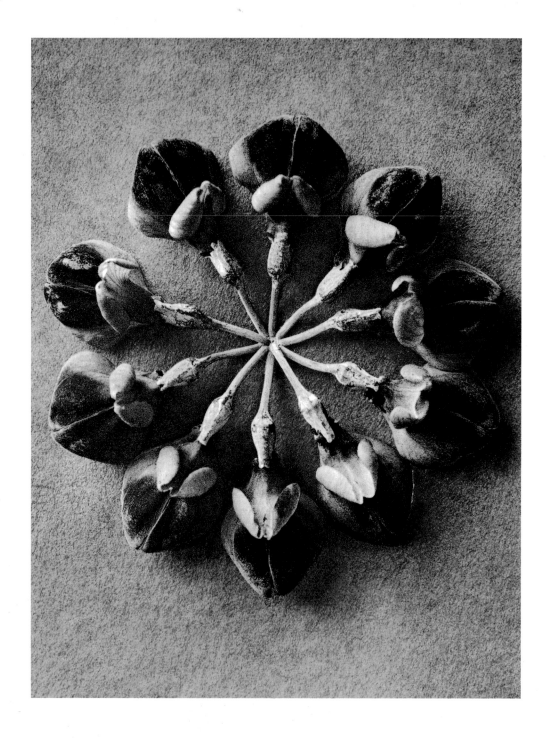

Coronilla coronata
Berg-Kronwicke, Blütendolde
Crown vetch, flower umbel
Coronille, inflorescence composée, 8 x

Phytolacca decandra
Weinkermesbeere, Blütentrauben
Common pokeberry, flowering spikes
Raisin d'Amérique, grappes de fleurs, 4 x

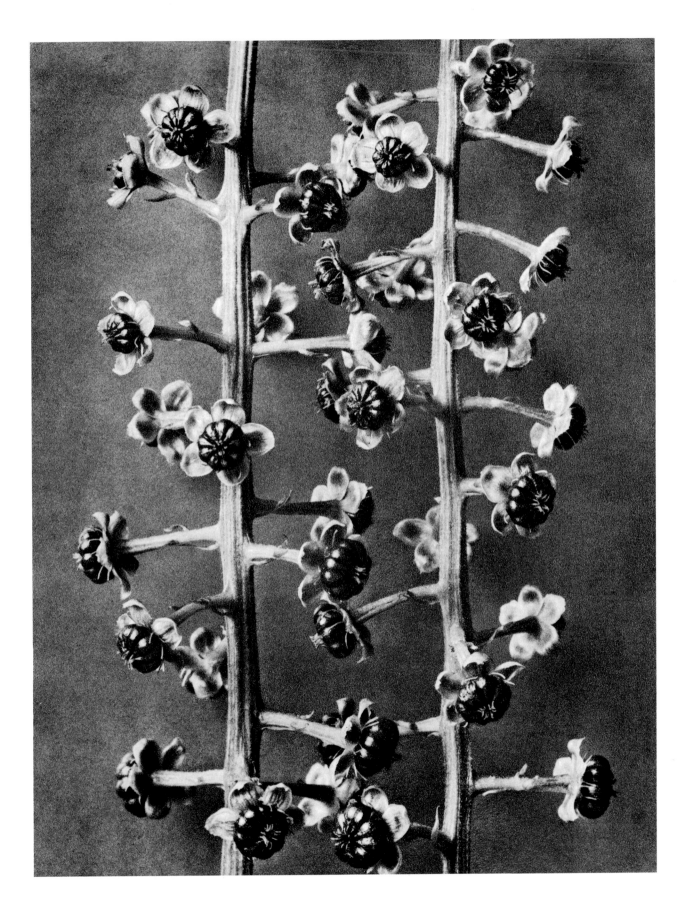

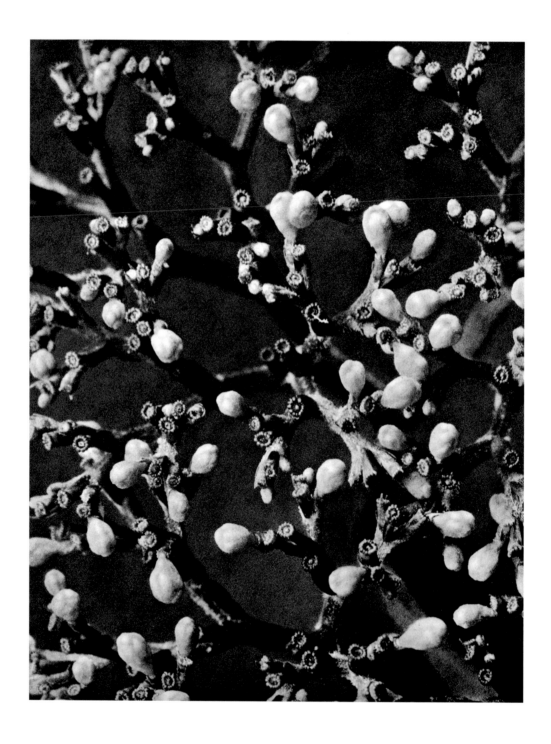

Valeriana alliarifolia
Baldrian, Fruchtdolde
Valerian, fruiting umbels
Valériane, corymbe fructifère, 8 x

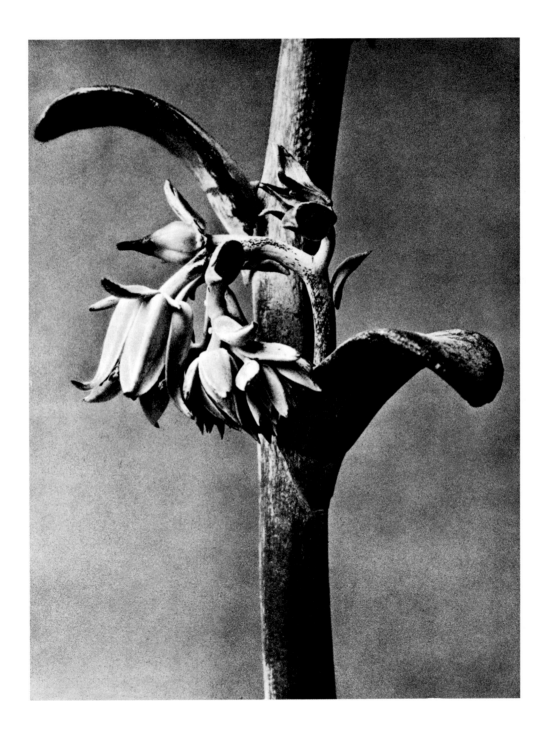

Cotyledon gibbiflora Echeveria
Nabelwurz, Stengelstück mit Blütentraube
Navelwort, part of a stem with flower cluster
Nombril-de-Vénus, partie de la tige avec grappe de fleurs, 6 x

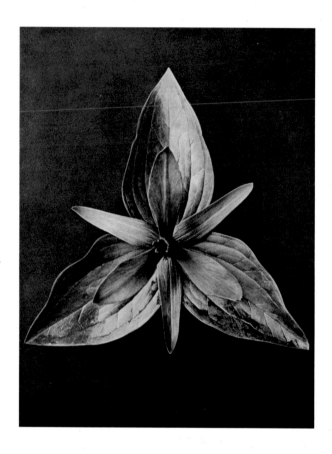

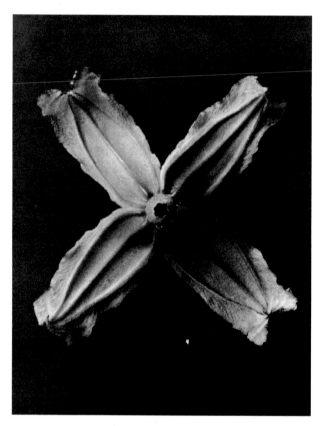

Trillium sessile
Dreiblatt
Toadshade
Trille, 1 x

Clematis integrifolia
Blaue Waldrebe, Blüte
Solitary clematis, flower
Clématite à feuilles simples, fleur, 9 x

Parmelia conspersa
Schildflechte
Parmelia, lichen
Parmélie, 11 x

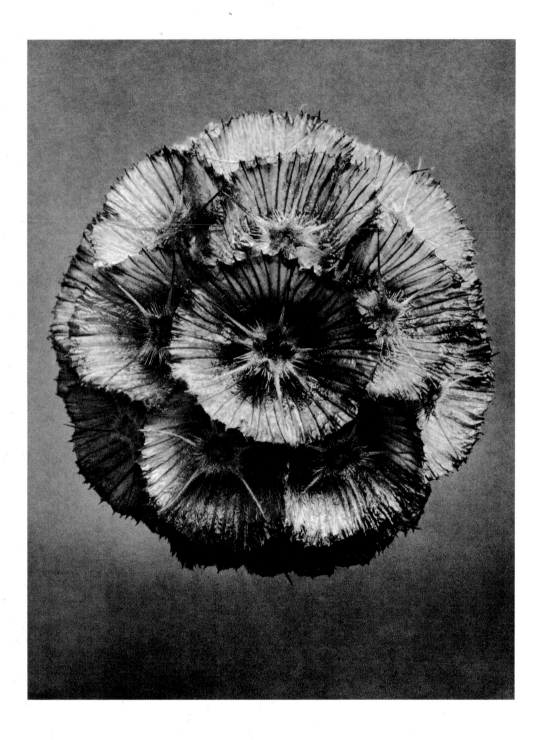

Scabiosa prolifera
Skabiose, Samenköpfchen
Scabious, empty head
Scabieuse, capitule (graine), 8 x

Turgenia latifolia
Breite Haftdolde, Blütendolde
Broad caucalis, flower umbels
Caucalier, inflorescence composée, 7 x

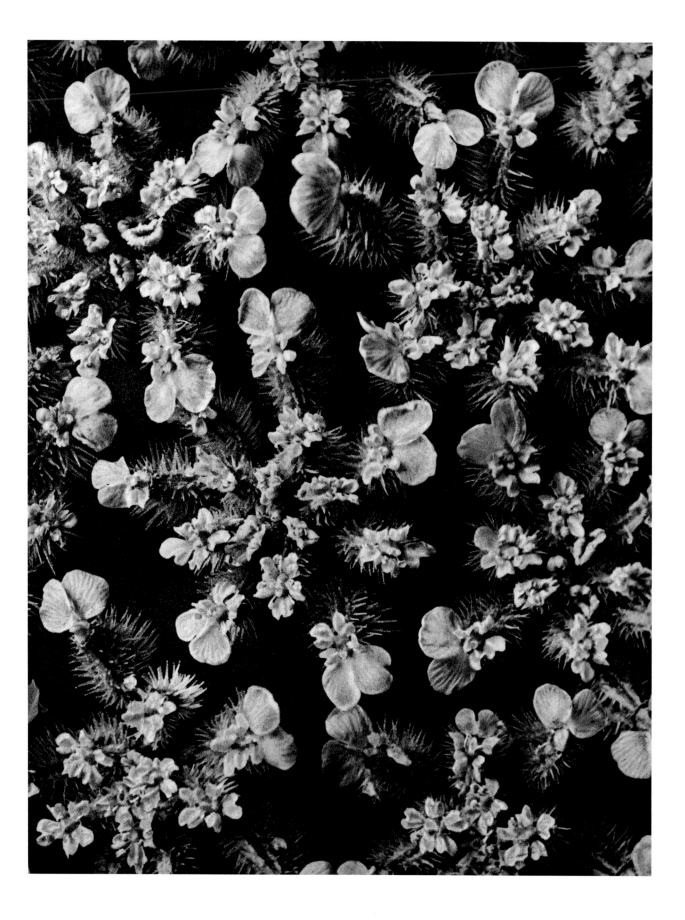

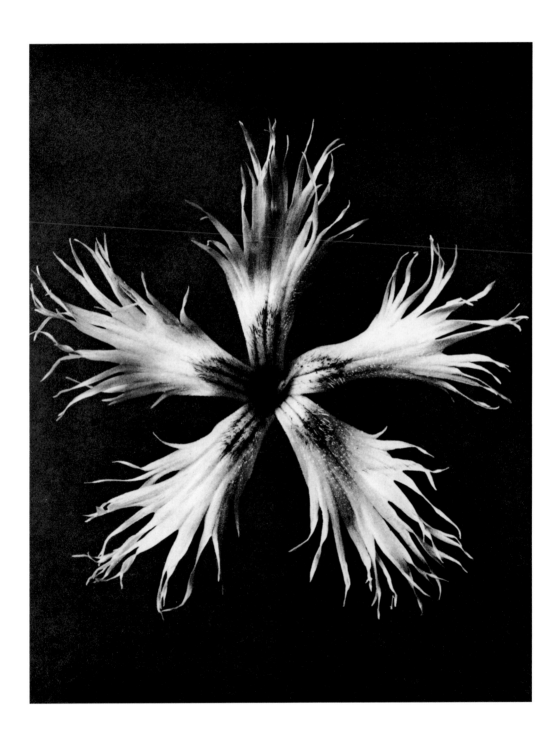

Dianthus plumarius
Federnelke
Grass pink
Œillet mignardise, 8 x

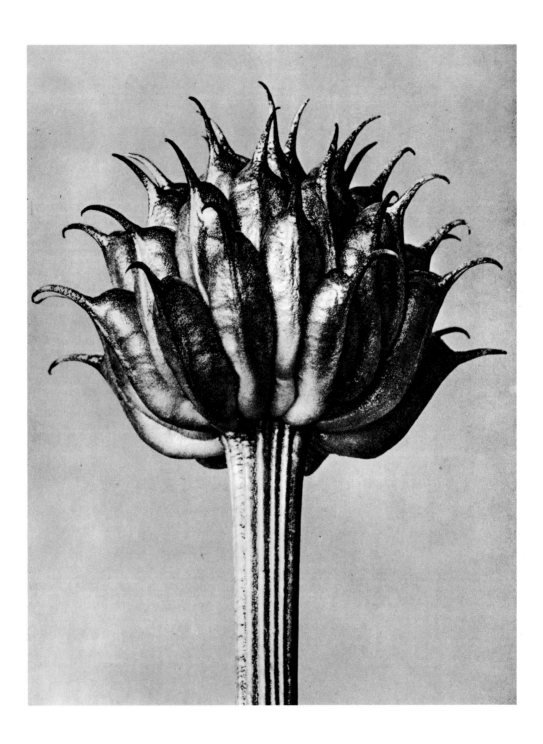

Trollius ledebourii
Trollblume, Goldranunkel, Fruchtstand
Globeflower, fruit
Trolle, fruit, 10 x

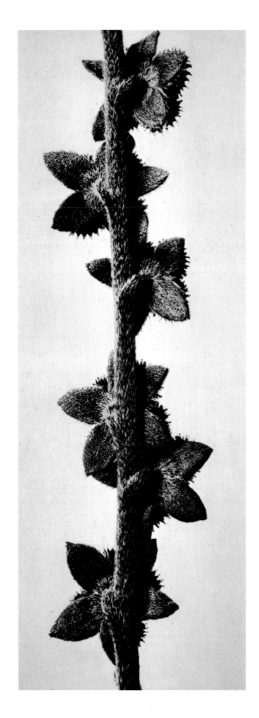

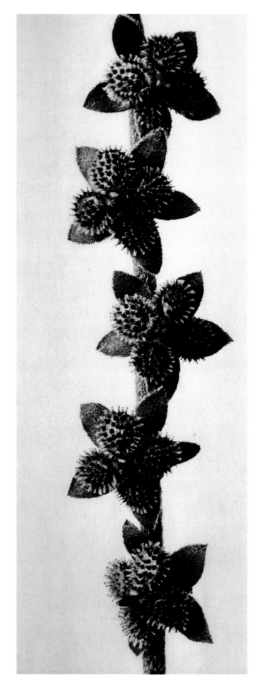

Cynoglossum officinale
Hundszunge, Fruchtstände
Common hound's-tongue, fruit-bearing spike
Langue de chien commune, fruits, 8 x

Cynoglossum officinale
Hundszunge, Fruchtstände
Common hound's-tongue, fruit-bearing spike
Langue de chien commune, fruits, 8 x

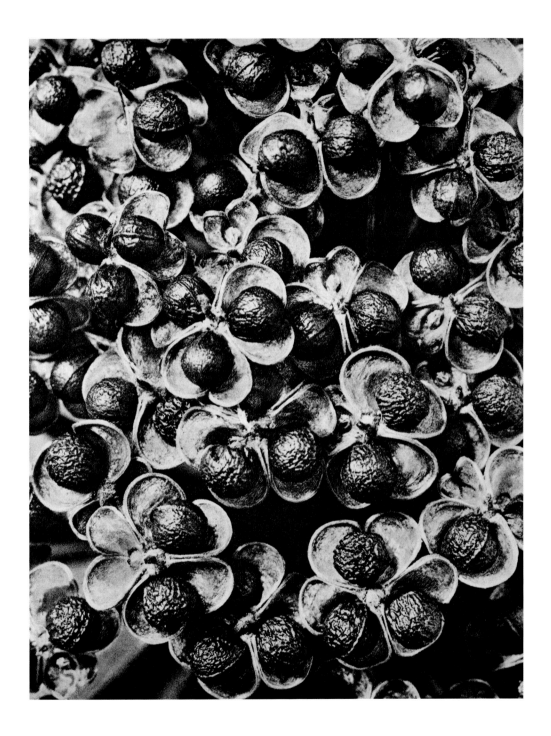

Allium victorialis
Allermannsharnisch, Siegwurz, Teil einer Samendolde
Long rooted onion, part of a seed umbel
Ail de cerf, herbe à neuf chemises, partie d'une ombelle en graines, 15 x

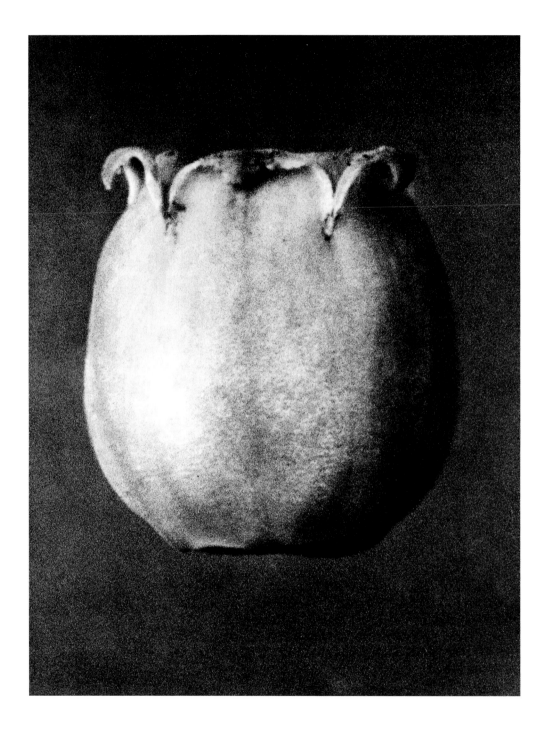

Enkianthus japonicus
Prachtglocke, Blüte
Japanese enkianthus, flower
Enkianthus japonicus, fleur, 25 x

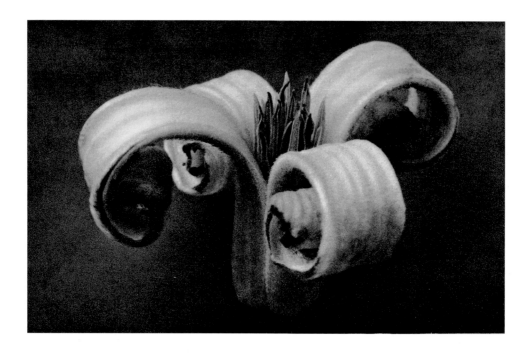

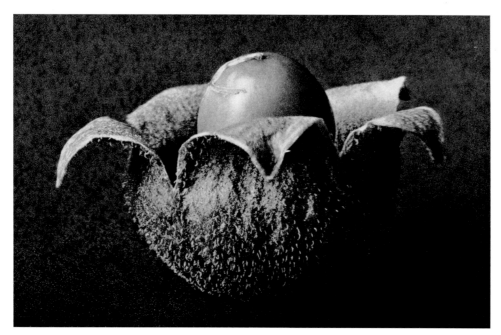

Clematis heracleifolia	*Cucubalus bacifer*
Waldrebe, Blüte	Beerentraubenkropf, Frucht im Kelche
Clematis, flower	Berry bearing chickweed, fruits within calyx
Clématite, fleur, 12 x	Cucubalus bacifer, fruits dans le calice, 12 x

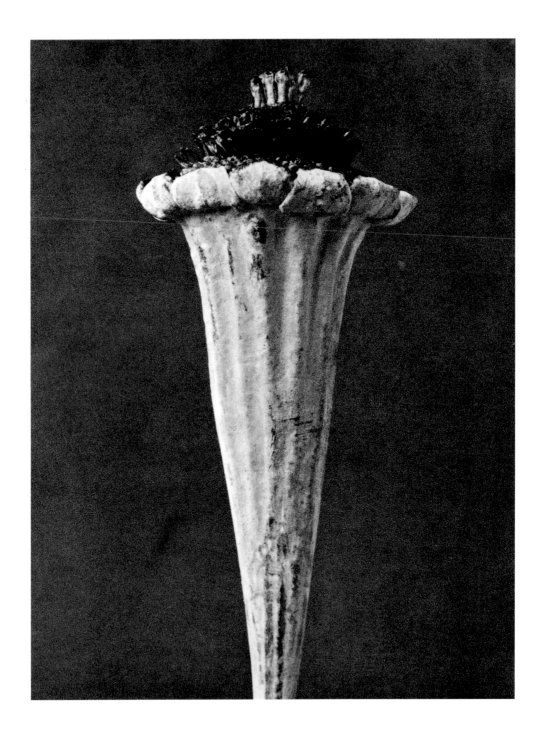

Cotula turbinata
Laugenblume, Fruchtköpfchen
Anthemis, mayweed, seed head
Cotule, capitule (fruit), 15 x

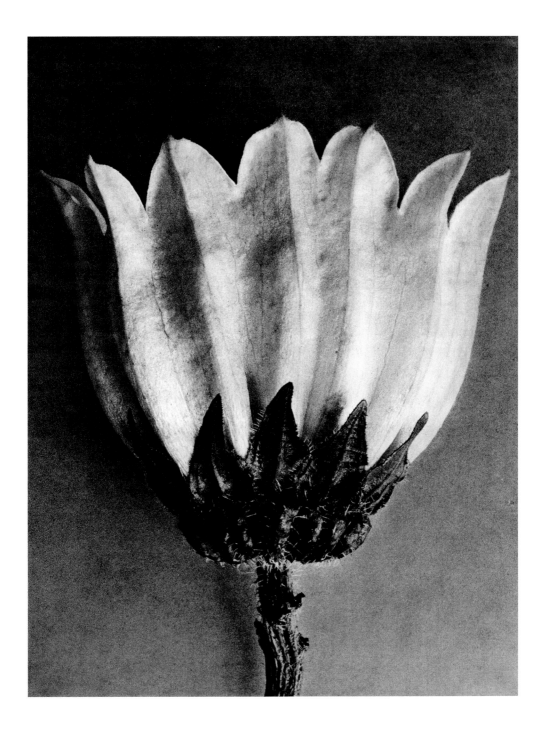

Campanula medium
Gartenglockenblume
Canterbury bell
Campanule carillon, 5 x

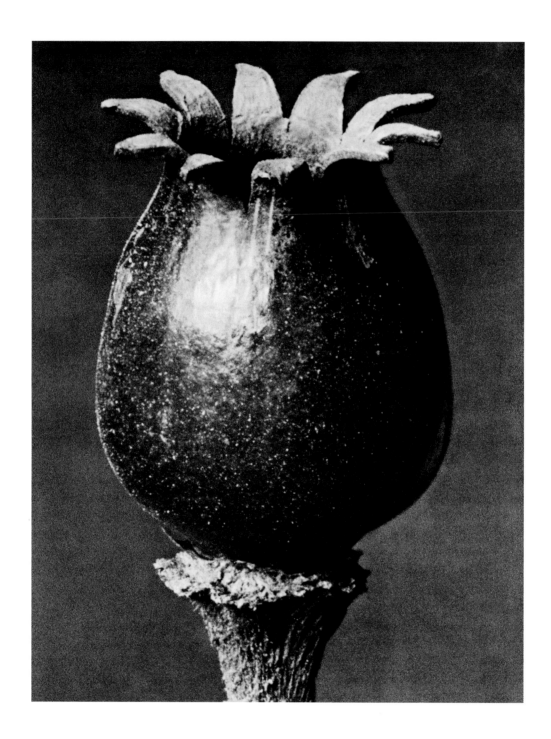

Melandrium noctiflorum
Acker-Lichtnelke, Nacht-Lichtnelke, Samenkapsel
Night-flowering campion, night-flowering silene, seed capsule
Silène noctiflore, fleur de la nuit, capsule séminale, 20 x

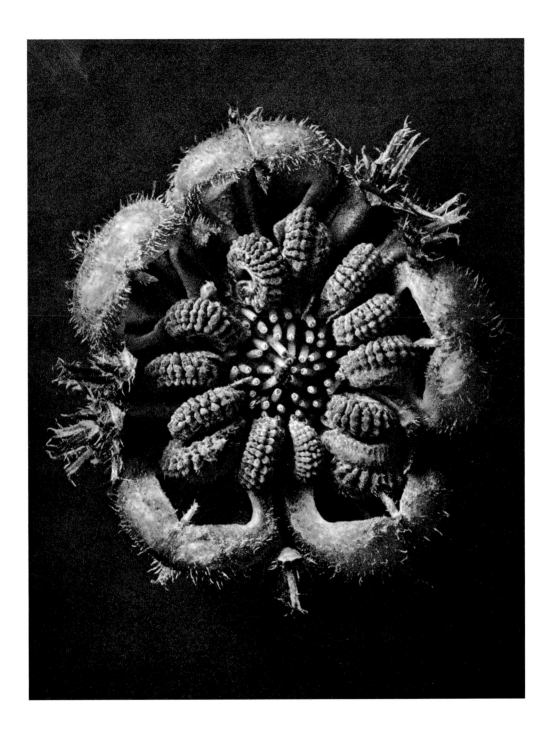

Calendula officinalis
Ringelblume, Fruchtköpfchen
Pot marigold, seed head
Souci des jardins, capitule (fruit), 6 x

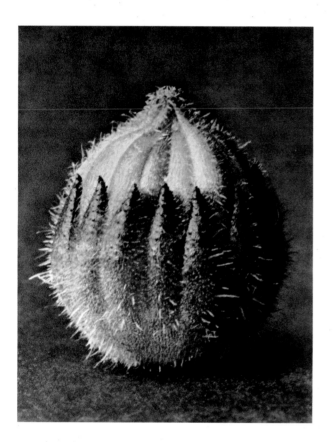

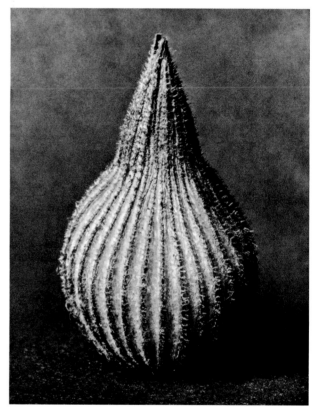

Sempervivum tectorum

Dach-Hauswurz, Blütenknospe
Roof houseleek, flower bud
Joubarbe des toits, bouton de fleur, 30 x

Silene conica

Kegelfruchtiges Leimkraut, Samenkapsel
Conical silene, seed capsule
Silène conique, capsule séminale, 20 x

Eranthis hyemalis

Winterling, Blütenknospe
Winter aconite, flower bud
Éranthe, bouton de fleur, 15 x

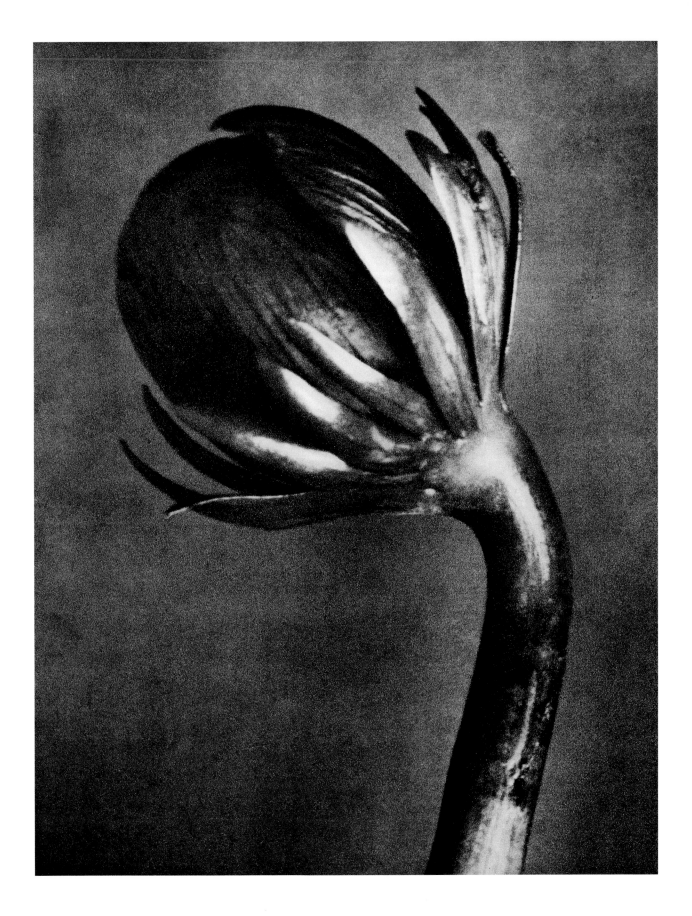

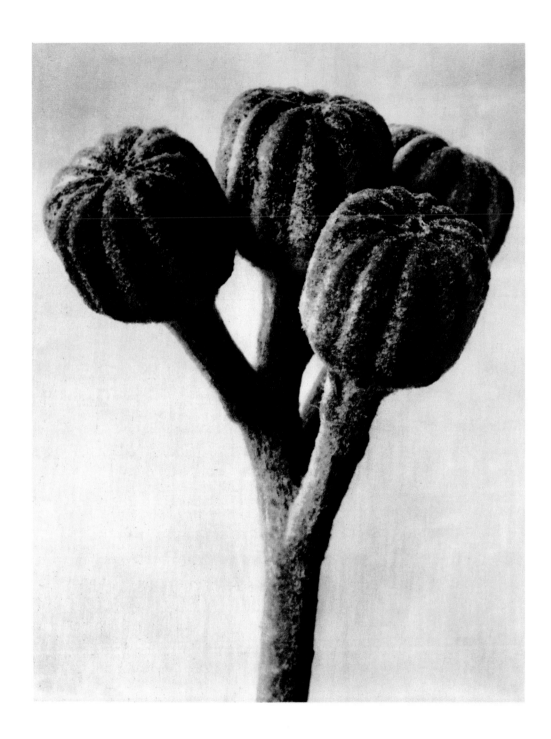

Senecio cinneraria
Strandkreuzkraut, Blütenknospen
Silver groundsel, dusty miller, flower buds
Séneçon cinéraire, boutons de fleur, 10 x

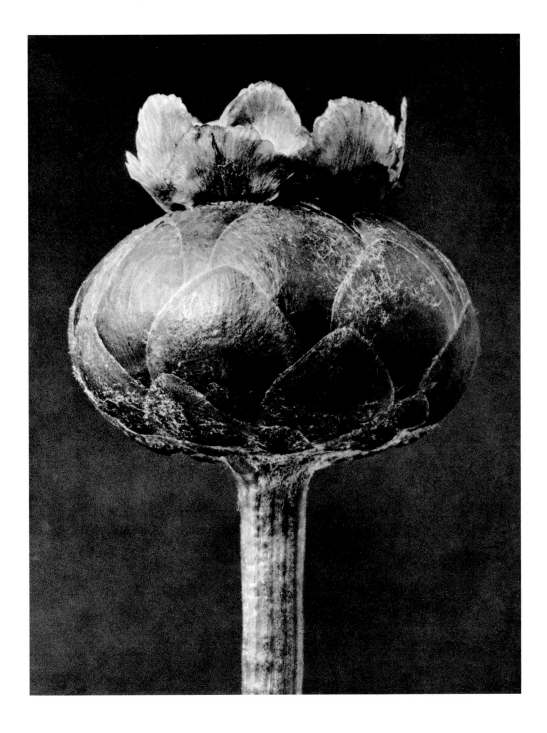

Centaurea odorata
Duft-Flockenblume, Fruchtköpfchen
Knapweed, capitulum
Centaurée odorante, capitule (fruit), 12 x

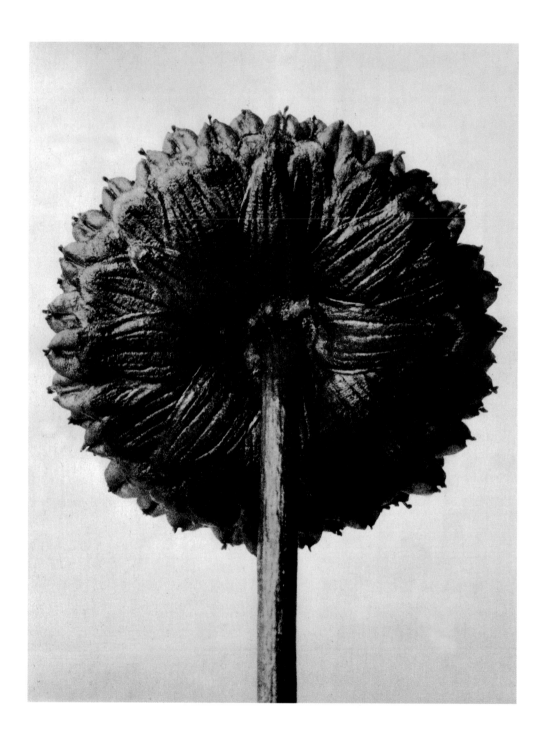

Cotula coronopifolia
Krähenfußblättrige Laugenblume, Fruchtköpfchen
Brass buttons, fruit
Cotule, capitule (fruit), 30 x

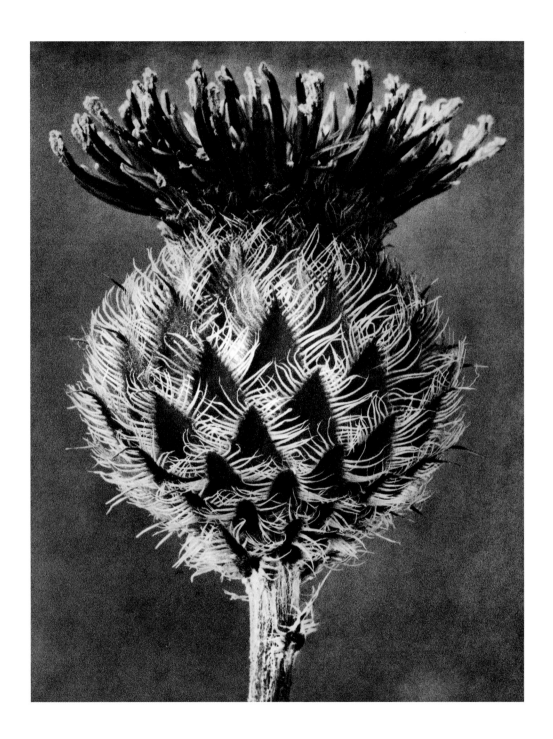

Centaurea kotschyana
Flockenblume, Blütenköpfchen
Knapweed, capitulum
Centaurée, capitule (fleur), 9 x

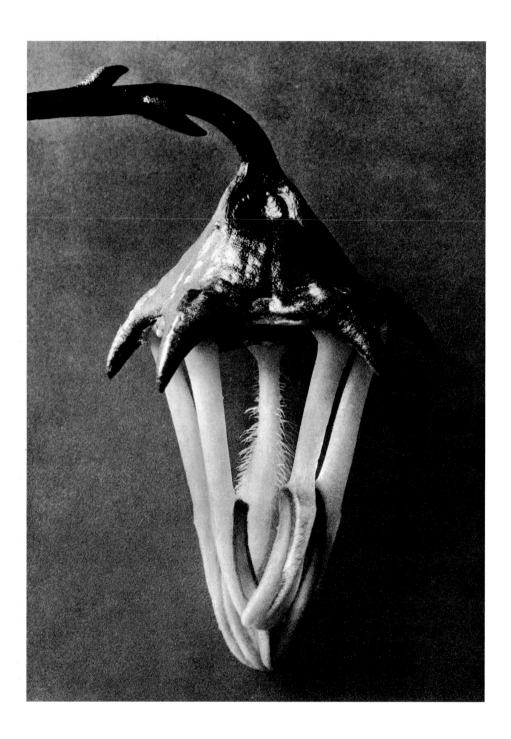

Campanula Vidalii
Glockenblume, Blüte (die Blütenblätter sind entfernt)
Bellflower, flower with petals removed
Campanule, fleur (les pétales ont été ôtés), 10 x

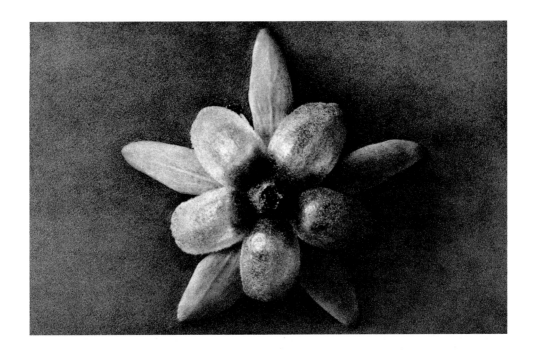

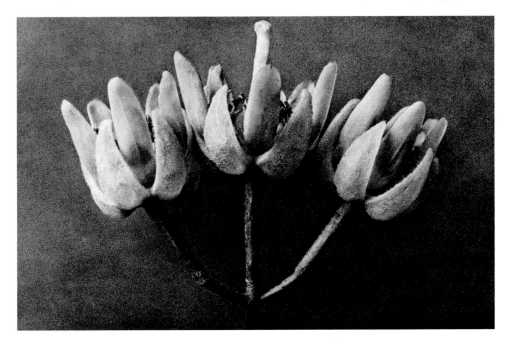

Tilia americana

Schwarzlinde, Blüte
American linden, flower
Tilleul d'Amérique, fleur, 9 x

Tilia americana

Schwarzlinde, Blüten
American linden, flowers
Tilleul d'Amérique, fleurs, 6 x

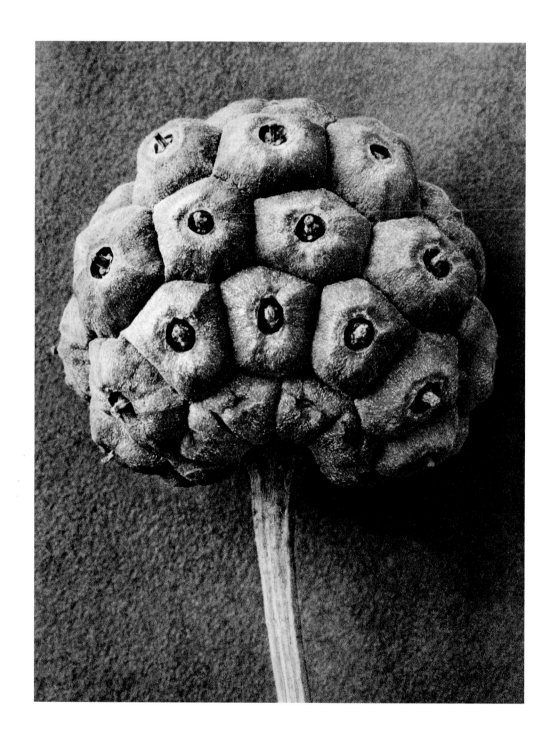

Cornus kousa
Japan-Hartriegel, Fruchtköpfchen
Dogwood, seed head
Cornouiller, capitule (fruit), 22 x

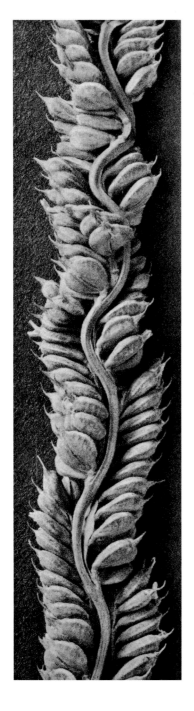

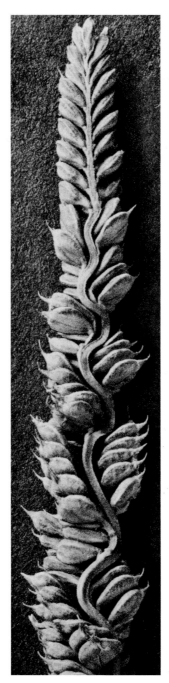

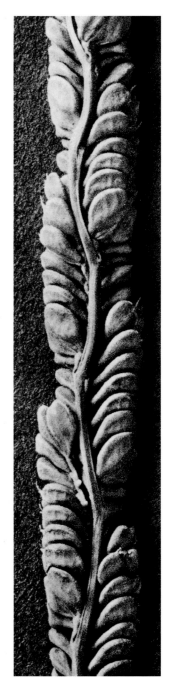

Beckmannia cruciformis
Beckmannsgras, Samenähren
Slough grass, fruiting spikelets
Beckmannie, épi (en grains), 12 x

Beckmannia cruciformis
Beckmannsgras, Samenähren
Slough grass, fruiting spikelets
Beckmannie, épi (en grains), 12 x

Beckmannia cruciformis
Beckmannsgras, Samenähren
Slough grass, fruiting spikelets
Beckmannie, épi (en grains), 12 x

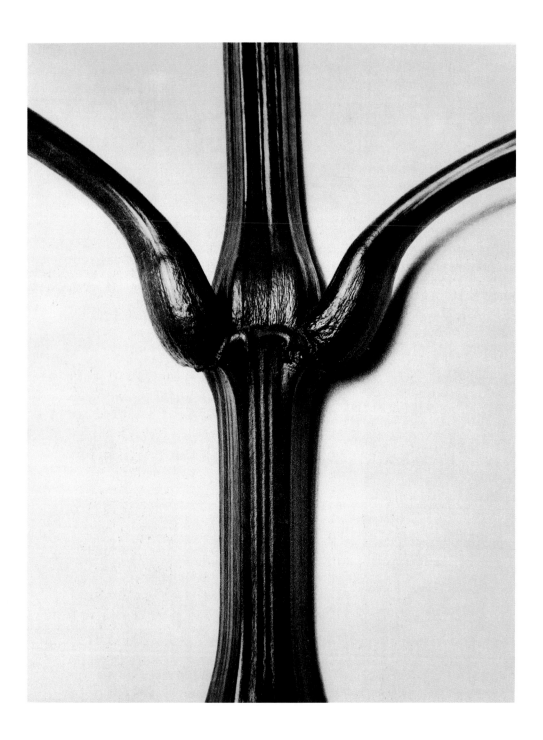

Impatiens glandulifera
Balsamine, drüsiges Springkraut, Stengel mit Verzweigung
Indian balsam, snapweed, stem with branching
Balsamine, impatiente, tige avec ramification, 1 x

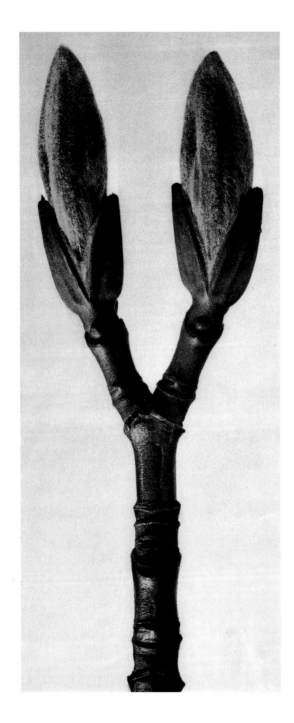

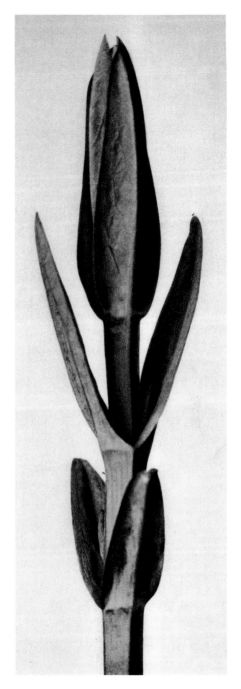

Acer pennsylvanicum
Streifenahorn, Zweigspitze mit Knospen
Striped maple, tip of a twig with buds
Érable jaspé, extrémité de rameau avec bourgeons, 8 x

Asclepias
Seidenpflanze, junger Sproß
Silkweed, young shoot
Asclépiade, jeune pousse, 5 x

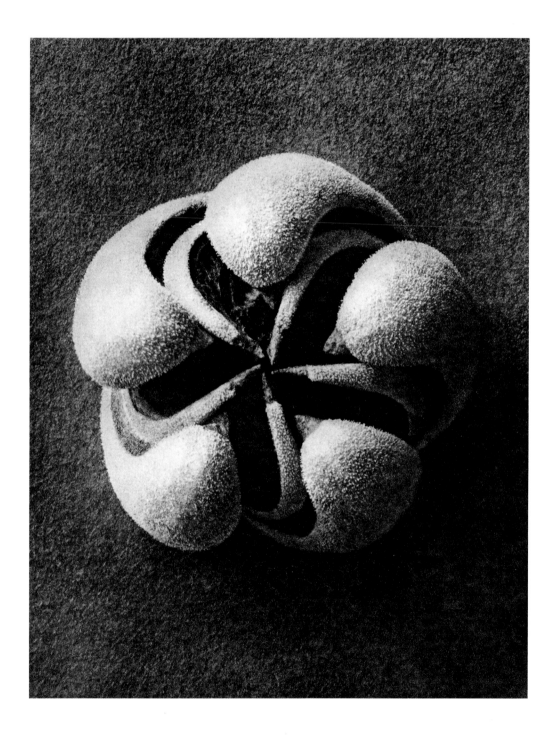

Blumenbachia hieronymi (Loasaceae)
Blumenbachia, geöffnete Samenkapsel
Blumenbachia, open seed capsule
Blumenbachie, capsule séminale ouverte, 8 x

Blumenbachia hieronymi (Loasaceae)
Blumenbachia, geschlossene Samenkapsel
Blumenbachia, closed seed capsule
Blumenbachie, capsule séminale fermée, 18 x

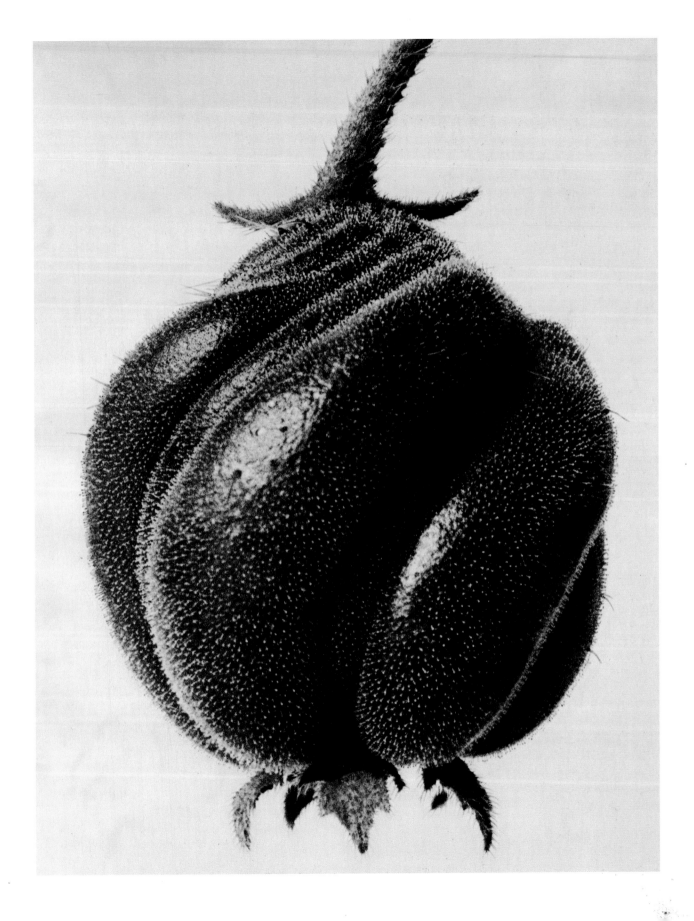

Bryonia alba
Weiße Zaunrübe, Ranken
White bryony, tendrils
Bryone blanche, vrilles, 8 x

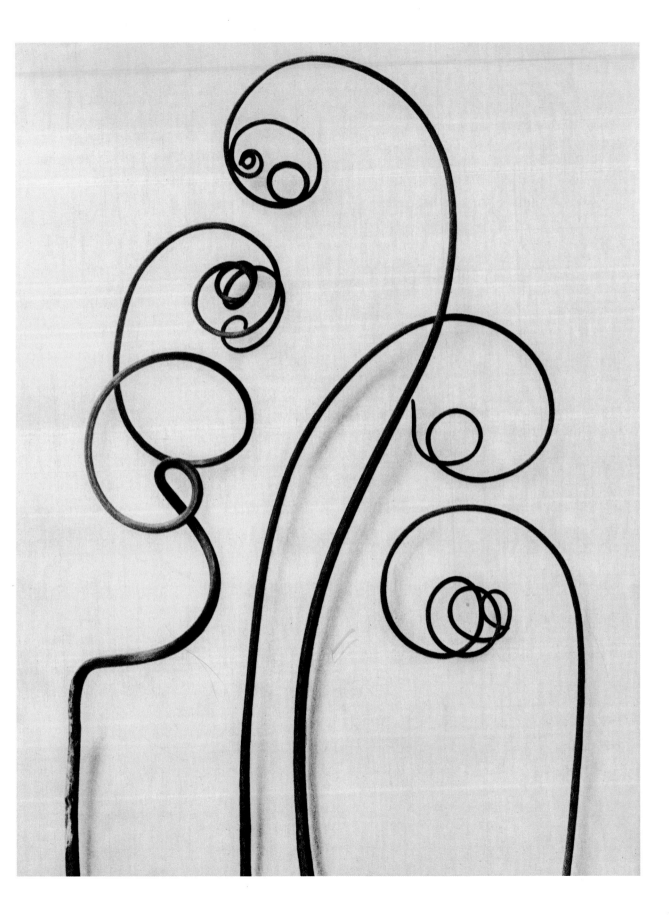

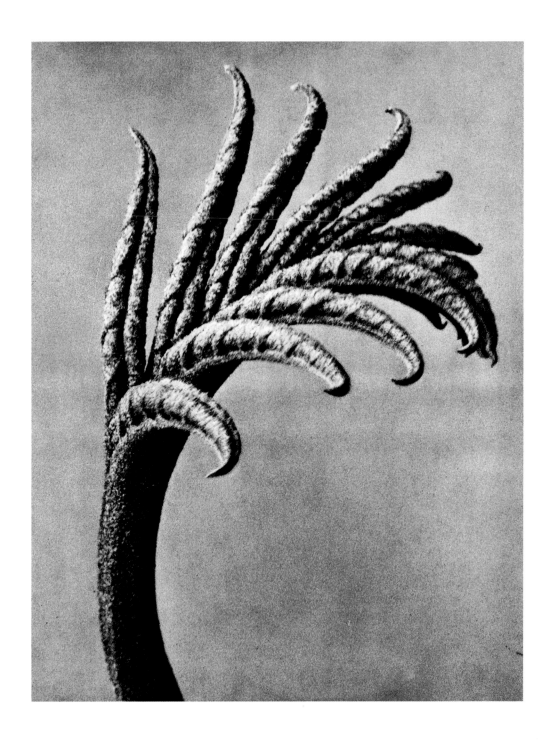

Pterocarya fraxinifolia
Eschenblättrige Flügelnuß, junges Blatt
Caucasian wingnut, young leaf
Ptérocaryer à feuilles de sorbier, jeune feuille, 10 x

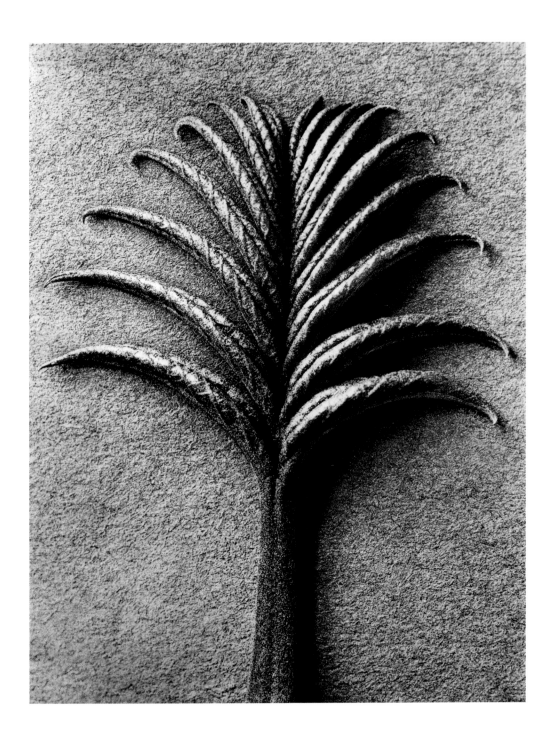

Pterocarya fraxinifolia
Eschenblättrige Flügelnuß, junges Blatt
Caucasian wingnut, young leaf
Ptérocaryer à feuilles de sorbier, jeune feuille, 12 x

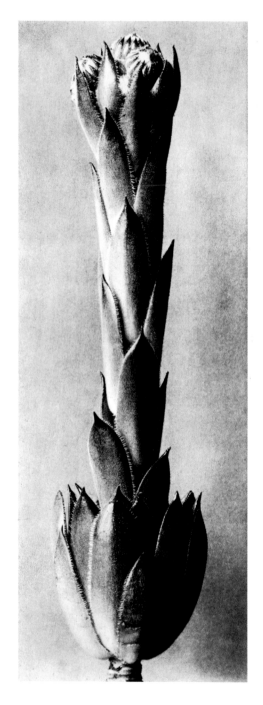

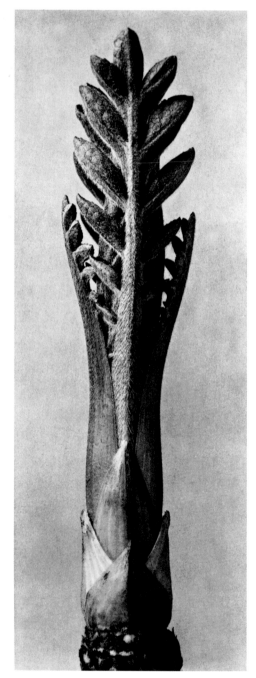

Sempervivum tectorum
Dach-Hauswurz
Roof houseleek
Joubarbe des toits, 3 x

Cephalaria dipsacoides
Schuppenkopf, junger Sproß
Cephalaria, young shoot
Céphalaire, jeune pousse, 5 x

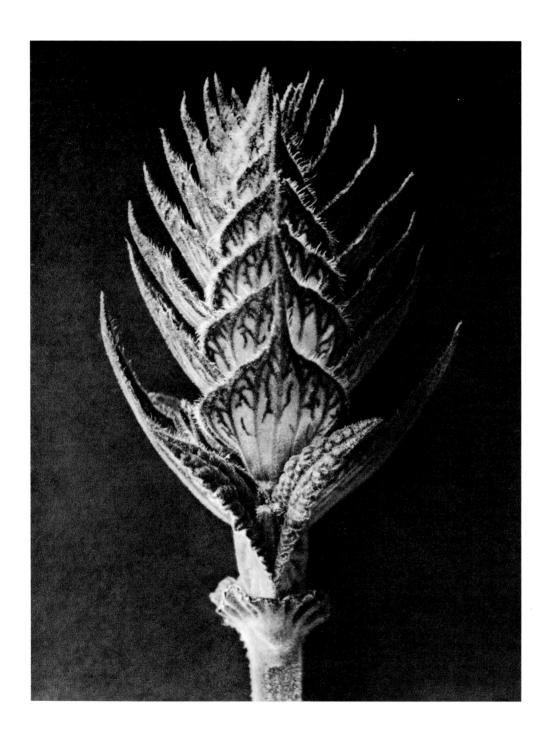

Salvia pratensis
Wiesen-Salbei
Meadow sage
Sauge des prés, 10 x

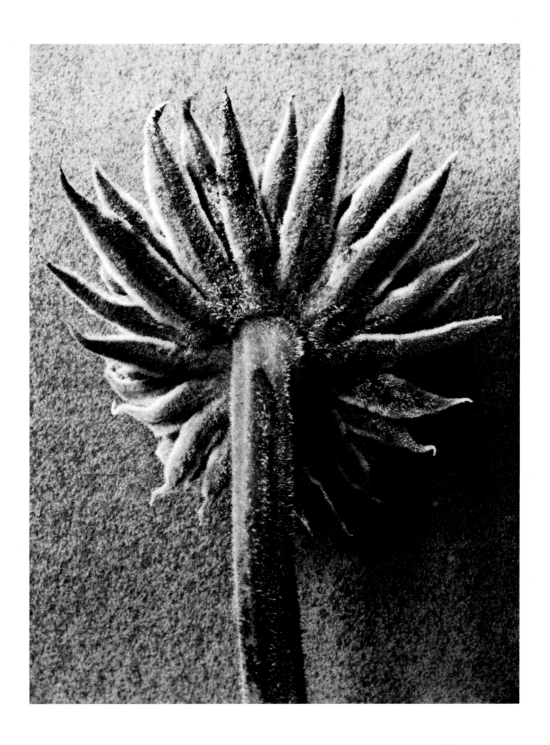

Seseli gummiferum (Umbelliferae)
Sesel, Blütenkopf von der Rückseite
Gummy meadow saxifrage, back of flower head
Séséli, dos de la fleur, 20 x

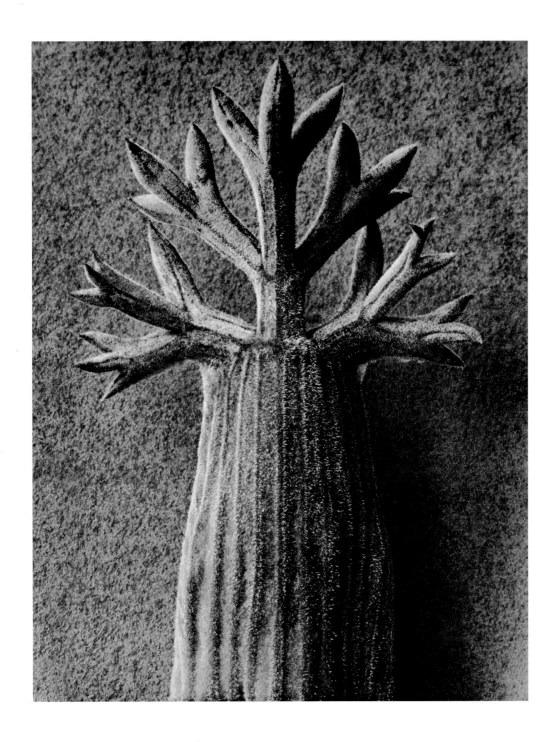

Seseli gummiferum (Umbelliferae)
Sesel, Hochblatt
Gummy meadow saxifrage, terminal growth
Séséli, bractée, 10 x

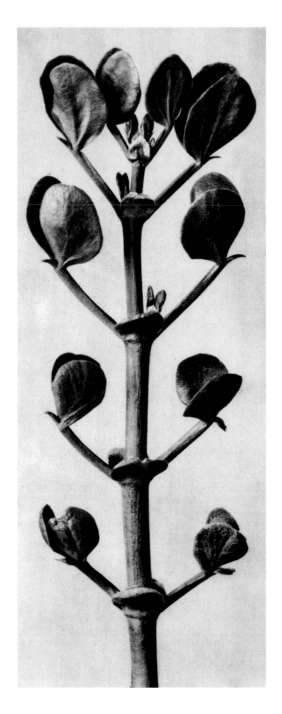

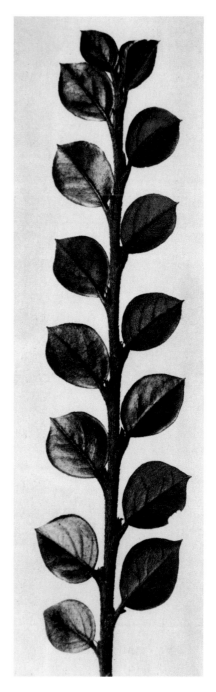

Zygophyllum fabago
Doppelblattpflanze
Bean caper
Fabagelle, 8 x

Cotoneaster integerrima
Zwergmispel
European cotoneaster
Cotonéaster à feuilles entières, buisson-ardent, 6 x

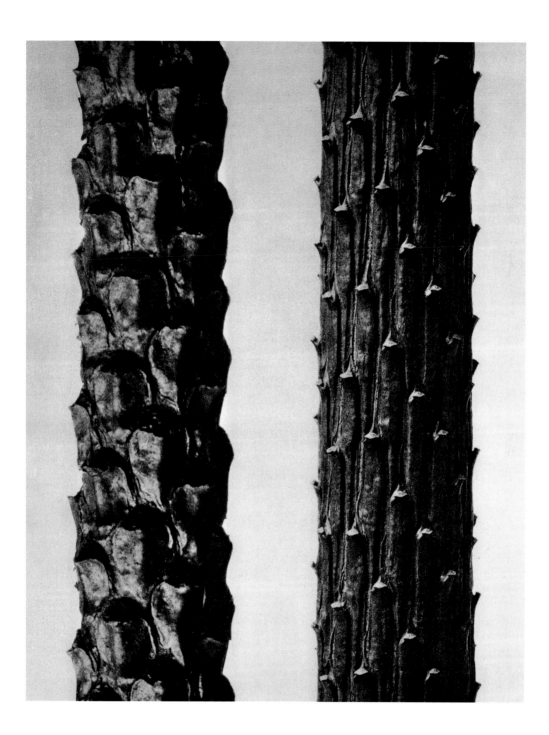

Pinus sylvestris

Gemeine Kiefer, Föhre, Zweigstück ohne Nadeln
Common Scotch pine, section of a twig without needles
Pin sylvestre, segment de rameau sans aiguilles, 8 x

Picea excelsa

Fichte, Rottanne, Zweigstück ohne Nadeln
Norway spruce, section of a twig without needles
Épicéa commun, segment de rameau sans aiguilles, 8 x

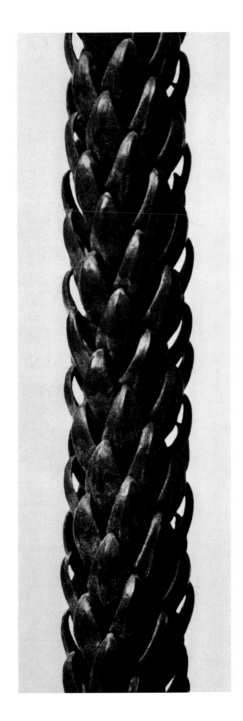

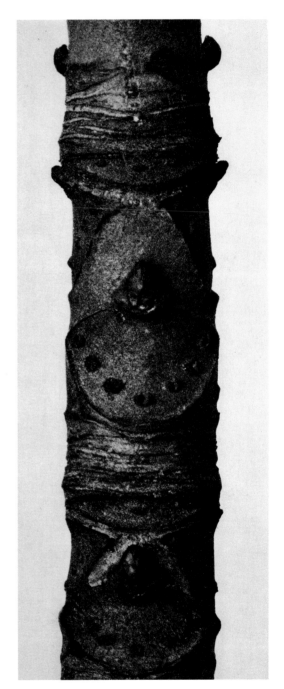

Araucaria
Andentanne, Zweigstück
Araucaria, section of a twig
Araucarie, segment d'un rameau, 6 x

Aesculus hippocastanum
Roßkastanie, Zweigstück
Horse chestnut, section of a twig
Maronnier d'Inde, segment d'un rameau, 10 x

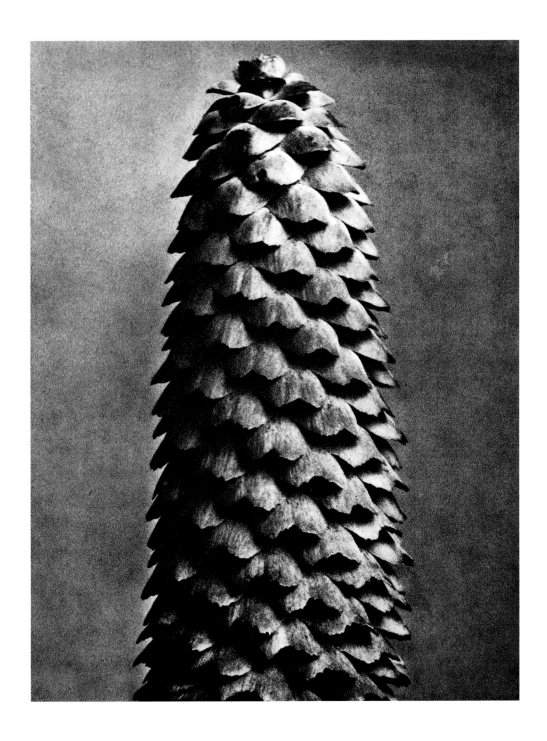

Picea excelsa
Fichte, Rottanne, Zapfen
Norway spruce, cone
Épicéa, cône, 14 x

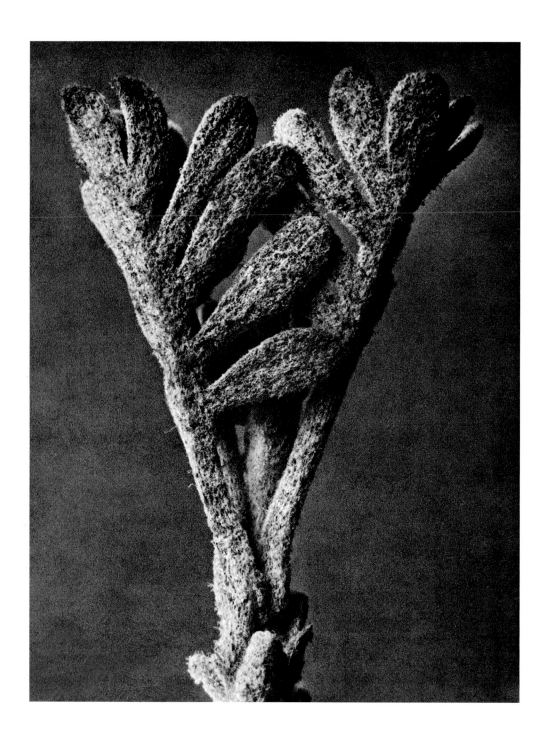

Achillea umbellata
Schafgarbe, junger Sproß
Yarrow, young shoot
Achillée, jeune pousse, 25 x

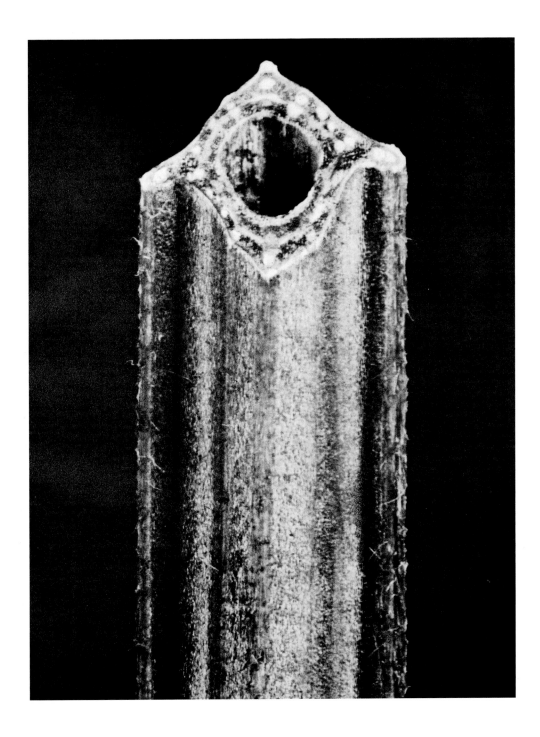

Vicia faba
Saubohne, Stengelschnitt
Broad bean, cut stem
Fève des marais, coupe de la tige, 12 x

1942

Wunder in der Natur
Magic in Nature
Prodiges de la nature

Einleitung / Introduction
Otto Dannenberg

Über den verstorbenen Urheber der Abbildungen des vorliegenden Werkes einiges zu sagen, ist mir, seinem Studiengenossen und langjährigen, befreundeten Kollegen im Lehrberuf an der ehemaligen Unterrichtsanstalt des Königlichen Kunstgewerbe-Museums und der Hochschule für die bildende Kunst zu Berlin, eine angenehme Pflicht, die ich zu seinem Andenken auf den Wunsch der Herren Verleger gern erfülle.

Der Bildhauer Professor Karl Blossfeldt ist ein Kind des Harzes und hat als solches wohl von früh auf eine enge Verbundenheit mit der Natur gehabt, deren Auswirkung dem Betrachter in den vorliegenden Abbildungen sich so schön darstellt. Freilich ist diese besondere Art der Naturbeobachtung erst das Ergebnis eines längeren Lebensganges mit Einflüssen von anderer Seite, aber diese fielen bei ihm auf vorbereiteten, fruchtbaren Boden.

Er trat in die Anhaltische Eisengießerei zu Mägdesprung im Selketal, die damals durch ihren hervorragenden Eisenguß in vielen schönen Arbeiten gut bekannt war, als Lehrling ein und fand dort eine vorzügliche, handwerkliche Ausbildung als Bildhauer, die für seine weitere, künstlerische Förderung auf der Unterrichtsanstalt des Königlichen Kunstgewerbe-Museums zu Berlin die beste Grundlage war. Hier zeichnete er sich sehr bald als tüchtiger Modelleur ornamentaler Formen aus, wie sie in verschiedenen Stilen, hauptsächlich in dem des Rokoko, damals die mannigfachsten Geräte schmückten, und seine Tätigkeit fand über das Studium hinaus reiche, praktische und lohnende Verwendung.

Als Anfang der neunziger Jahre des vorigen Jahrhunderts Professor M. Meurer in Rom zur Förderung des Pflanzenzeichenunterrichtes im Auftrage des Handels- und Kulturministeriums Unterrichtsmaterial schaffen sollte und zu seiner Unterstützung besonders befähigte Studierende als Stipendiaten nach Rom geschickt erhielt, kam auch Blossfeldt als solcher dahin. mehr verlassen sollte.

I am delighted to have been asked to say a few words about the late creator of the pictures in this book. I was a fellow student and long-term colleague and friend of his at the former Institute of the Royal Arts and Crafts Museum and the University of Fine Arts in Berlin, and I will gladly fulfil the publisher's request, in memory of my friend.

The sculptor and professor Karl Blossfeldt came from the "Harz", an area of outstanding natural beauty in the heart of Germany. Thus, his close ties with nature went right back to his childhood days, and the beholder of his pictures can sense the effect this had on him in a vivid and wonderful manner. Of course, his particular way of perceiving nature was the result of a life-long journey during which other influences too fell on receptive and fertile soil.

Karl started his career as an apprentice at an iron foundary in a town called Mägdesprung in the state of Saxony-Anhalt, Germany. This foundary was renowned at that time for its high-quality iron casting which provided Karl with an excellent opportunity to acquire skills of craftsmanship and sculpturing, and turned out to be an excellent foundation for his artistic career at the Institute of the Royal Arts and Crafts Museum in Berlin.

There, he soon became known for his skilled modelling of ornamental forms in various styles, predominantly Rococo, which in those days they used to decorate diverse machines and devices. This practical work complemented his studies in an enriching, practical and rewarding way.

In the early 1890s, Professor M. Meurer was commissioned by the Prussian Board of Trade and Education to collect material for instruction in the drawing of plants.

For this he was to select talented students to be sent to Rome on a fellowship, and among those appointed was Karl.

Dire quelques mots de l'auteur, aujourd'hui disparu, des images qui font l'objet du présent ouvrage, est pour moi, qui fus son compagnon d'études et son collègue et ami pendant toutes nos années d'enseignement à l'ancienne École du Musée royal des Arts décoratifs et à l'École supérieure des Arts plastiques de Berlin, un devoir agréable que je dédie à sa mémoire et dont, à la demande de Messieurs les éditeurs, je m'acquitte avec plaisir.

Le sculpteur et professeur Karl Blossfeldt est un enfant du Harz et à ce titre, il a connu de bonne heure une intimité avec la nature. Sa manière particulière d'observer la nature est d'abord le résultat d'influences qui, ont traversé le cours de cette existence, mais il est vrai que d'un autre côté, ces influences ont rencontré en lui un terrain propice et fertile.

Il entra comme apprenti à la fonderie de Mägdesprung, dans la vallée de la Selke, dans l'Anhalt, établissement alors très réputé pour la qualité hors pair de sa fonte à laquelle on doit la réalisation d'un grand nombre de beaux ouvrages. Il y reçut une excellente formation d'artisan et de sculpteur qui devait constituer la meilleure des bases pour la poursuite de ses études artistiques à l'École du Musée royal des Arts décoratifs de Berlin. Il s'y fit très vite remarquer par son habileté à modeler ces formes ornementales de styles différents, et en particulier rococo, dont on décorait, à l'époque, les outils et ustensiles les plus divers, et son travail trouva, au-delà des études elles-mêmes, des champs d'application pratiques et gratifiants.

Lorsqu'au début des années 1890, le professeur M. Meurer fut envoyé à Rome par le ministère du Commerce et des Affaires culturelles dans le but de promouvoir l'enseignement du dessin de végétaux, il fit obtenir à des étudiants particulièrement qualifiés des bourses.

En tant qu'élément formel de base des arts appliqués, le végétal tel qu'il a servi de modèle aux artistes de l'Antiquité pour donner lieu à des transpositions stylisées, et tel que l'ont figuré l'art égyptien, grec et d'autres

Die Pflanzen als Grundlage der angewandten Kunstformen, wie sie vorbildlich von antiken Schaffenden beobachtet und stilisiert verwendet wurden, wie die ägyptische und griechische Kunst und auch spätere sie aufweisen, geben die Anregung dafür, das moderne, kunsthandwerkliche Schaffen von der bloßen Nachahmung überkommener, angewandter Formen wieder auf den unerschöpflich fließenden Urquell der Natur zurückzuführen. Dazu bietet das Pflanzenmaterial sowohl in seinem statischen Aufbau als Vorbild tektonischer Formen, wie in der Anwendung als reine Schmuckform die beste Anregung. In Rom war Blossfeldt in diesem Sinne mehrere Jahre tätig, durch Wanderungen in der Campagna und der weiteren Umgebung Roms geeignetes Material aufspürend und im Atelier dann in die plastische Form bringend. Mit Professor Meurer bereiste er dann Griechenland, dort durch photographische Aufnahmen mithelfend an dessen Werk über die vergleichende Betrachtung der angewandten Formen mit ihrem Naturbild.

An der Unterrichtsanstalt des Königlichen Kunstgewerbe-Museums fand er nach Abschluß seiner Tätigkeit bei Meurer eine Beschäftigung als Lehrer für Pflanzenmodellieren, die er mit dem Übergang dieser Anstalt in die Hochschule für bildende Kunst bis zu seinem Tode fortsetzte. Daneben sammelte er unermüdlich geeignete Pflanzen, wie der Botanische Garten und die freie Natur sie boten, und brachte sie durch photographische Wiedergabe in verschiedensten Ansichten, Zusammenstellungen und Vergrößerungen zur Darstellung.

Für das Kunsthandwerk wird das mit unendlichem Fleiß und ausgesprochener Liebe zur Natur zusammengetragene Material Blossfeldts zu jeder Zeit eine sehr schätzbare Quelle neuer, verwertbarer Formen sein, aber auch für den Natur liebenden Laien durch die bloße Betrachtung der Wunder der Pflanze ein immer erneuter Genuß, dessen teilhaftig zu werden ich möglichst vielen wünschen möchte.

Plants as a foundation for design in the applied arts, studied and utilized in an exemplary, stylized manner by the artists of Ancient Egypt and Greece and later in more recent cultures, can motivate modern craftsmen to turn away from the plain imitation of traditional applied forms and instead to look to Nature, that everlasting source of inspiration, and thus lend their new creations a higher degree of personality.

Plant material not only presents ideals of tectonic form through its structural elements, but can also serve as inspiration for purely ornamental designs.

During the years he spent in Rome, Karl wandered through the Campagna and the wider environs of the city in search of suitable plant material, from which he later made models in his studio. Together with Professor Meurer, he travelled through Greece, helping his supervisor with photographic studies aimed at comparing shapes utilized in art with their mirror images in nature.

Having finished his work for Meurer, Karl was offered a teaching post in the Department of Plant Modelling at the Institute of the Royal Arts and Crafts Museum, where he had begun his academic career. He retained his professorship at the newly named College of Fine Arts until he died. He was also an unceasing collector of plant samples, from botanical gardens as well as from the wild. These he presented in different perspectives and enlargements as this book so wonderfully illustrates.

The collection of material, which Karl put together with infinite diligence, bears witness to his profound love of nature and is an extremely precious source of novel forms and designs that might be applied in the arts and crafts. It is also a treasure-trove for the amateur nature-lover, since simply viewing the miracle of plants is in itself a never-ending pleasure.

I would like as many people as possible to share this joy.

encore après eux, a invité la création artisanale moderne à dépasser la simple imitation de formes décoratives traditionnelles pour retourner à la source primitive et inépuisable de la nature. Le matériau végétal est en outre le meilleur des mobiles, que ce soit dans son organisation statique servant de modèle à des formes tectoniques, ou dans ses applications en tant que forme décorative pure. Pendant son séjour à Rome, Blossfeldt a travaillé plusieurs années dans ce sens, découvrant au cours de ses randonnées pédestres dans la Campagna et les environs de Rome le matériel recherché auquel il donnait après une forme plastique. Il parcourut ensuite la Grèce en compagnie du professeur Meurer, apportant son concours photographique à l'œuvre de ce dernier qui se livrait à un examen comparé des formes telles qu'on les rencontrait dans les arts appliqués et telles qu'elles existaient dans la nature. Une fois terminé son travail avec Meurer, il trouva à l'École du Musée royal des Arts décoratifs, un emploi de professeur de modelage de végétaux que, même après que l'établissement fut devenu l'École supérieure des Arts plastiques, il conserva jusqu'à sa mort. Il poursuivit parallèlement son activité d'herboriste, se rendant inlassablement au Jardin Botanique ou parcourant la campagne à la recherche de plantes qu'il reproduisait ensuite au moyen de la photographie et dont il donna, à travers les compositions, les grossissements et l'extrême diversité des visions, la représentation qu'on peut voir aujourd'hui dans ce superbe ouvrage.

Pour l'artisanat d'art, le matériel qu'a rassemblé Blossfeldt avec une application à toute épreuve et un amour prononcé de la nature, restera, quelles que soient les époques, une source très appréciable de formes nouvelles et de domaines d'application. Il en sera également de même pour le profane auquel la simple contemplation des prodiges du végétal procurera un plaisir sans cesse renouvelé, dont je voudrais souhaiter à un maximum de gens de le goûter.

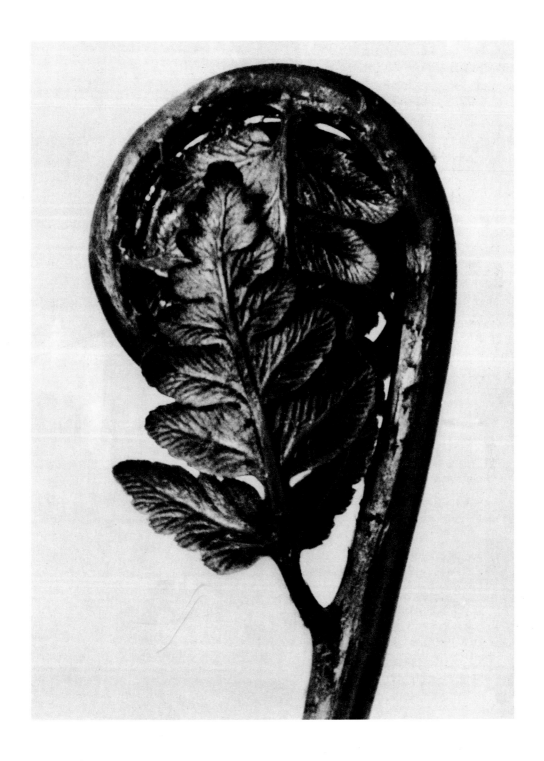

Polypodium aspidiae (Polypodiaceae)
Tüpfelfarn, junges eingerolltes Blatt
Polypody, young unrolling leaf
Polypode, crosse, 4 x

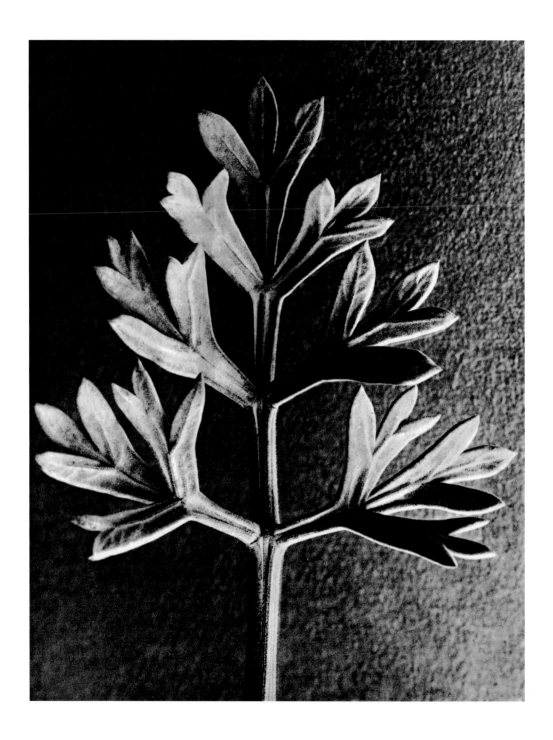

Seseli gummiferum (Umbelliferae)
Sesel, Blatt einer Blütendolde
Gummy meadow saxifrage, part of an umbel
Séséli, feuille d'une inflorescence composée, 20 x

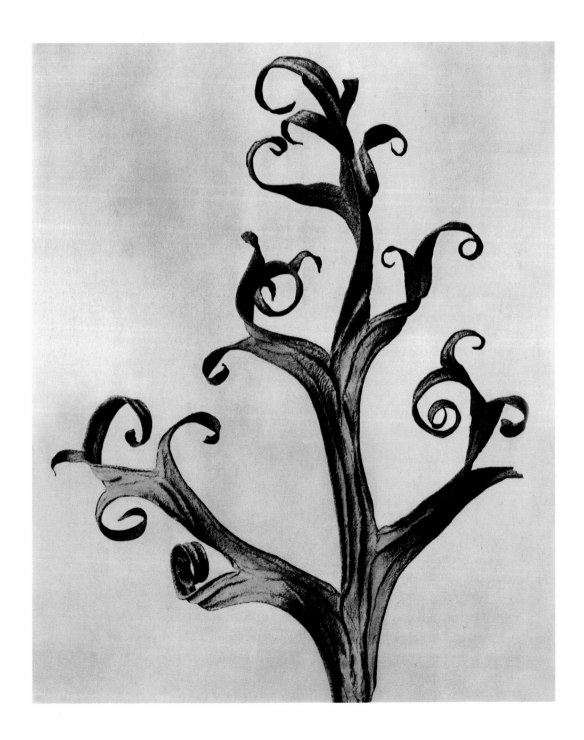

Delphinium
Rittersporn, Teil eines trockenen Blattes
Larkspur, part of a dried leaf
Dauphinelle, pied-d'alouette, fragment d'une feuille desséchée, 6 x

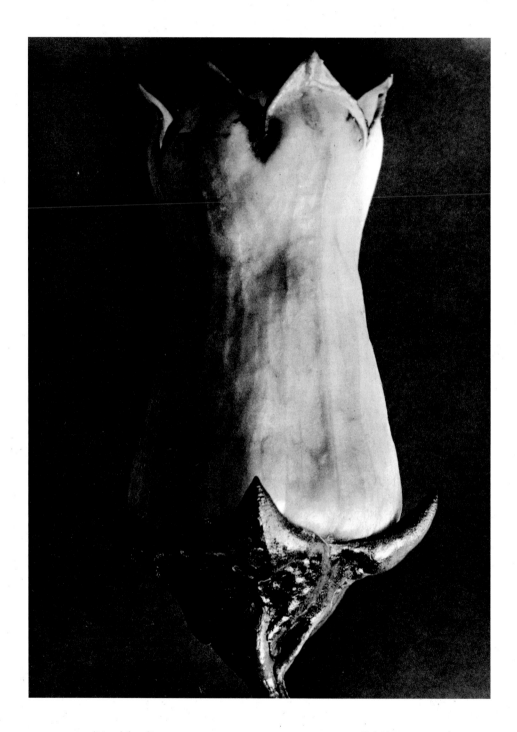

Erica thibandiea
Heidegewächs, Blüte
Heath family, flower
Ericacées, fleur

Delphinium
Rittersporn, Teile eines am Stengel getrockneten Blattes
Larkspur, part of a leaf dried on the stem
Dauphinelle, pied-d'alouette, parties d'une feuille
séchée sur sa tige, 6 x

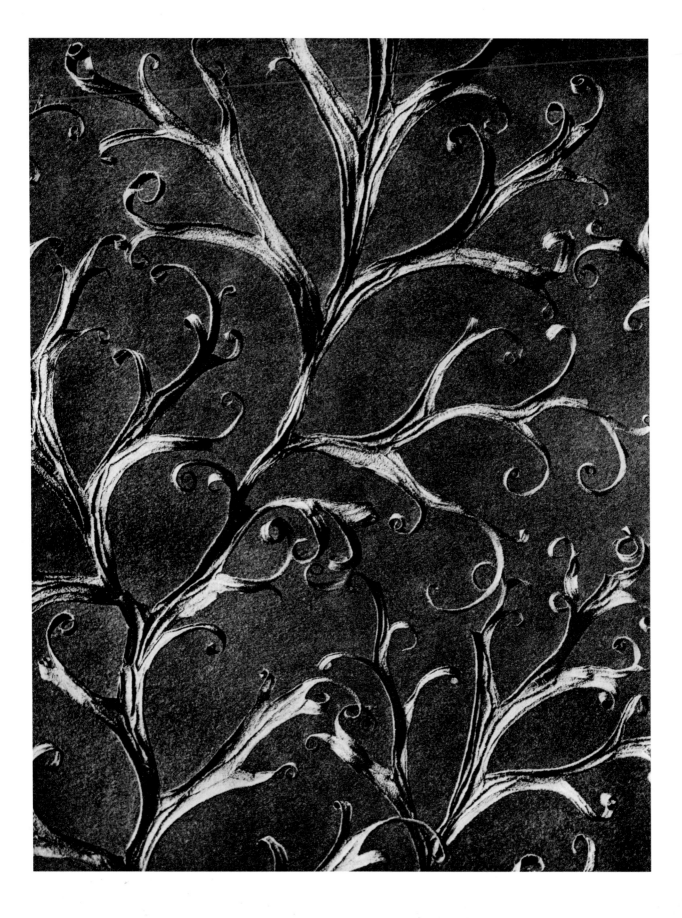

Cajophora lateritia (Loasaceae)
Brennwinde, Loase, geöffnete Knospe
Chile nettle, open bud
Loasa, bouton ouvert

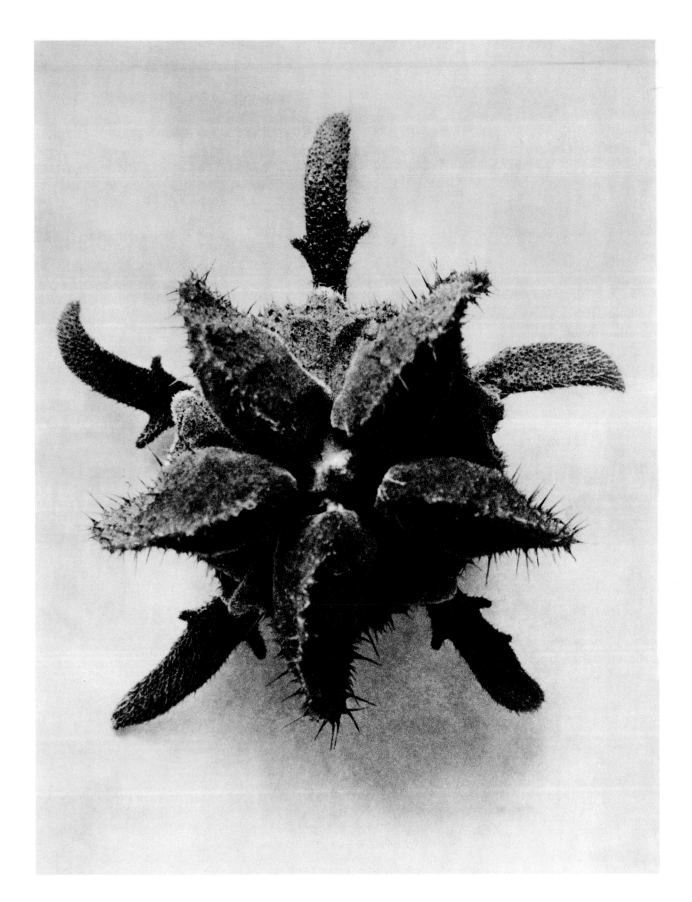

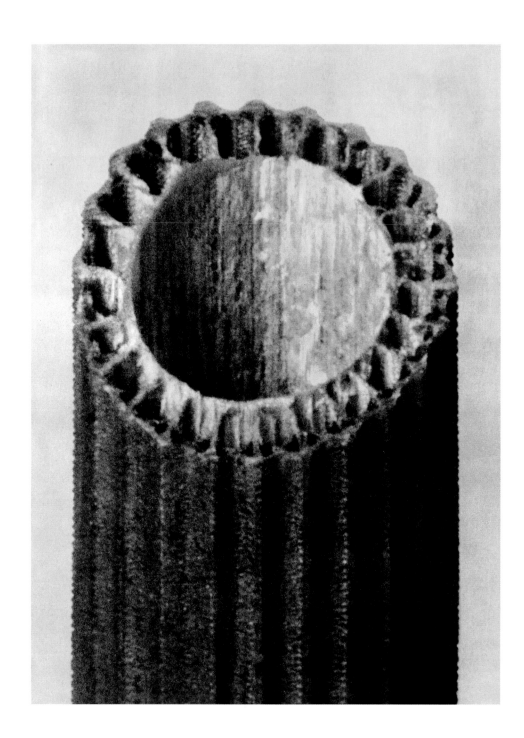

Equisetum hyemale
Winter-Schachtelhalm, Sproßstück mit Querschnittfläche
Dutch rush, scouring rush, cross-section of shoot
Prêle d'hiver, prêle des tourneurs, segment de pousse avec coupe transversale

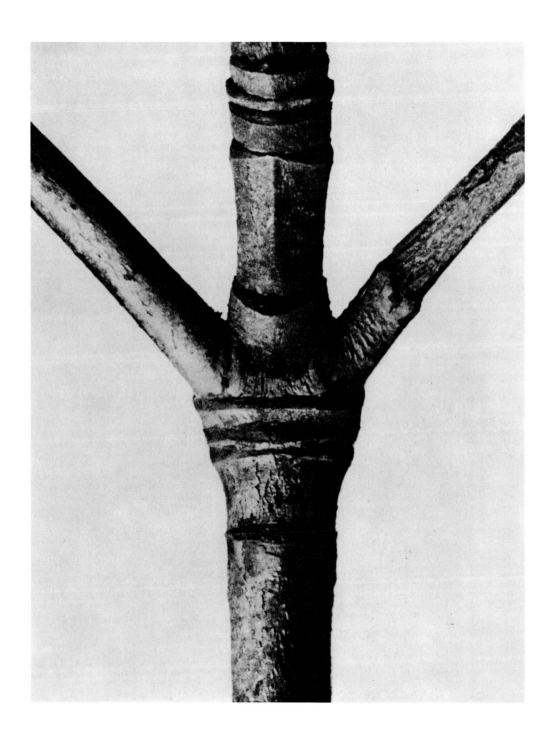

Cornus nuttallii
Kornelle, Hartriegel, Verzweigung
Pacific dogwood, branching
Cornouiller, ramification, 8 x

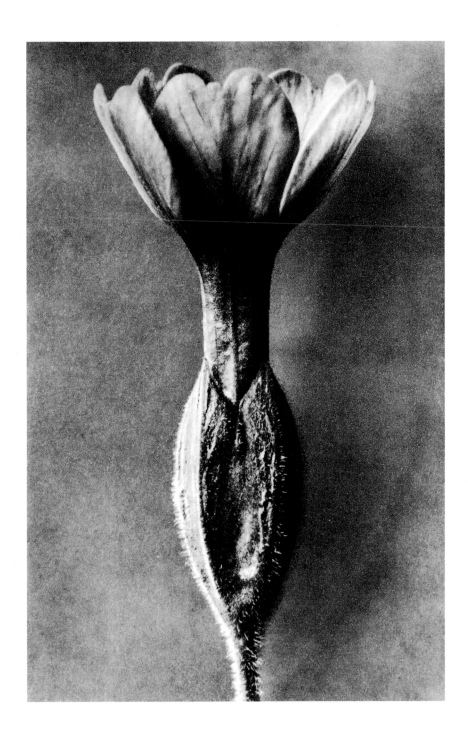

Primula veris
Frühlingsschlüsselblume, Marienschlüssel
Cowslip primrose
Primevère officinale

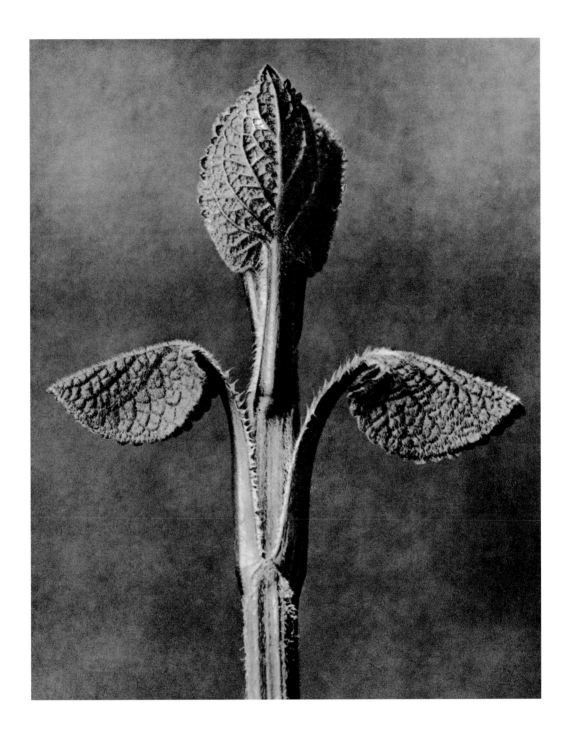

Phlomis sania
Samisches Brandkraut, Blattentfaltung
Phlomis sania, unfolding leaf
Phlomide, feuille

Biographie
Biography
Biographie

1865

Karl Blossfeldt wird am 13. Juni in Schielo im Unterharz geboren. Besuch des Realgymnasiums im benachbarten Harzgerode, das er mit der mittleren Reife beendet.

1881–1883

Lehre als Bildhauer und Modelleur in der Kunstgießerei des Eisenhüttenwerks Mägdesprung im Harzer Selketal.

1884–1890

Zeichnerisches Grundstudium an der Unterrichtsanstalt des Königlichen Kunstgewerbemuseums in Berlin, finanziert durch ein Stipendium der preußischen Regierung.

1890–1896

Mitarbeit an dem Projekt des Zeichenlehrers Professor Moritz Meurer in Rom zur Herstellung von Unterrichtsmaterial für das Pflanzen-

Karl Blossfeldt, c. 1894
In Italien / In Italy / En Italie

1865

Born on June 13, 1865 in Schielo [Unterharz/Germany]. Attended high school in the nearby village of Harzgerode. Graduated with a secondary school certificate.

1881–1883

Sculpturing and modelling apprenticeship in artistic forms of iron casting at the iron foundry in Mägdesprung in the Selke valley of the Harz mountains.

1884–1890

Drawing class as an art student at the Institute of the Royal Arts and Crafts Museum in Berlin. Fellowship granted by the Prussian government.

1890–1896

Participated in a project collecting plant material for drawing classes directed by Moritz Meurer in Rome. Excursions throughout Italy. Trips to Greece as well as North Africa. During this period Blossfeldt presumably started systematic photographic documenting of single plant samples as he was assisting Moritz Meurer who had established the photographic practice of recording plants for his training material project.

1896–1909

Some of Blossfeldt's photographs appear in Moritz Meurer's publications.

1898

Started to teach at the Institute of the Royal Arts and Crafts Museum in Berlin. He simultaneously assisted Ernst Ewald, the director of the museum. Married Maria Plank.

1899

Hired as teacher at the Institute of the Royal Arts and Crafts Museum in Berlin. Karl pursued this profession for 31 years. He was a professor of

1865

Karl Blossfeldt naît le 13 juin à Schielo dans le Harz. Il fréquente le collège de la commune voisine de Harzgerode, où il obtient son brevet élémentaire. Fin de sa scolarité.

1881–1883

Apprentissage de sculpteur et de modeleur à la fonderie d'art de l'usine sidérurgique de Mägdesprung, dans la vallée de la Selke.

1884–1890

Études de dessin à l'École du Musée royal des Arts décoratifs de Berlin, financées par une bourse du gouvernement prussien.

1890–1896

Envoyé à Rome, il collabore au projet du professeur de dessin Moritz Meurer, chargé de mettre sur pied un matériel pédagogique. De Rome, ils entreprennent des excursions dans le reste de l'Italie ainsi que des voyages en Grèce et en Afrique du Nord, dans le but de rassembler le matériel botanique qui servira de modèle. Dans la mesure où ce sont leurs propres photos de plantes que Meurer utilise comme modèles, c'est sans doute à cette époque que remonte le côté systématique du travail photographique de Blossfeldt.

1896–1909

Parution de quelques photographies de Blossfeldt dans les publications de Moritz Meurer.

1898

Début de son activité d'enseignant à l'École du Musée royal des Arts décoratifs de Berlin, où il est en même temps l'assistant du directeur Ernst Ewald. Mariage avec Maria Plank.

1899

Début d'une longue carrière d'enseignant. Il donnera pendant 31 ans des cours de «modelage d'après

zeichnen. Von Rom aus Exkursionen ins restliche Italien und Reisen nach Griechenland und Nordafrika, die der Materialsammlung botanischer Vorlagen dienen. Da Meurer mit selbsterstellten photographischen Vorlagen arbeitet, dürfte Blossfeldt in dieser Periode mit der systematischen Photoarbeit an Pflanzen begonnen haben.

1896–1909
Veröffentlichung einiger Photographien Blossfeldts in Publikationen von Moritz Meurer.

1898
Beginn der Lehrtätigkeit an der Unterrichtsanstalt des Königlichen Kunstgewerbemuseums in Berlin, an der er zugleich Assistent des Direktors Ernst Ewald ist. Heirat Blossfeldts mit Maria Plank.

1899
Beginn der dauerhaften Lehrtätigkeit an derselben Schule. Blossfeldt unterrichtet in den folgenden 31 Jahren als Dozent im Lehrfach »Modellieren nach Pflanzen«. Einsatz seiner Photographien als didaktische Materialien.

1910
Scheidung von Maria Plank.

1912
Blossfeldt heiratet die Opernsängerin Helene Wegener. In den folgenden Jahren weitere, gemeinsame Reisen nach Südeuropa und Nordafrika.

Karl Blossfeldt, 1895
Selbstporträt / Self-portrait / Autoportrait

Karl Blossfeldt
Italien, Rom, Santa Maria Maggiore
Italy, Rome, Santa Maria Maggiore
Italie, Rome, Santa Maria Maggiore

1921
Ordentlicher Professor an der Hochschule für Bildende Künste in Berlin, der ehemaligen Unterrichtsanstalt des Königlichen Kunstgewerbemuseums.

1926
Erste Photoausstellung in der Galerie Nierendorf in Berlin. Einige Pflanzenphotographien, die ursprünglich der Meurerschen Zeichenlehre als di-

modelling based on plant samples and used his photographs as teaching material.

1910
Divorced Maria Plank.

1912
Married opera singer Helene Wegener. In the following years, they travelled to the South of Europe and North Africa together.

les plantes», discipline dans laquelle ses photographies trouveront une application didactique.

1910
Divorce avec Maria Plank.

1912
Blossfeldt épouse la cantatrice Helene Wegener. Ils font ensemble de nombreux voyages dans le Sud de l'Europe et en Afrique du Nord.

Karl Blossfeldt, c. 1930

daktisches Material dienten, werden in illustrierten Zeitschriften und diversen Büchern zur Architektur- und Gestaltungstheorie abgedruckt.

1928
Erscheinen des Bildbandes *Urformen der Kunst.* Akzeptanz des Blossfeldtschen Werkes in der literarischen Welt, aber auch in der breiten Öffentlichkeit.

1929
Ausstellung Blossfeldtscher Photographien im Bauhaus, Dessau, vom 11. bis zum 16. Juni.

1930
Emeritierung Blossfeldts.

1932
Erscheinen des Bildbandes *Wundergarten der Natur.* Karl Blossfeldt stirbt am 9. Dezember 1932 in Berlin.

1921
Professorship at the college of Fine Arts in Berlin, former Institute of the Royal Arts and Crafts Museum.

1926
First exhibition at the Nierendorf Gallery in Berlin. Some botanical photographs, originally used as teaching material in Meurer's manual for drawing studies, published in several illustrated magazines and books on architecture and design theory.

1928
Urformen der Kunst published. Enthusiastic response in literary circles, and also from the general public.

1929
Exhibition at the Bauhaus in Dessau from June 11–16.

1930
Took on emeritus status.

1932
Wundergarten der Natur [Wonders of Nature, second series of Art forms in Nature] published. Died on December 9, 1932 in Berlin.

1921
Il est nommé professeur titulaire à l'École supérieure des Arts plastiques de Berlin, l'ancienne École du Musée royal des Arts décoratifs.

1926
Première exposition à la Galerie Nierendorf à Berlin. Certaines photographies de plantes, que Meurer utilisait à l'origine comme support pédagogique pour ses cours de dessin, sont reproduites dans des revues illustrées et divers ouvrages théoriques sur la création artistique et l'architecture.

1928
Parution de l'album *Urformen der Kunst* [Formes originelles de l'art], qui rencontre un grand succès auprès du public littéraire.

1929
Exposition de photographies de Blossfeldt au Bauhaus de Dessau, du 11 au 16 juin.

1930
Départ à la retraite.

1932
Parution de l'album *Wundergarten der Natur* [Le jardin merveilleux de la nature]. Karl Blossfeldt meurt à Berlin le 9 décembre.

Karl Blossfeldt
Italien, Rom, Kapitolshügel
Italy, Rome, Capitol
Italie, Rome, Capitole

Bibliographie
Bibliography
Bibliographie

Bücher von Karl Blossfeldt
Books by Karl Blossfeldt
Livres de Karl Blossfeldt

1928
Karl Blossfeldt: *Urformen der Kunst. Photo-graphische Pflanzenbilder.* Introduction: Karl Nierendorf, 120 plates, Berlin [Wasmuth] 1928. English and French translation: cf. 1929 Swedish translation: cf. 1930

1929
Karl Blossfeldt: *Art Forms in Nature.* Introduction: Karl Nierendorf, London [A. Zwemmer] 1929.
Karl Blossfeldt: *Art Forms in Nature.* Introduction: Karl Nierendorf, New York [E. Weyhe] 1929.
Karl Blossfeldt: *La plante.* Introduction: Karl Nierendorf, Paris [Librairie des Arts décoratifs] 1929.

1930
Karl Blossfeldt: *Konstformer i naturen.* Text: Axel L. Blomdahl and C. Skottsberg, Stockholm 1930.

1932
Karl Blossfeldt: *Wundergarten der Natur. Neue Bilddokumente schöner Pflanzenformen.* Introduction: Karl Blossfeldt, 120 plates, Berlin [Verlag für Kunstwissenschaft] 1932.

1935
Karl Blossfeldt: *Urformen der Kunst* [»Volksausgabe«]. Introduction: Karl Nierendorf, Berlin [Wasmuth] 1935. English translation: cf. 1935 and 1936.

1936
Karl Blossfeldt: *Art Forms in Nature.* ["Popular edition"] New York [Wehye] 1935.

1936
Karl Blossfeldt: *Art Forms in Nature.* ["Popular edition"] London [A. Zwemmer] 1936.

1942
Karl Blossfeldt: *Wunder in der Natur. Bild-Dokumente schöner Pflanzenformen.* Introduction: Otto Dannenberg, Leipzig [H. Schmidt & C. Günther, Pantheon-Verlag für Kunstwissenschaft] 1942.

Bücher über Karl Blossfeldt
Books on Karl Blossfeldt
Livres sur Karl Blossfeldt

1981
Karl Blossfeldt 1865–1932. Das fotografische Werk. Text: Gert Mattenklott, botanical editing: Harald Kilias, Munich [Schirmer/Mosel] 1981.

1982
Karl Blossfeldt: Urformen der Kunst. Epilogue: Ann and Jürgen Wilde, Dortmund [Harenberg Edition] 1982. Published in the series: Die bibliophilen Taschenbücher, 303.

1985
Karl Blossfeldt: Art forms in the plant world. Introduction: Karl Nierendorf, New York [Dover Publications] 1985.

1990
Karl Blossfeldt. Fotografien zwischen Natur und Kunst. Ed.: Andreas Hüneke and Gerhard Ihrke, Leipzig [Fotokinoverlag] 1990.

1996
Sachsse, Rolf: *Karl Blossfeldt. Photographs 1865–1932.* Cologne [Taschen] 1996.

1997
Karl Blossfeldt. Alphabet der Pflanzen. Ed.: Ann and Jürgen Wilde, Text: Gert Mattenklott, Munich [Schirmer/Mosel] 1997. Published in the series: Meister der Kamera.

1998
Karl Blossfeldt. Arbeitscollagen. Ed.: Ann and Jürgen Wilde, Munich [Schirmer/ Mosel] 1998.

Ausstellungskataloge
Exhibition Catalogues
Catalogues d'exposition

1929
Internationale Ausstellung des Deutschen Werkbundes Film und Foto. Stuttgart 1929. Reprint: cf. 1979

1976
Karl Blossfeldt. Fotografien 1900–1932. Ed.: Klaus Honnef, Rheinisches Landesmuseum Bonn, Cologne [Rheinland-Verlag] 1976. Published in the series: Kunst und Altertum am Rhein, 65.

1978
Karl Blossfeldt. Photographs. Introduction: David Elliot, Oxford Museum of Modern Art, Oxford 1978.

1979
Internationale Ausstellung des Deutschen Werk-

bundes Film und Foto. Ed.: Karl Steinorth, Stuttgart [Deutsche Verlagsanstalt] 1979. First edition: cf. 1929
Ernst Fuhrmann. Text: Volker Kahmen, Galerie Rudolf Kicken, Cologne 1979.

1984
Karl Blossfeldt. Pflanzenfotografien.
Text: Paul Wedepohl, Galerie Taube, Berlin 1984.

1987
Botanica. Photographies de végétaux aux XIXe et XXe siècles. Text: Pierre Gascar, Centre National de la Photographie/ Ministère de la Culture et de la Communication, Paris 1987.

1991
Sherrie Levine. Ed.: Bernard Buergi, Kunsthaus Zürich, Zurich 1991.

1994
Karl Blossfeldt Fotografie. Text: Jürgen Wilde, Christoph Schreier, Kunstmuseum Bonn/Württembergischer Kunstverein Stuttgart/Sprengel Museum, Hanover, Ostfildern [Cantz] 1994.

1994
Die Erfindung der Natur. Max Ernst, Paul Klee, Wols und das surreale Universum.
Sprengel Museum, Hanover 1994.

Allgemeine Literatur
General literature
Ouverages généraux

1613
Besler, Basilius: *Hortus eystettensis, sive diligens et accurata omnium plantarum, florum, stirpium ex variis orbis terrae partibus [...] Icones, sive repraesentatio viva, florum, et herbarium [...].*
Nürnberg 1613.

1896
Meurer, Moritz: *Die Ursprungsformen des griechischen Akanthusornamentes und ihre natürlichen Vorbilder.* In: Jahrbuch des K. Deutschen Archäologischen Instituts [...], Berlin [Georg Reimer] 1896.

1899
Meurer, Moritz: *Meurers Pflanzenbilder. Ornamental verwendbare Naturstudien für Architekten, Kunsthandwerker, Musterzeichner.*
Series I, vol. 1–10, series II, vol. 1–10, Dresden [Küthmann] 1901–1903.
1899–1904

Haeckel, Ernst: *Kunstformen der Natur.*
Leipzig, Vienna [Bibliographisches Institut] 1899–1904.

1909
Meurer, Moritz: *Vergleichende Formenlehre des Ornaments und der Pflanze. Mit besonderer Berücksichtigung der Entwicklungsgeschichte der architektonischen Kunstformen.* Dresden [Küthmann] 1909.

1913
Haeckel, Ernst: *Die Natur als Künstlerin. Formenschatz der Schöpfung.* Ed.: Wilhelm Breitenbach, Berlin [Vita Deutsches Verlagshaus] 1913.

1927
Lindner, Werner: *Bauten der Technik. Ihre Form und Wirkung. Werkanlagen.*
Berlin [Wasmuth] 1927.

1928
Moholy-Nagy, László: *Malerei, Fotografie, Film,* Munich 1928. Published in: Bauhaus-Bücher, vol. 8 Reprint: cf. 1967

1929
Dobe, Paul: *Wilde Blumen der deutschen Flora. Hundert Naturaufnahmen.* Königstein im Taunus, Leipzig [Karl Robert Langewiesche] 1929. Published in the series: Die Blauen Bücher.

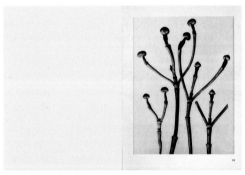

1929
Roh, Franz & Tschichold, Jan: *foto-auge. 76 Fotos der Zeit.* Stuttgart [Akademischer Verlag Wedekind] 1929. Reprint: cf. 1973 and 1974.

1929
Sander, August: *Antlitz der Zeit.* 60 Aufnahmen deutscher Menschen des 20. Jahrhunderts. Berlin [Transmare] 1929.

1930
Fuhrmann, Ernst: *Die Pflanze als Lebewesen. Eine Biographie in 200 Aufnahmen.* Frankfurt am Main [Societätsverlag] 1930.

1931
Wolff, Paul: *Formen des Lebens. Botanische Lichtbildstudien. 120 reproductions.* Foreword: Martin Möbius. Königstein im Taunus [Karl Robert Langewiesche] 1931. Published in the series: Die Blauen Bücher.

1935
Fuhrmann, Ernst: *Das Wunder der Pflanze.* Berlin [Büchergilde Gutenberg] 1935.

1939
Kühn, Fritz: *Geschmiedetes Eisen.* Berlin [Wasmuth] 1939.

1951
Kühn, Fritz: *Sehen und Gestalten. Natur und Menschenwerk.* Leipzig [Seemann] 1951.

1955
Strüwe, Carl: *Formen des Mikrokosmos. Gestaltung einer Bildwelt.* Munich [Prestel] 1955.

1963
Benjamin, Walter: *Kleine Geschichte der Fotografie.* In: Benjamin, Walter: *Das Kunstwerk im Zeitalter seiner technischen Reproduzierbarkeit. Drei Studien zur Kunstsoziologie.* Frankfurt am Main [Suhrkamp] 1963.

1967
Fuhrmann, Ernst: *Grundformen des Lebens. Biologisch-philosophische Schriften.* Ed.: Franz Jung, Heidelberg [Schneider] 1967.

1967
Moholy-Nagy, László: *Malerei, Fotografie, Film.* Munich 1967.

1972
Benjamin, Walter: *Neues von Blumen.* In: Walter Benjamin: Gesammelte Schriften. Vol. 3, Ed.: Hella Tiedemann-Bartels, Frankfurt am Main [Suhrkamp] 1972, p. 151–153.

1973
Roh, Franz & Tschichold, Jan: *foto-auge. 76 Fotos der Zeit.* Tübingen [Wasmuth] 1973.

1974
Roh, Franz & Tschichold, Jan: *foto-auge. 76 Fotos der Zeit.* London [Thames and Hudson] 1974.

1980
Konnertz, Winfried: Max Ernst. *Zeichnungen, Aquarelle, Übermalungen, Frottagen.* Cologne 1980.

1980
Ray, Man: *Photographien Paris 1920-1934.* Introduction: Andreas Haus, Munich [Schirmer/Mosel] 1980.

1985
Atkins, Anna: *Sun gardens. Victorian photograms.* Text: Larry J. Schaaf, organized by Hans P. Kraus, jr., New York [Aperture] 1985. Fontcuberta, Joan: *Herbarium.* Text: Vilém Flusser, Göttingen [European Photography] 1985.

1990
Mapplethorpe, Robert: *Flowers.* Munich [Schirmer/Mosel] 1990.

1991
Ewing, William: *Flora photographica. Masterpieces of flower photography 1835 to the present.* New York [Simon and Schuster] 1991.

1992
Conger, Amy: *Edward Weston. Photographs from the collection of the Center for Creative Photography.* Center for Creative Photography/The University of Arizona, Tucson [AZ] 1992.

Bildlegenden des Portfolios | Captions of the Portfolio | Légendes du Portfolio

Seite | Page

6 *Kalmia*
 Lorbeerrose, Laurel Kalmia, Kalmie à feuille étroites
7 *Sine nomine*
8 *Sine nomine*

9 *Iris*
10 *Aristolochia clematitis*
 Osterluzei, Birthwort, Aristoloche clématite
11 *Galeopsis*
 Hohlzahn, Hemp-nettle, Galéopse

12 *Thujopsis dolobrata*
 Hiba-Lebensbaum, Hiba false arbo-vitae, Thuya à feuilles en herminette
13 *Achillea clavenae*
 Bittere Schafgarbe, Yarrow, Achillée

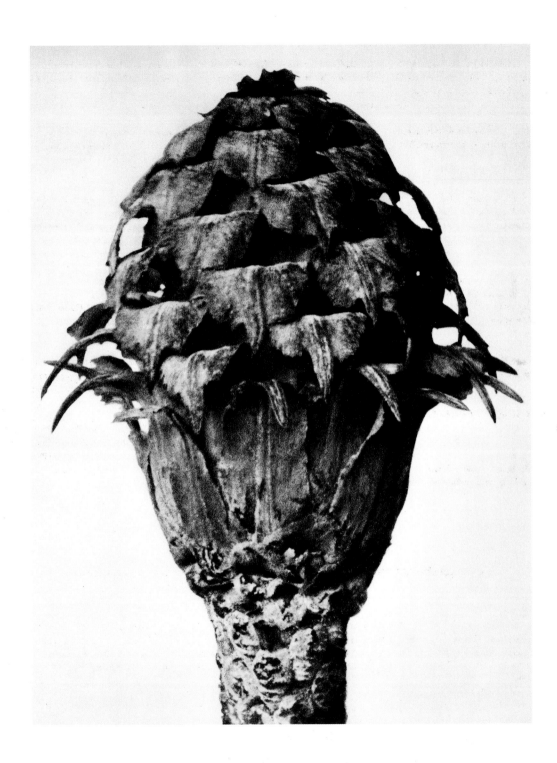

Larix decidua
Lärche, weibliches Blütenkätzchen
European Larch, female catkin
Mélèze d'Europe, châtons femelles, 20 x

Danksagung

Verlag und Autor danken allen, die an diesem Werk mitgewirkt haben. Ohne ihre Mitarbeit hätte dieses Buch nicht realisiert werden können. Dank der freundlichen Unterstützung der Kuratoren T. O. Immisch und Gerhard Ihrke der Staatlichen Galerie Moritzburg, Landeskunstmuseum Sachsen-Anhalt, konnte das bislang weitgehend unbekannte Bildmaterial Blossfeldts aus der dortigen Photographischen Sammlung veröffentlicht werden. Alle anderen Pflanzenphotographien wurden den Erstausgaben der Veröffentlichungen Blossfeldts entnommen, die sich im Besitz des Benedikt Taschen Verlages in Köln befinden.
Der Diskussion mit Andreas Krase aus Berlin verdankt der Autor neue Erkenntnisse über das Spannungsfeld von Kunst und Natur im photohistorischen Kontext. Dank gebührt auch Frances Wharton und Rainer Büchter aus Köln für die wissenschaftliche Überprüfung und Ergänzung der botanischen Pflanzennamen sowie insbesondere James Morley, Royal Botanic Gardens, Kew, für die Identifizierung einiger besonders seltener Arten.

Acknowledgements

The publisher and the author would like to thank everyone who has assisted in producing this book. Without their help, the entire project would not have been possible.
May we give special thanks to T. O. Immisch and Gerhard Ihrke, curators of the Moritzburg State Gallery at the Sachsen-Anhalt Landeskunstmuseum, for their support. This has made it possible for the largely unknown Blossfeldt photographic material in their collection, to be published. All the other plant photos have been taken from the first editions of Blossfeldt's publications, which are owned by the Benedikt Taschen Verlag in Cologne.
It is thanks to a discussion with Andreas Krase from Berlin that the author has learned of the latest insights into the tensions between art and nature in a photo-historical context. Thanks is also due to Frances Wharton and Rainer Büchter of Cologne for checking and completing the plant names and botanical details, and especially to James Morley of the Royal Botanic Gardens in Kew for his expert help in identifying some of the rarer species.

Remerciements

La maison d'édition et l'auteur remercient tous ceux qui ont participé à la réalisation du présent ouvrage. Sans leur aide efficace, il n'aurait pu voir le jour.
Grâce à l'aimable soutien des conservateurs T. O. Immisch et Gerhard Ihrke du Landesmuseum Sachsen-Anhalt au Château de Moritzburg, des photographies de Blossfeldt pratiquement inconnues jusqu'à présent ont pu être retrouvées dans la Collection des Photographies. Toutes les autres photographies de plantes ont été reprises des premières éditions des ouvrages de Blossfeldt se trouvant en possession du Benedikt Taschen Verlag à Cologne.
Les entretiens avec Andreas Krase de Berlin ont permis à l'auteur d'acquérir de nouvelles connaissances, notamment en ce qui concerne les rapports entre art et nature dans un contexte photohistorique. Que soient également remerciés Frances Wharton et Rainer Büchter de Cologne pour la vérification scientifique et les compléments apportés aux noms de plantes, ainsi que James Morley des Royal Botanic Gardens à Kew, pour avoir identifié certaines espèces particulièrement rares.

To stay informed about upcoming TASCHEN titles, please request our magazine at www.taschen.com or write to TASCHEN, Hohenzollernring 53, D–50672 Cologne, Germany, Fax: +49-221-254919. We will be happy to send you a free copy of our magazine which is filled with information about all of our books.

© 2004 TASCHEN GmbH
Hohenzollernring 53, D-50672 Köln
www.taschen.com

Original edition © 1999 Benedikt Taschen Verlag GmbH
Edited by Hans Christian Adam, Göttingen
in collaboration with
Ute Kieseyer and Simone Philippi, Cologne

Typography and Cover design:
Sense/Net, Andy Disl and Birgit Reber, Cologne

Botanical editing: Frances Wharton, Rainer Büchter, Cologne
English translation: Christian Goodden, Bungay, UK
French translation: Cathérine Henry, Nancy

Printed in Italy
ISBN 3-8228-3481-5

Front cover:
Bryonia alba
Weiße Zaunrübe, Blatt mit Ranke
White bryony, leaf with tendril
Bryone blanche, feuille avec vrille, 4 x

Back cover:
Cajophora lateritia (Loasaceae)
Brennwinde, Loase, Blüte
Chile nettle, flower
Loasa, fleur, 7 x

Page 2:
Karl Blossfeldt, c. 1895
Im Harz
In the Harz Mountains
Dans le Harz